骨骼之書：

藝用解剖學入門 ×
step by step 多視角人體
結構全解析

作者　鍾全斌

Contents 目次 //

骨骼 _

Chapter 1 頭像 ╳ 正面 ─────

Chapter 2 頭像 ╳ 側面 ─────

Chapter 3 頭像 ╳ 背面 ─────

推薦序

成大醫學院教授兼主治醫師 I 楊俊佑

近代西醫解剖學在文藝復興發軔後，便和藝術有著千絲萬縷的關係：從西元 1543 年解剖學之父安德雷亞斯 · 維薩里（Andreas Vesalius）和威尼斯畫派提香工作室的合作，出版了帕多瓦大學的解剖學教科書《人體的構造》（De humani corporis fabrica）；到今日國內外各大醫學院仍在使用的《格雷氏解剖學》（Gray's Anatomy）和《奈特解剖學》（Atlas of Human Anatomy）等。這些經典的解剖學書籍除了文本中豐富的醫學知識外，不約而同的都搭配了精美的解剖插圖。幾次在書局，翻閱多本藝用解剖學書籍，文字介紹著熟悉的骨骼名稱，但教學流程，卻總不是我這個繪畫門外漢能夠掌握的方式，於是又默默將書放回書架。

習醫至今也近五十年，畢業臨床服務，教學，研究也四十餘年，至今退下公職一年多。我以往看診時，腦海中常會浮現這些解剖圖的影像，但當我想用圖像和病患說明病況時，卻往往難以描繪出腦海中的那個畫面；只能拿現成圖像複製貼上再加註，甚是扼腕。

收到 LaVie 出版社邀約替《骨骼之書》寫序時，仔細閱讀了此書繪圖教學的章節，印象非常深刻！我先上網瀏覽了鍾老師的資料，看見他拿粉筆邊作畫邊說明的影像，我彷彿重回 70 年代，圓形教室上鄭聰明教授解剖課的感覺。

鍾老師在描繪每一個結構前，會先以比例尺量測該結構的長寬比、標訂精確的數據並依此畫出參考線，接著在準確框定的範圍中，骨骼的各個結構，如：髕骨、股骨內外髁、脛骨粗隆等，一一被描繪出、井然有序的映入讀者的眼簾；作者以一種科學、理性的精神來介紹解剖圖繪製的流程，我試著依照書中介紹的方法進行練習，拿起畫筆的手，突然有了平時握著手術刀的自在感，人體骨骼的輪廓在圖紙上逐步被刻畫出來。每章節總結 FINAL，更是科學理性之後的感性流露，那張泛黃的解剖圖適時出現，就好像邂逅達文西的喜悅。

這本書非常適合作為醫學生學習人體骨骼系統的輔助教材，跟著書中的示範將正面觀、背面觀、側面觀的全身骨骼畫過一次，相信可以加深大一新生對骨性標記的記憶；也推薦給已經熟悉人體骨骼系統，但苦於無法找到合適教學書籍、學習描繪技法的讀者，《骨骼之書》如同操作手冊一般、清晰明確的步驟，會提供你很好的導引；在此書的基礎上，進一步還可以延展添加上肌肉系統、結締組織、神經系統等，以作者撰文時的理性精神，將上述構造加以準確定位、絲紛櫛比成體系，所以也推薦給有意願以此書作為基礎進行後續研究的讀者們。

這本書將會是一本結合了「醫學」與「藝術」的經典之作。

推薦序

藝術家｜林磐聳

收到全斌的邀請，希望請我替他撰寫推薦序文，才發現原來我與全斌的首次結緣是在 2013 年。當時，他的作品獲得了當年度德國 iF Concept Design100-winners 的獎項，因而在本人所主持的教育部「設計戰國策」計畫中，獲頒第一類的銅獎；再次結緣則在 2018 年，他的作品入圍第 27 屆華沙海報雙年展，由看見台灣基金會，亦是我所主持的「全球青年設計交流」計畫資助前往波蘭，參與華沙美院的頒獎典禮。前者是世界四大設計獎之一，後者是世界五大海報設計展之一，相當不容易。

全斌的經歷非常特別，他畢業後先至設計學院任教，後來搖身一變成為醫學院解剖室的副教授。若光看他的簡介文字，一定會相當好奇，他的人生經歷為何突然大轉彎；但當我看見這本新書的初稿時，我便完全可以理解，原來他走的一直是同一條路，全斌將「藝術繪畫」與「醫學解剖」結合得相當出色。

這本新書《骨骼之書》應是學習人體骨骼繪畫的首選書籍，他針對人體骨骼進行了全部位的解構，並針對不同角度拆解成步驟；全斌畫的，不僅僅是畫面的再現，更多的是經過縝密量測、精密設計，由整體解構為局部，再從局部梳理出規律，重組而成完整人體的過程。

可以說，畫出骨骼的造型，是副作用，是描繪過程中，深刻掌握人體骨骼結構比例與知識的自然成果。

「人無法選擇自然的故鄉，但是可以選擇心靈的故鄉」，從書中收錄的極大量描繪步驟已經說明，藝用解剖學就是他心靈的故鄉；閱讀本書的同時，似乎看見了全斌繪畫思考的凝縮，大量繪畫步驟的設計與手繪拆解，難以想像他為此投入了多少時間。

1990 年，我與幾位師大美術系的同窗好友組成「台灣印象海報設計聯誼會」。我們不斷提倡透過創作，去看見並發堀台灣這塊土地、我們共同自然故鄉的美好；30 年的時間匆匆過去，很高興能看到愈來愈多新生代創作者投入藝術設計領域，孕育出一個又一個觸動人心的作品，用「心」的作品讓台灣在國際上被看見。

預祝全斌的新書出版順利、暢銷圓滿。

「簡單的事情，作久了就不簡單；不簡單的事情，作久了也就簡單。」
與每位讀者共勉之！

自序

很高興這本歷時 3 年、總結個人對於藝用解剖學 17 年學習與教學心得的書，今日得以問世，並有幸此時此刻被翻開此書的讀者閱讀著。

2003 年，我剛進入政大廣告就讀時，常常待在山腰的圖書館看書，讓我印象特別深刻的是英國 Future Publishing 出版的月刊雜誌《Computer Arts》。每一期出版社都會邀請當時世界最頂尖的繪師撰寫一篇教程，正是透過這些教程，我瞭解到畫好人物畫的核心基礎之一，在於對藝用解剖學知識的掌握，於是一腳踏入了這個迷人的領域。

2010 年，研究所就學期間，在論文指導老師謝省民教授的安排下，於大學部大一素描課程中開設了「藝用解剖學」單元讓我授課。這是第一次有機會將腦海中零散的知識片段進行統整，統合成一個有系統的作畫方法，並條理地向聽課的學弟妹講述。

畢業退伍後，先後在多所設計學院開設課程，有鑑於當時國內相關書籍的選擇較少，且多以理論而非技法的角度切入這個主題，於是每學年在翻新教材內容時，都搜尋了許多國外的教學資源，例如：社群網站 CGSociety、pixiv；《ImagineFX》、《painter》雜誌；Micheal Hampton、Proko 等獨立藝術家的作品。近年更由於手機 app 的盛行，不少能輔助創作的手機軟體如雨後春筍般出現，個人常使用的有《Skelly》、《ArtPose Pro》、《Comic Pose Tools》等。

2016 年，為了跳脫單一觀點的思考模式，以另一種思維角度深入研究人體，我接受了醫學院的邀約，成為基礎醫學部解剖室的教師，任教至今。作為一名先後任職於藝術設計學院和醫學院的教師，我深刻體會不同科系間對於解剖繪圖的需求，在目的上的極大差異，同時也發現文理兩科修課學生作為繪畫初學者，在入門階段容易進入的誤區，卻又極其相似。

2017 年，同時有幾家出版社與我聯繫，詢問出書的意願。在翻閱各家出版社的圖書後，La Vie 出版社精美的書籍質感讓我想起了英國 Future Publishing 的《Computer Arts》，於是決定與之簽訂了這本書的出版合約。

合約簽訂後，花了很長的一段時間在思考整本書的性質。有一天深夜備課時，想起了一名視傳系的學生，在開學第一週介紹完課程大綱提早下課後，跑來跟我說：「老師，其實我買過很多藝用解剖學的書，每買一本都會立一次 flag『這次一定要把骨架學會！』但每次都翻不到 10 頁就放棄了……因為完全看不懂，勉強記了幾根骨頭的名字也還是不知道怎麼畫，最後全部堆到書架上。」

這段話讓我確定了這本書的三個大方向：第一，是以作畫技巧為主而非理論講述的形式來展開內容；第二，是描繪過程必須有明確的步驟和比例數據，讓完全沒有基礎的讀者也能夠一步步畫出複雜的人體骨骼；第三，每個段落結束後都會有一段短文闡述自己學習的心得，避免初學者落入容易迷失的觀念誤區。

希望這本書能對正在學習描繪人體結構的讀者有實質的幫助。

最後，我需要誠摯的感謝 La Vie 出版社的葉承享主編和我的助理王慈凰小姐，有了他們的辛勤付出這本書才得以完成。

藝用解剖學
簡史

●

藝用解剖學
簡史 >>

本章節主要針對人類文明的各階段,將解剖應用於藝術的貢獻作一個簡要的描述,讓讀者對藝用解剖學發展簡史有基本的概念:

◆ **古埃及**

古埃及人對人體解剖投注大量心力,在天然藥物的使用和外科手術方面推進人類對自己身體的理解程度;對比為活人治病,古埃及集中巨大資源在解剖領域研究的關鍵,是法老們需要將自己和王室成員死後的屍體製作成木乃伊,作為靈魂轉世時的宿主。

也因此相關的知識對藝術沒有產生太大的影響,埃及人的繪畫是畫出對該物體的認知而非眼睛觀察到的當下情況,例如:一個正側面站立的人像,應該只會看到一隻手和一隻腳;但此時的畫家認為不把2隻手和2隻腳都描繪出來,那畫面出現的形體就不能稱作為人。

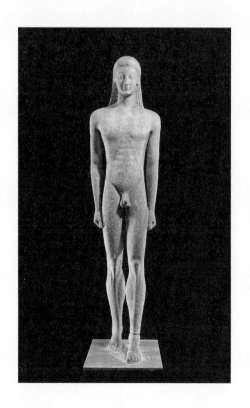

◆ **古希臘**

古希臘可以分為「古樸」、「古典」和「希臘化」三個時期。

在古樸時期,希臘人還沒有形成屬於自己民族的文化、審美觀,大量的知識是由埃及傳入,這個時期的雕像外形和存放木乃伊的棺木造形非常相似,與我們印象中的希臘雕像有很大的落差。

希臘人在「溫泉關」和「馬拉松平原」戰役擊退波斯人後,進入了古典時期,在這個階段逐漸建立起自己民族的文化。法國史學家丹納認為,這個民族最大的特性是對視覺美感的追求,在《藝術哲學》一書中,他提及:「希臘人竭力於追求美麗的人體作為模範,乃至於崇拜為偶像 —— 在天上奉為神,地上奉為英雄。神之所以為神,並非其道德之崇高,乃為其形體之完美。」

這個時期的雕刻家波利克萊塔斯,在不斷的審美比較後,找到一個他認為視覺上最美的男子,將他的比例雕刻並撰寫成《Canon》(規範)一書,用來闡述他對美的人體比例的看法,因為雕得是人類會有的 7 頭身比例,而被稱為「人的雕刻家」;帕德嫩神殿的主雕刻家菲狄亞斯則認為真正美的比例應該是 8 頭身,他也以 8 頭身進行神殿裡雅典娜的雕像(原作已毀損,古羅馬人製作的複製品現藏於雅典國家考古博物館),當時代的希臘人認為這麼美好的比例,只有神才會有,所以稱他為「神的雕刻家」,這個頭身比也成為後來藝術家們學習人體的典範。

希臘人認為世界上最美的事物是成年男子的身體,依靠他們健美的身體才得以擊退強大波斯的入侵,而這樣美好的身體被衣物遮擋是多麼可惜的事!因此這時期的雕像多是裸體的成年男子,偶爾出現以女性為主體的雕刻則會穿上衣物;直到古典晚期、希臘化早期,希臘人才逐漸接受女性身體帶來的視覺美感,裸體成年女性雕像也才逐漸出現,我們對西方藝術認知的形象也大體成形。

◆ 古羅馬和中世紀

古羅馬人雖然禁止人體解剖的行為,但以希臘人留存下來的書籍和藝術品為基礎,羅馬人發展出自己民族特有的風格 —— 寫實。不像希臘人追求視覺審美的目的,羅馬人會在家人死後替他塑像,不論是富有人家的銅像、大理石像或貧窮人家的蠟像,這類的作品不以理想化的美為目的,而是以真實紀錄這個人的外貌特徵為主。

當時,最富盛名的解剖名醫蓋倫所撰寫的書籍,成為羅馬時期和後來中世紀醫學生必讀的書目,也是藝術家瞭解人體結構的重要管道;但他在撰寫這本書時,由於律法的限制並沒有真實的去解剖人體,而是依照解剖牛、羊等動物的情況推理而成,內容與真實人體具有一定的差異。

羅馬晚期基督教成為國教後,原本信仰的奧林匹斯山神系反而成為了異教思想,希臘人留下來的書籍和藝術品在幾次「破壞聖像運動」中消失殆盡。中世紀中期,藝術家們能認識正確人體結構的管道幾乎不復存在,也使人像的描繪愈加變形、不自然。

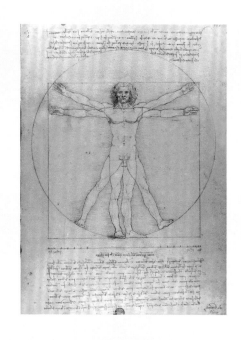

◆ 文藝復興

文藝復興時期，天主教教會對整個歐洲社會的控制力逐步下降，出現像是佛羅倫斯這類因商業貿易興起的城市。這些城市的統治階級推崇古希臘以人為本的精神，鼓勵市民思考人生的意義、認識自己的身體和生活的大自然。當時代考古一旦發現古希臘、古羅馬殘存下來的書籍，就會被迅速大量翻譯成各種語言版本，在歐洲各大城市流通，催生了這波所謂的文藝復興浪潮。

達文西便是在閱讀古羅馬建築師維特魯威撰寫的《建築十書》後，將這本書其中一章談及人體比例的數據，視覺化畫成這幅著名的《維特魯威人》。有趣的是，維特魯威是一名崇尚古希臘文化的知識份子，所以他書中描繪的人體比例，正是古希臘雕刻家菲狄亞斯所訂定的人體最美的比例 —— 8頭身。

達文西一生解剖了 30 多具的屍體，並描繪了 750 多幅的解剖筆記，但可惜的是這些筆記隨著他的逝世不翼而飛，直到 200 多年後才被發掘。因而真正對後來巴洛克時期各大美術學院藝用解剖教學產生重大影響的，是文藝復興晚期由近代解剖之父維薩里撰文和繪圖的《人體的構造》（De humani corporis fabrica）一書（台北榮總圖書館典藏有一套）。

維薩里不僅僅是編撰了一本同時成為當時各大美術學院和醫學院必修教材的書籍；他也開辦對市民開放購票參與的「解剖劇場」，讓許多非相關行業的人有機會親眼看到人體體表下的生理結構；許多參與解剖劇場的畫家，最終受邀成為「醫師和藥劑師公會」的成員，一個畫家搭配一個醫師，成為了巴洛克時期解剖圖書出版最流行的搭擋組合。

◆ 巴洛克和新古典主義

這個時期藝用解剖學的進展很大程度由印刷術的改良而推進。A.D.1564 年，歐斯塔奇（Bartolommeon Eustachi, 1520-1574）出版的書籍率先使用銅版腐蝕畫來取代過去的木刻版畫，使得插圖精細程度顯著提高。A.D.1749 年，由阿爾比努斯醫師（Bernhard Siegfried Albinus，1697-1770）搭配畫家萬達拉爾（Jan Wandelaar, 1690-1759）出版的《人體骨骼與肌肉圖錄》，將銅版腐蝕畫風格的解剖學書籍推昇到前所未有的審美高度，規律排佈的線條展現嚴謹、精確的科學精神。

A.D.1798 年，德國人澤尼菲爾德發明彩色石版印刷技術後，經過半世紀的發展，解剖學家布傑利（Jean-Baptiste Marc Bourgery, 1797-1849）搭配畫家雅各（Nicolas-Henri Jacob, 1782-1871）出版的《圖解系統解剖學及外科解剖學大全集》標示這個時期解剖書籍的最高水平。

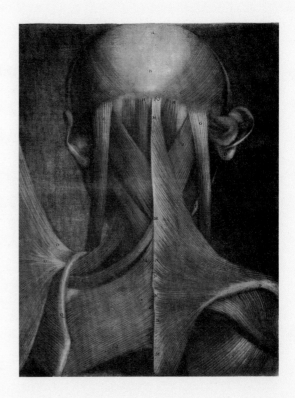

也在這個時期,解剖相關的圖譜出現了比較明確的分水嶺,新出版的醫用解剖書籍聚焦在專科,如:婦科、眼科等,亦有針對性病出版的圖譜;而針對美術學院學生出版的藝用解剖學書籍,則集中探討會影響人體外形的骨骼和肌肉系統。

從巴洛克至新古典主義時期逐步完善的美術教育系統也被稱為「學院派」,學院派的教育強調人體比例、札實的寫實技能和對大師作品的大量臨摹。

◆ 印象派和現代主義藝術時期

A.D.1840 年,法國科學院宣布發明照相機後,原本以承接肖像畫為生的畫家受到極大的打擊,許多藝術家也開始思考繪畫的意義為何?這促使西方繪畫往表現思想、情感的方向發展,印象派的畫家對於待在美術館內臨摹大師的肖像畫作品,或在畫室內學習藝用解剖學失去了興趣,他們更鐘情於到室外,觀察大自然中的光線,形式風格逐漸解離寫實、走向抽象。

A.D.1907 年,畢卡索完成作品《亞維儂的姑娘》宣告現代主義藝術的開始,印象派及以前畫家畫其所見的時代完全終結。這波抽象化的高峰出現在 A.D.1945-1960 年間的紐約行動畫派、抽象表現主義。此時西方繪畫講究的是點、線、面元素排布帶給人的不同視覺感受,主流美術學院紛紛取消藝用解剖學和所有與寫實技法相關的課程。

此時，在共產國家如蘇聯和中國，因為藝術為政治宣傳服務的特殊原因，誕生「社會寫實主義」風格。這種畫風須具備扎實的藝用解剖學知識，傳統美院寫實技法訓練的課程意外得以在此延續。這也是為什麼今日在寫實人物畫領域，俄羅斯列賓美術學院被放在極其崇高位置的原因。

◆ 後現代主義時期

1960 年代以安迪・沃荷、李奇登斯坦為首的普普風（Pop Arts）引領後現代主義藝術的風潮，在這個思潮中極寫實的「超寫實畫派」，和完全不重視形式只追求想法的「概念藝術」能同時存在，說明這是一個講求多元審美價值的全新時代，抽象藝術不再一尊獨大，而在藝術光譜兩個極端中間的半具象、半寫實、半抽象等各式風格都得到了發展的空間。

藝用解剖學的課程又重新回到各大美術學院中，同時具備扎實技法和深刻思想的作品，往往更能吸引觀眾的目光、讓觀眾佇足於作品前沉思。

◆ 當代台灣

台灣的美術體系主要奠基於日治時期，當時許多台灣本土畫家的作品入選帝國美展，如：黃土水、廖繼春、陳澄波等。在國民政府執政初期，這些畫壇先進們或進入師範體系的大學美術系任教、或成立自己的畫室進行教學，將 19 世紀末到 20 世紀初盛行於日本的印象派風格和教學方法，在台灣推展開來，形成台灣美術教育的基礎。

也因為印象派和學院派教學側重的內容不同，所以在台灣較少看到美術館中有人架著畫架臨摹作品、藝用解剖學課程亦不普及、但常常能看到公園中舉辦的寫生比賽，大家像莫內一樣醉心地觀察著光影的變化。

後來，很長的一段時間中，應試教育和升學主義主宰了整個社會氛圍，不列為升學考科的美術課，逐漸因漠視而走向僵化。

近 20 年，隨著聯考的廢除、多元入學方案的推行，接近一百年因為忽視而沒有得到成長空間的台灣美術教育重新有了發展的生機，加上網路的發達讓許多學畫的人，得以接觸到不同的教學方式。

台灣許多藝術學院和設計學院，也開始將藝用解剖學從大一素描課的一個單元，獨立設為一門課程；並從過往單純請人體模特兒讓同學自行觀察，轉而開始尋找有能力和系統性講解人體骨骼與肌肉如何影響體表起伏的教師。希冀這樣的改變能為台灣美術發展增添多元的風貌。

工具介紹

●

2.0mm 工程筆

筆芯

磨芯器

橡皮擦

尺

圓規

美術紙

繪製工具
簡介 >>

有次看到一位好友的水彩人像作品，描繪衣服的色塊中，有一個筆觸是溼潤飽滿的筆在紙上擦出乾筆的飛白效果，覺得非常特別、非常喜歡，馬上拿出自己新買的一包水彩紙來模仿看看，但始終沒有辦法畫出一樣的效果。

好友看了說不是技巧的問題、而是紙，他摸一摸我這包紙，說可以直接丟了。我心裡不太服氣，挑了好久才選定，熱騰騰剛入手的 100 張水彩紙，居然被看得這麼扁！

約莫過了 1 年左右，仍然沒有畫出那種筆觸效果，真心覺得好友的水彩技法確實了不起、其他人很難模仿得來。這時那包 100 張的水彩紙也差不多用完了，於是買了一張好友推薦的水彩紙來試試，用沾滿顏料的筆在紙上隨性一揮，出現了飛白的效果 呃 原來真的是紙的關係！

所以在本書的開始，我們就先介紹使用哪些工具，可以讓讀者更容易畫出書中範例的效果：

■ 2.0mm 工程筆

解剖圖有許多細節要呈現，用一般的素描筆描繪，筆芯不容易保持在很尖的狀態、容易斷。工程筆是電腦繪圖出現前，用於建築施工圖繪製的工具，它本身的設計要求便是：容易削尖、筆尖不易斷，非常合適用來描繪細緻的圖。

市面上比較常見的品牌有：德國施特樓 STAEDTLER、德國輝柏 Faber-Castell 等，工程筆本身不容易壞，挑選時選擇 2 支順眼喜歡的即可，1 支裝填 2H 筆芯、1 支裝填 4B 筆芯。

■ 筆芯

筆芯分為 H 系列（硬度 hard）和
B 系列（黑度 black）二種，H 系
列數值愈大色調愈淺且愈硬，畫
輕線時我們會使用到 2H 的筆芯；
B 系列則是數值愈大色調愈深且愈軟，畫暗部和較粗的線條時，我們會使用到 4B 的筆芯。

一般很少看到有人在使用 8H 及以上的筆芯，過硬的筆在紙張上磨擦，容易造成紙面的破損；相同地使用
到 8B 及以上筆芯的情況也不多，許多鉛筆素描作品暗部的紙面形成壓痕反光的情況，都是過度使用 6B
或 8B 所造成的紙面損傷。

■ 磨芯器

工程筆須搭配磨芯器使用，磨芯器的使用流程按步驟分述如下：

1. 黑蓋上左右各有一個小孔，是「測高孔」，測定筆芯露在工
程筆筆桿外的長度，長度的不同會決定一會削完後筆尖尖銳的
程度。若要尖一點使用左邊的測高孔、稍鈍一些則使用右邊，
小孔邊一般會有三角形的圖示可以判定。

2. 接著把筆放入黑蓋上凸起的大孔，並開始旋轉黑蓋，此時會
聽到筆芯和磨芯器中鐵塊磨擦發出的「沙沙」聲。當沙沙聲消
失，旋轉沒有什麼阻力時，表示筆芯已經削尖。

3. 將削完的芯尖插入測高孔間的白色海綿，海綿的靜電會吸附
筆芯上的碳粉，避免作畫時掉落弄髒畫面。

4. 若使用一段時間後，發現轉動黑色蓋子時遇到非常大的阻力、筆芯也很容易削斷，通常是磨芯器裡堆積
的碳粉過多了。此時只要大力將黑色蓋子往上抽開，便能將裡面的碳粉倒出。

購買時要留心該磨芯器大孔口徑是否適用於你選購的工程筆，德國施特樓和台廠 AP 的品質都相當不錯；
但作為作畫時的消耗品，當你的筆削完後筆尖不尖且形成一顆小小的球珠時，則須更換一個新的磨芯器，
品質較差的磨芯器使用不到一個月就可能會出現這樣的情況。

■ 橡皮擦

除了準備一個傳統的方形橡皮擦外（4B 用），再準備一個筆型的橡皮擦用來擦拭細節。在描繪的過程，會有前方骨頭遮擋到部份後方骨頭的情況，這時有筆型橡皮擦，擦拭起來會較方便。

知名的品牌有蜻蜓牌、輝柏、日本國譽 KOKUYO，品牌間的品質落差不大、所以也是挑選一個喜歡順眼的即可；但要記得購買幾組替芯備用，消耗量不低。

使用時如果橡皮擦桿是非透明的，擦拭過程出現硬物磨擦紙張的手感時，便是需要更換替芯的時候，若繼續大力擦拭，桿子裡的塑膠條會損壞紙張。

■ 尺

透明有格子的尺在畫平行線時會很有幫助，有出這樣尺的廠商亦不少，例如：cox 的 CR-3000、科文牌的 KH-5300 都是滿好的選擇。長度建議 30cm，在畫半身像時會比較順手。

■ 圓規

不用特別購置製圖用的圓規，國中數學課使用的圓規，在描繪這本書的範例時便相當足夠了！

■ 紙

一開始的練習可以畫在一般的影印紙上，畫過 2、3 次逐漸上手後，再用美術紙畫成正式的作品。

美術紙的選購很多元，素描紙、水彩、插畫紙都可以使用在描繪本書的範例，挑選時主要的考量有三個：紙紋、磅數（厚度）和承載力。

首先是紙紋，因為要用工程筆畫出一些很精緻的細節，所以紋路明顯的中紋、粗紋紙張不太合適，建議選用細紋或無紙紋的紙張，個人偏好 Fabriano 細紋水彩紙 300 磅。

再來「磅數」指的是同一款紙張的不同厚度，到美術社選紙時，同一款紙也許會有 150g、200g、300g 等等不同的磅數供挑選，數字愈大紙張愈厚，用的是該張紙一平方公尺的稱重為代表、單位是公克。準確的說 300g 的紙應該唸作「300 克」，但因台灣印刷業界已經形成了習慣用語，乃至於今天到美術社或印刷廠選紙時，說「300 克」，可能無法被明白，須說是「300 磅」的紙。切記這個用法僅在台灣適用，若到國外和店員說「300 磅」的紙，可能會拿到和你想像中的厚度不太一樣的紙張。

最後是紙張的承載能力，同一個尺寸、厚度的紙張，在不同廠牌間存在著很大的價差，而價差往往來自紙張的承載能力，好的紙可以疊加較多層次、差的紙可能用橡皮擦擦拭 2 次，便會開始起毛。若使用美術紙的經驗不豐富，可以逛一次美術社，把順眼的紙都先買一張最小的尺寸回家試試，有些紙顯色能力好，可以讓線條黑白對比很明顯、適合表現強烈的畫面效果；有些紙會吃色、畫不深，但能表現柔和的視覺感受。親手動筆試過一次，選一款喜歡的紙、跟著本書的介紹畫出 12 張骨骼解剖圖吧！

Human anatomy is the study of the shape and
form of the human body. The human body has four
limbs, a head and a neck which connect to the
torso. The body's shape is determined by a strong
skeleton made of bone and cartilage, surrounded
by fat, muscle, connective tissue, organs, and
other structures.

The spine at the back of the skeleton contains the
flexible vertebral column which surrounds the spinal
cord, which is a collection of nerve fibres connecting
the brain to the rest of the body.

Nerves connect the spinal cord and brain to the
rest of the body. All organ bones, muscles, and
nerves in the body are named, with the exception
of anatomical variations such as sesamoid bones
and accessory muscles.

车专寸间线 intertrochanteric line

大专子 greater trochanter
股骨颈 neck of femur

股骨头 femoral head
股骨体 shaft of femur

内上踝 medial epicondyle
外上踝 lateral epicondyle

胫骨粗隆 tuberosity of tibia
外侧踝 lateral condyle

内侧踝 medial condyle

内踝 medial malleolus

外踝 lateral malleolus

Blood vessels carry blood throughout
the body, which moves because of
the beating of the heart. Venules
and veins collect blood low in oxygen
from tissues throughout the body.

These collect in progressively larger
veins until they reach the body's two
longest veins, the superior and inferior
vena cava, which drain blood into
the right side of the heart.

From here, the blood is pumped into the
lungs where it receives oxygen and drains
back into the left side of the heart. From
here, it is pumped into the body's largest
artery, the aorta, and then progressively
smaller arteries and arterioles until it
reaches tissue.

In Ancient Greece, the Hippocratic Corpus
described the anatomy of the skeleton and
muscles.

The 2nd century physician Galen of
Pergamum compiled classical knowledge
of anatomy into text that was
used throughout the Middle Ages.

In the Renaissance, Andreas
Vesalius pioneered the modern
study of human anatomy by dissection,
writing the influential book
De humani corporis fabrica.

Anatomy advanced further with
the invention of the microscope
and the study of the cellular
structure of tissues and organs.
Modern anatomy uses techniques
such as magnetic resonance
imaging, computed tomography,
fluoroscopy and ultrasound
imaging to study the body.

骨骼解剖圖

頭像 ╳ 3 視圖

軀幹 ╳ 3 視圖

上肢骨 ╳ 3 視圖

下肢骨 ╳ 3 視圖

Anatomical differences between human males and females are highly pronounced in some soft tissue areas, but tend to be limited in the skeleton.

The skeleton provides the framework which supports the body and maintains its shape. The pelvis, associated ligaments and muscles provides a floor for the pelvic structures. Without the rib cages, costal cartilages, and intercostal muscles, the lungs would collapse.

The joints between bones allow movement, some allowing a wider range of movement than others, e.g. the ball and socket joint allows a greater range of movement than the pivot joint at the neck.

Movement is pioneered by skeletal muscles, which are attached to the skeleton at various sites on bones. Muscles, bones, and joints provide the principal mechanics for movement, all coordinated by the nervous system.

The human skeleton is not as sexually dimorphic that of many other primate species, but subtle difference between sexes in the morphology of the skull, dentition, long bones, and pelvis are exhibited across human populations.

In general, female skeletal elements tend to be smaller and less robust than corresponding male within a given population. It is not known whether or to what extent these differences are genetic or environmental.

股骨之 femoral head
大轉子 greater trochanter
小轉子 lesser trochanter
轉子間嵴 intertrochanteric crest
臀肌粗隆 glutenal tuberosity

外側踝 lateral condyle

It is believed that the reduction of human bone density in prehistoric times reduced the agility and dexterity of human movement. shifting from hunting to agriculture has caused human bone density to reduce significantly.

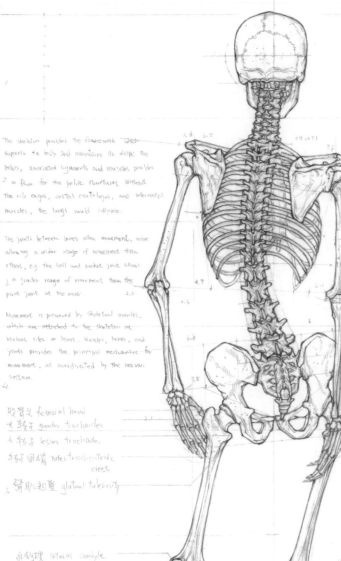

A variety of gross morphological traits of the human skull demonstrate sexual dimorphism, such as the median nuchal line, mastoid processes, supraorbital margin, supraorbital ridge, and the chin.

Human inter-sex dental dimorphism centers on the canine teeth, but it is not nearly as pronounced as in the other great apes.

籽骨 sesamoid bone

CHAPTER 1　頭像 ╳ 正面

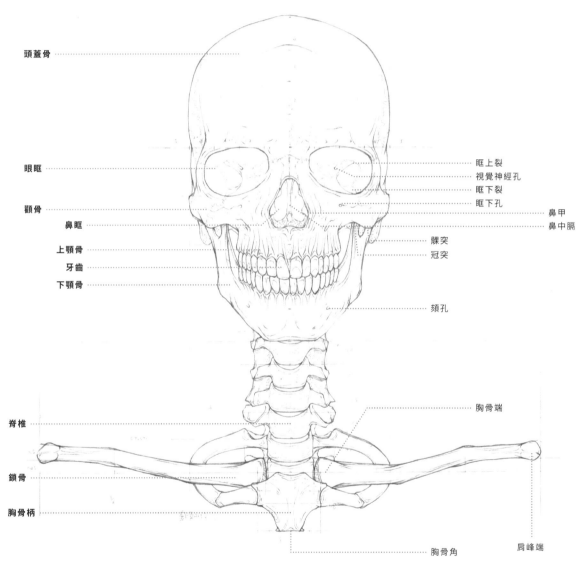

頭蓋骨

眼眶

顴骨

鼻眶

上顎骨

牙齒

下顎骨

眶上裂
視覺神經孔
眶下裂
眶下孔
鼻甲
鼻中膈

髁突
冠突

頦孔

胸骨端

脊椎

鎖骨

胸骨柄

胸骨角

肩峰端

人物畫和人像雕刻可以分爲「頭像」、「胸像」、「半身像」和「全身像」四種類型。其中：頭像指的是鎖骨之上、包含鎖骨爲描繪範圍；男性胸像爲胸大肌之上、女性胸像則爲乳房之上，兩者皆不包含手臂；半身像則須表現出雙臂，依委託者的需求，可以呈現爲腰部之上和大腿一半以上兩種形式；全身像亦可分爲二種，一爲小腿一半以上，一爲包含足掌以上的全部完整人體。

此章節我們將先從正面的頭像開始介紹，看似複雜的骨骼，只要先以參考線定出各結構比例和位置，依序畫入結構重線和裝飾細線，便能輕鬆畫出準確的人體骨骼。下文中的解剖專有名詞無法一次理解不用擔心，在描繪的過程中會再反覆提及！

頭像正面部位介紹

△ 眼眶

是容納眼球的骨腔，由多塊骨頭組合而成，在骨頭相連密合處形成「骨縫」。較密合處稱爲縫，骨骼間的間隙偏圓形的則稱爲「孔」，如：視覺神經穿過的視覺神經孔；偏長形、不規則形的就稱爲「裂」，如：眼眶中眉上的裂稱爲「眶上裂」、偏下的裂則稱爲「眶下裂」，血管與神經透過這些裂孔穿梭於身體的淺層和深層之間。

△ 鼻眶

將鼻頭和鼻翼軟骨移除後，裸露出一個酪梨形的空間，便是所謂的鼻眶。鼻眶中央垂直的構造稱爲「鼻中膈」，其由 2 塊骨頭組合而成：上部是「篩骨」的「垂直板」、下部則爲「犁骨」。鼻中膈的兩側有「上鼻甲」、「中鼻甲」和「下鼻甲」三對鼻甲，可以調控空氣進入人體的速率、溫溼度，更是阻止細菌進入人體的第一道屏障。當下鼻甲因接觸細菌而發炎腫大，便會產生鼻塞的感覺。

△ 顴骨

顴骨指的是眼眶外側和下方的骨頭。坊間醫美廣告常提及的「蘋果肌」，是指顴骨和皮膚間夾著的一層脂肪墊，學名爲「顴脂墊」，因此蘋果肌其實不是肌肉，而是脂肪墊。當它因地心引力逐漸下滑，就會在下方擠壓出法令紋，上方產生的凹陷間隙，則爲「淚溝」。

△ 頭蓋骨

頭蓋骨是由「額骨」、「頂骨」、「枕骨」、「顴骨」和「蝶骨」組合而成。其中眼眶上緣和額頭處是額骨；頭頂處則是左右各一塊的頂骨；而我們躺枕頭時，接觸到枕頭的部分稱爲枕骨；耳朵上方的

是顴骨，有顳肌依附在其上；在顴骨和額骨間夾著一塊形狀近似蝴蝶的骨骼，稱爲蝶骨。

△ 上下顎骨

上顎骨又稱爲上頜骨，上方與額骨相接，外側與左右顴骨相連，下方包覆著人類的上排牙齒。下顎骨也稱爲下頜骨，其上方的兩個突起，前側的稱爲「冠突」、後側的稱爲「髁突」。髁突與顳骨相接形成「顳顎關節」是咀嚼動作時下顎骨轉動的支點。考生心理壓力過大咀嚼時發出的「喀喀」聲，便是這個關節產生，嚴重可能造成下巴脫臼。

△ 牙齒

人類一生中會有兩組牙齒，第一組稱爲「乳牙」，共 20 顆，約莫在 13 歲前會全部脫落替換成「恆牙」。恆牙在無外力或疾病的情況，長滿共有 32 顆，依功能分成 4 種類型：用來切斷食物的「切牙」（俗稱門牙）；肉食動物用來撕裂肌肉肌束的尖牙（俗稱爲虎牙或犬齒）；用來磨碎食物的前磨牙（俗稱小臼齒）；位於口腔後側用以磨碎食物的磨牙（俗稱大臼齒）。

△ 胸骨

胸骨由 3 個部分組合而成：胸骨柄、胸骨體和劍突。頭像的章節我們只會描繪到胸骨柄，若將整個胸骨視爲一把利劍，此部位便是處於握柄處而得名。胸骨柄的上緣連接鎖骨形成「胸鎖關節」；中段連接人類第一對肋軟骨；下緣與胸骨體相連處稱爲「胸骨角」，是醫學上重要的骨骼標記，是用來協助定位支氣管、食道、肺動脈等位置的量測點。

△ 鎖骨

鎖骨的拉丁文爲 Clavicle，意指「打開門的關鍵結構」，延伸意可指門鎖、門閂和門把，看看古典歐式的門把造型是不是跟鎖骨很像呢？其中，內側與胸骨柄相連的一端稱爲「胸骨端」；外側與肩胛骨相連的一端則稱爲「肩峰端」。

△ 脊椎

完整的脊椎爲分：頸椎、胸椎、腰椎、骶骨和尾骨等五個部分。頸椎共有 7 塊，代號爲 C，即 C1-C7；胸椎共有 12 塊，代號爲 T，即爲 T1-T12；腰椎有 5 塊，代號爲 L，爲 L1-L5；骶骨由 5 塊骶椎結合而成，骶椎的代號爲 S，分別是 S1-S5；最後，尾骨由 3-5 塊尾椎結合而成，亞洲人多爲 3 塊、歐美人多爲 5 塊，以進化論的觀點這便是由人類原本的尾巴所遺留下來的結構。

｜頭像正面繪製步驟｜

[眼眶]

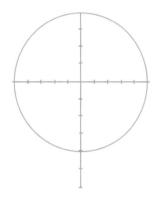

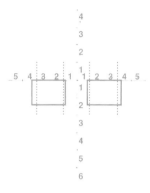

Step1

在圖紙上畫一個半徑 5 公分的圓，圓的下方要預留一個圓的空間，才有位置把脖子接上去。將垂直軸半徑分為 4 等分、水平軸半徑分 5 等分。圓的下方，按垂直軸的長度，往下延伸 2 格，這 2 格是下顎骨的厚度。

Step2

由圓心向外替格子編號，幫助我們瞭解顱骨各結構的比例關係、關鍵轉折點出現的位置。眼眶的上緣位於穿過圓心的水平軸；眼眶的下緣在下 2 格的 1/2。眼眶的內緣是橫軸 1.2 格交接處（虛線）往內 1/4 格；外緣是橫軸 3、4 格交接處（虛線）往外 1/3 格。

BOX >>

參考線：用彩色的原子筆或色鉛筆畫。
結構線：先用 2H 畫，再用 4B 加重。
裝飾線：僅用 2H 淡淡畫出。

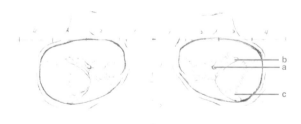

Step3

在參考線框出的方框中，畫上雷朋太陽眼鏡的形狀。雷朋太陽眼鏡的造型，正是依眼眶的形態設計，完整蓋住眼眶保護眼睛。

Step4

眼眶外緣的「結構線」，用 4B 的筆稍稍加重；眼眶中的細節屬於「裝飾線」，可使用 2H 筆輕線描繪突顯對比。最後以較淡的裝飾線描繪骨縫和眼眶周圍的骨骼起伏，增強質感，眼眶即告完成！

a. 視覺神經孔，視神經穿過此孔洞與眼球相連。
b. 眶上裂，動眼神經、滑車神經、三叉神經、眼神經支等會由此穿過。
c. 眶下裂，眶下神經由此穿過。

[鼻眶]

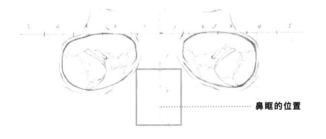

鼻眶的位置

Step1
鼻眶上緣在下 1、2 格交接處；下緣在第 3 格的一半；外緣與眼眶內緣切齊。

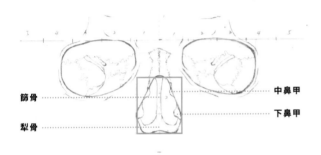

篩骨

犁骨

中鼻甲

下鼻甲

Step2
在方框中描繪出鼻眶的結構線。其中，鼻中膈的上部為「篩骨」、下部為「犁骨」；鼻中膈兩側有上－中－下三對鼻甲，上鼻甲被遮住看不見，所以我們畫出中鼻甲和下鼻甲。

BOX >>

篩骨和犁骨分別因其完整型態如農夫務農時使用的「篩子」和「犁」而得名。

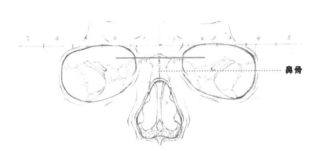

鼻骨

Step3
垂直軸的下 1 格 1/3 處是鼻骨的上緣，也是側面看鼻子最凹陷的位置，稱為鼻根或山根，用淡線畫出交接處骨縫。再以裝飾線畫出鼻眶旁骨骼的起伏和鼻眶中的細節，鼻眶即告完成！

[頭蓋骨與顴骨]

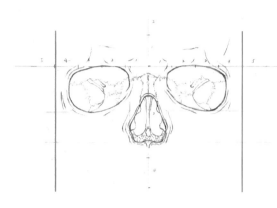

Step1
在橫軸第 4、5 格交界處畫一參考線，
第 5 格是耳朵的位置，耳朵為軟骨組
成，在此沒有畫出軟骨。

Step2
在眼眶下緣和鼻眶下緣畫 2 條參考線。

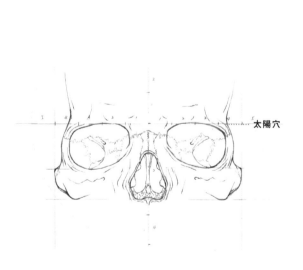

太陽穴

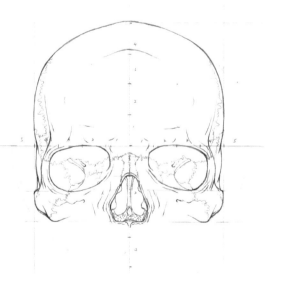

Step3
眼眶外上緣凹陷處為太陽穴的前方，
線條順著眼眶的弧度住下連接到顴
骨，顴骨外緣切齊第 4、5 格交界處，
下緣切齊鼻眶下緣。

Step4
順著第 4、5 格交界處的參考線和圓的
上緣，將頭蓋骨畫上，頭蓋骨與顴骨
即告完成！

[牙齒與上顎骨]

Step1
首先要找到上下排牙齒交接的位置，
即圓的下緣，垂直軸第 4.5 格交界處，
畫一參考線。

Step2
接著抓出牙冠的高度，牙冠的高度為
1/2 格。故在下 4 和下 5 格 1/2 處加入
2 條參考線，作為上下排牙冠根部的位
置。

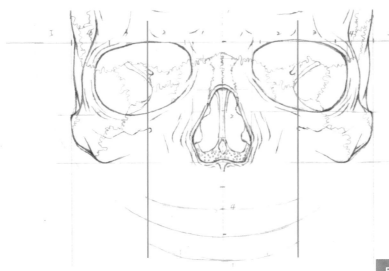

Step3
齒列的最側邊，位於眼眶的一半處，
即橫軸第 2 格和第 3 格的交界處，左
右各畫出一條參考線，先框出描繪牙
齒的範圍。

BOX >>

一顆牙齒分為兩部分：
牙冠和牙根。

牙冠為露在牙齦之外，
平時我們咀嚼食物時
使用的部位；牙根為
深埋在牙齦中的局部。

Step4
確定牙的範圍後，首先在下排左側 1/2 處，畫一條參考線，參考線右邊預計畫 3 顆牙齒，左邊畫 5 顆。記得掌握遠近透視感，愈前面的牙齒愈大顆，遠後方的牙齒可逐漸縮小。

Step5
將定好位的下排牙編號，觀察咬合的相對位置，定出上排牙各顆的位置。由於上排末端的智齒不會被看見，所以上排左右側各畫 7 顆牙齒，下排則各有 8 顆。

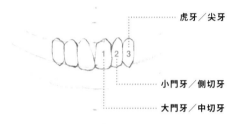

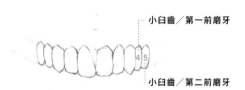

Step6
定出每顆牙齒的位置後，可從大門牙開始描繪。第三顆錐狀尖銳的犬齒（虎牙），在解剖學上稱為尖牙。每個人牙齒的個體性差異較大，可以拍一張自己的牙齒來觀察描繪。

Step7
尖牙後的 2 顆小臼齒，功能為磨碎食物，位置比大臼齒靠前，在解剖中稱為「前磨牙」。分別為第一前磨牙、第二前磨牙。

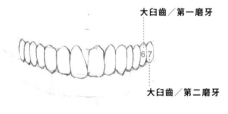

Step8
大臼齒的功能同樣為磨碎食物，在解剖學中稱為「磨牙」，共有 3 顆，分別是第一磨牙、第二磨牙和第三磨牙，第三磨牙即是俗稱的智齒。

Step9
接著以裝飾線描繪出牙面的細微轉折，增加質感。畫牙齒時，應避免畫得太過工整與對稱，會太像人造人。

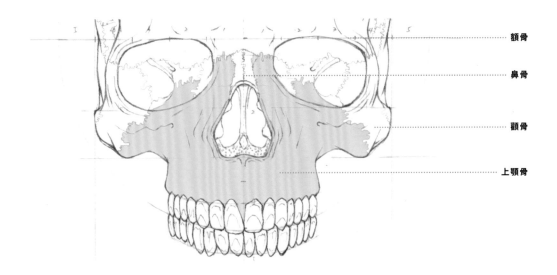

額骨

鼻骨

顴骨

上顎骨

Step10
由顴骨往下畫一線條連接至上排牙齒牙冠根部，
為上顎骨的結構線。橘色區塊即為上顎骨，上方
與額骨、鼻骨相接，外側與顴骨相接。

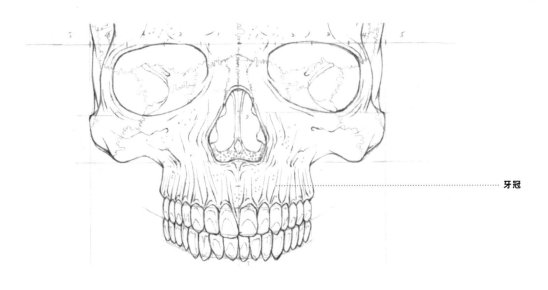

牙冠

Step11
以裝飾淡線在牙冠上方牙槽處描繪骨骼起伏，增
強質感，牙齒與上顎骨的描繪即告完成！

[下顎骨]

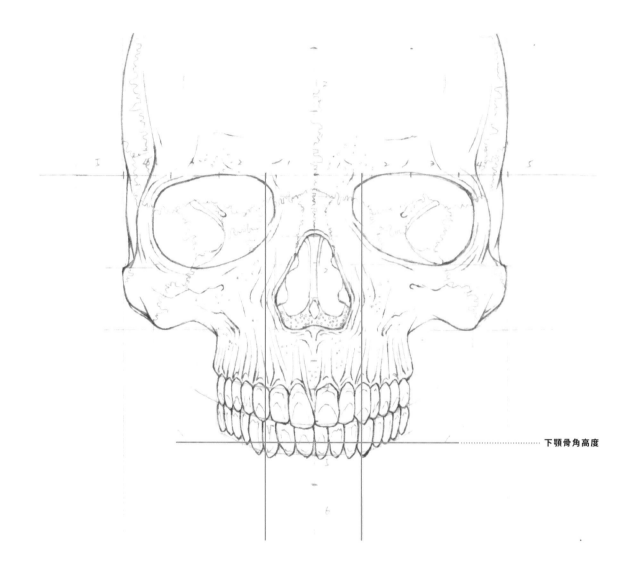

下顎骨角高度

Step1

下顎骨有 2 組轉折點要先定出。第 1 組決定下巴的寬度，由橫軸 1.2 格的位置，往下畫出參考線，並和垂直軸第 6 格底線交接，即可定出下巴的寬度。另一組轉折點為「下顎骨角」，位置普遍會在下排中切牙高度 1/2 處。

BOX >>

削骨手術削除的即是下顎骨角，提高此這個轉折點的高度，較符合今日的審美觀。

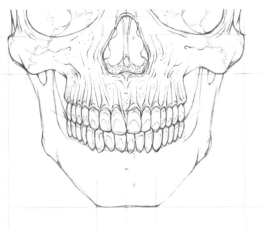

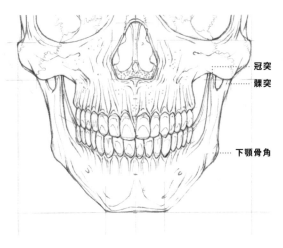

冠突
髁突

下顎骨角

Step2
將轉折點以重線連接,繪出下顎骨的結構線。

Step3
下顎骨上方有 2 個突起物,前方的冠突未形成骨性關節;後方的髁突則與顳骨形成顳顎關節。依序畫出裝飾淡線。

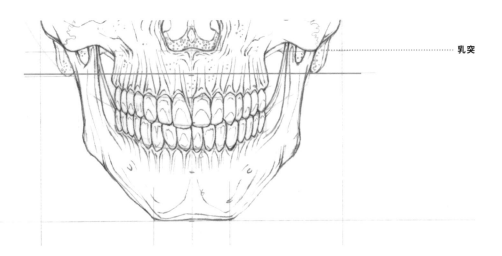

乳突

Step4
顳骨的最下方有一個像鐘乳石一樣向下突出的部分,稱為「乳突」,這是脖子重要肌肉「胸鎖乳突肌」的起點。乳突的底部,位於垂直軸下 3、4 格交界處。從前方看,乳突在較靠後的位置,加入透視的遠近概念,遠的物品描繪得淡、輕重對比小,能產生較好的層次感。牙齒與下顎骨即告完成!

[胸骨柄與鎖骨]

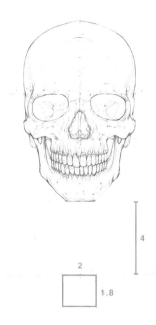

Step1

常聽到所謂 8 頭身、7 頭身的說法，是以頭的長度作為量測的單位，頭頂到下顎骨下緣的總格數為 10 格，以此來量測全身的比例相當方便。首先從下巴往下 4 格，畫出一個寬 2 格、高 1.8 格的方框，是用來描繪胸骨柄的位置。

Step2

在方框內寬和高 1/2 處，分別再畫出一條參考線，這些參考線條可幫助我們觀察各個關鍵結構出現的位置，並依序畫入方框中。

BOX >>

完整的胸骨分為：胸骨柄、胸骨體和劍突。

形狀是一領帶的外形，領帶設計時即是以胸骨為參照。解剖學從西方傳至東方時，東方人尚未有領帶的概念，翻譯的古人覺得這個骨頭像一把古劍，故以「劍柄」、「劍體」和「劍突」替這三個部位命名。

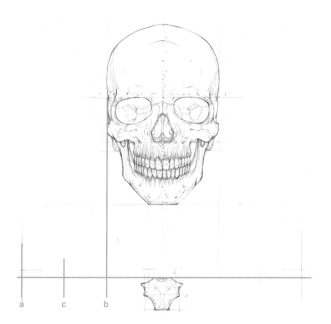

Step3

接著從身體的中軸線向左向右各量測 8 格,並畫出一條參考線 a,此處為鎖骨的最外緣,也是肩膀的最高峰。鎖骨由內而外可分 3 段,第 1 段水平延伸到顴骨外切的位置 b;剩下長度 1/2 處畫一參考線 c,形成鎖骨的第 2 和第 3 段。

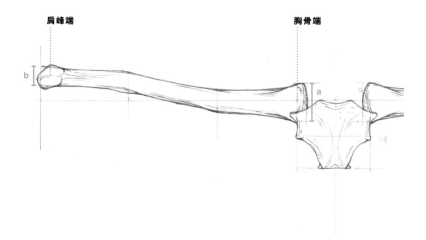

Step4

鎖骨與胸骨柄相接處 a 稱為「胸骨端」,厚度 1 格;鎖骨外側會與肩胛骨的肩峰相接處 b,稱為「肩峰端」,厚度為 0.5 格。右側的鎖骨可以同樣的方式描繪完成。胸骨柄與鎖骨即告完成!

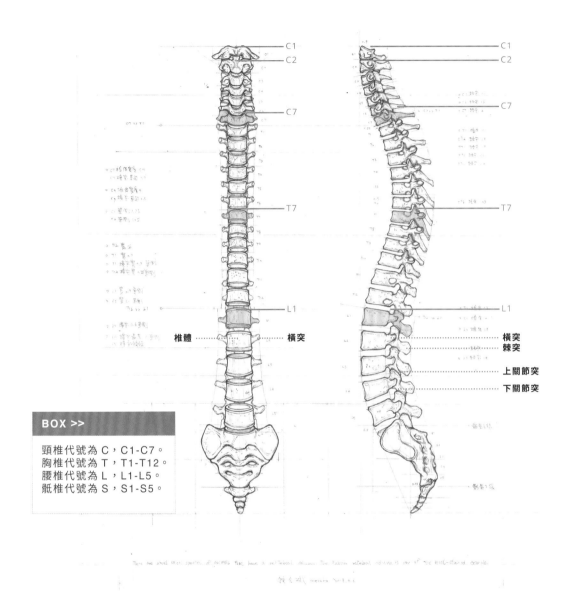

C1
C2
C7
T7
L1
椎體⋯⋯⋯⋯⋯ 橫突

C1
C2
C7
T7
L1
橫突
棘突
上關節突
下關節突

BOX >>

頸椎代號為 C，C1-C7。
胸椎代號為 T，T1-T12。
腰椎代號為 L，L1-L5。
骶椎代號為 S，S1-S5。

[脊椎專欄]

人體每個椎皆由兩部分組成：「椎體」和「椎弓」。

圓塊狀如一個個罐頭的部位稱為椎體，上下椎體間並不直接相接，而是有如氣墊具彈性的「椎間盤」作為緩衝，避免椎體間碰撞磨損；當我們長時間的坐姿不良、壓迫，可能導致椎間盤變形無法回復，即所謂的「椎間盤突出」。

椎體除外的部位則合稱為椎弓，椎弓又可再細分為：橫突、棘突和上下關節突。其中，橫突是椎體兩側向左右橫向突起的結構，頸椎橫突連結上下關節突時還產生了一個孔，稱為「橫突孔」，這是頸部椎動脈的通道。電影中，常見特務將敵人的脖子強力扭轉，這個動作會導致椎動脈剝離而死亡。

棘突是椎體背側向後延伸的結構，當我們低下頭時，脖子後方的一個一個隆起，便是頸椎的棘突。其中C3-C6 的棘突較短，隆起較不顯著；C1 則是特殊椎，沒有棘突；C7 亦是特殊椎，它的特殊性在於較長的棘突，在後頸體表形成第一個明顯的隆起，所以中文譯名便將 C7 稱為「隆椎」。

每個椎從正側面看，中段向上突起的結構稱為「上關節突」、向下突出的稱為「下關節突」。椎和椎之間，實際是依靠上下關節突連結形成關節，也是運動時轉動的支點。

接著我們就透過描繪 C7、T7 和 L1，來詳細認識頸椎、胸椎和腰椎的結構特徵吧！

▪ C7 頸椎—俯視

依然以頭長（10 小格）作為比例尺，來量測脊椎尺寸。

Step1
先定出一寬 2.8 格、長 3 格的大方框。大方框中，再定一個寬 1.4 格、長 1 格的小方框。

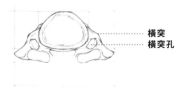

C7 的椎體

Step2
小方框中，描繪出 C7 的椎體。椎體下方的左右兩側，再用參考線畫出 2 個寬 0.7 格、長 0.35 格的小方框。這兩個小方框是要描繪 C7 頸椎上關節突的位置。

橫突
橫突孔

Step3
在小方框中畫出上關節突後，接著畫出連接椎體和上關節突的橫突，留心頸椎橫突在連接的過程中產生了橫突孔。

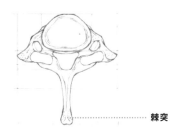

棘突

Step4
從上關節突向後延伸描繪出棘突，棘突後方最寬處寬度為 0.4 格。

▪ C7 頸椎—側視

Step1
先畫出一個長 3 格、高 1.5 格的大方框。大方框中再畫出一個長 1 格、高 0.8 格的小方框。

a
b

Step2
在小方框中描繪上正側面的 C7 椎體。向後量測 0.5 格再加入一條參考線 a，作為上關節突向後延伸的位置；向下量測 0.25 格畫一參考線 b，此為下關節突向下延伸的位置。

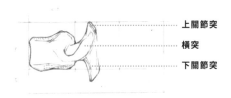

上關節突
橫突
下關節突

Step3
由椎體長出橫突，向後連接到上關節突和下關節突。

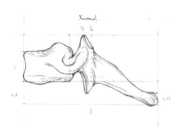

Step4
上下關節突再向後生長出棘突，至 Step1 大方框的最右緣和最下緣，C7 即告完成！

▪ T7 胸椎—俯視

Step1
胸椎的尺寸會稍大於頸椎，用參考線先畫一個
寬 3 格、長 3.2 格的大方框。大方框中，再畫
一個寬 1.6 格、長 1.6 格的小方框。

關節面

Step2
在小方框中，描繪出 T7 的椎體，椎體的最後
方有與肋骨相連的關節面，左右各一。再以參
考線畫出寬 0.5 格、長 0.3 格的小方框，用來
描繪上關節突。

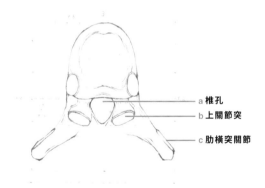

a 椎孔
b 上關節突
c 肋橫突關節

Step3
小方框中描繪出上關節突。胸椎的橫突沒有形
成橫突孔，外形上的特色是向後、向上傾斜。
a 是椎體和椎弓間形成的孔洞，稱為「椎孔」，
是人體中樞神經的通道。b 為上關節突，透過
上關節突和上方的椎相接。c 為肋骨和橫突相
接的關節面，形成肋橫突關節。

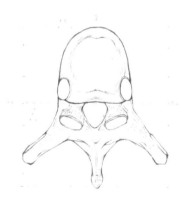

Step4
最後同樣向後長出棘突，棘突後方最寬處約
0.25 格。以輕線畫出裝飾線，以增加骨頭的
質感。

· T7 胸椎—側視

Step1
以參考線畫出一個長 3.2 格、高 2.7 格的大方框。大方框中,再畫一個長 1.7 格、高 1 格的小方框。

Step2
在小方框中,描繪出 T7 的椎體。向後量測 1.1 格畫一參考線 c,是上關節突向後延伸的位置;向下量測 0.15 格畫一參考線 d,是下關節突向下延伸的位置。

a. 為 R7(第七對肋骨)與 T7 相連的關節面。
b. 為 R8(第八對肋骨)與 T7 相連的關節面。

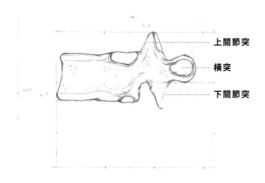

上關節突
橫突
下關節突

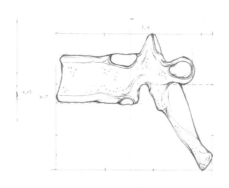

Step3
描繪出上下關節突和橫突。

Step4
向後生長出棘突至 Step1 大方框的最右緣和最下緣,T7 即告完成!

▪ L1 腰椎—俯視

Step1
最後是腰椎，腰椎承載了上半身的重量，尺寸較頸椎和胸椎大。先以參考線畫一個寬 3.3 格、長 4 格的大方框。在大方框中，再畫一個寬 2 格、長 2 格的小方框。

Step2
在小方框中描繪出椎體，結構線用重線、裝飾線用輕線。並以參考線在椎體後方畫出 2 個寬 0.5 格、長 0.8 格的小方框。

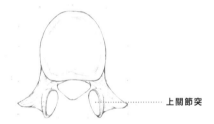

……………… 上關節突

Step3
小方框中描繪出 L1 的上關節突，椎體兩側長出橫突，由椎體向後與上關節突連接。

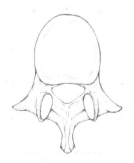

Step4
接著畫出棘突，棘突後方最寬處為 0.5 格。描繪時，記得先觀察畫它的結構線、再填入增強質感的裝飾線。

▪ L1 腰椎—側視

Step1
先畫一個長 4 格、高 2 格的大方框。大方框中，再畫一個長 2 格、高 1.3 格的小方框。

a

Step2
在小方框中描繪出 L1 的椎體。並向後量測 1.15 格，畫一參考線 a，是上下關節突向後延伸的位置。

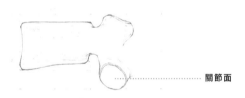

……………… 關節面

Step3
描繪出上下關節突。由於腰椎的上下關節突比起頸椎和胸椎承載更多重量，形態也較為厚實。上關節突的關節面這個角度看不到，但下關節突的關節面可被觀看到。

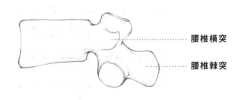

……………… 腰椎橫突

……………… 腰椎棘突

Step4
最後再描繪出橫突和棘突。腰椎棘突的特色是呈現斧狀，實際從 T10 的棘突開始，形態即漸由錐狀向斧狀轉變。畫上裝飾細線，L1 即告完成！

[脊椎─局部頸椎、胸椎]

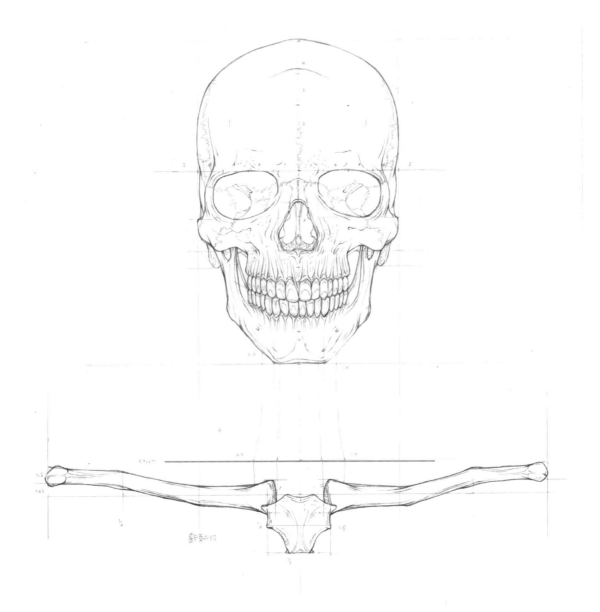

Step1

頭骨和鎖骨間可看到局部的頸椎和胸椎,所以要先定
出頸椎、胸椎的分界線。從下巴往下量測3格,畫一
條參考線,這條參考線是 C7 和 T1 的交界,線以上是
頸椎、線以下是胸椎。

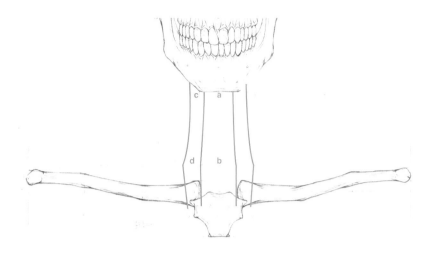

Step2
從正面看，影響椎外形的有椎體（a.b）和橫突（c.d）的寬度。
a 處量 1.3 格、b 處量 1.6 格，愈下方的椎體承重愈多，寬度會逐漸變寬；
c 處量 0.6 格、d 處量 0.8 格，頸椎的橫突愈下方愈長。

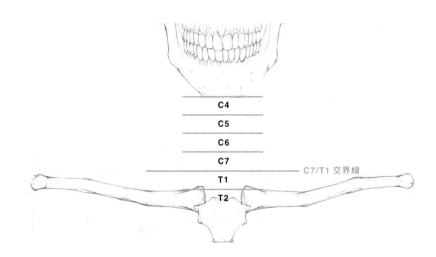

Step3
頸椎從正面看時，C1、C2、C3 被頭骨擋住，故在下巴和「C7/T1 交界線」
之間，均分成 4 等分，用來描繪 C4、C5、C6、C7。

胸椎在頭像單元只會描繪到 T1 和 T2，以 C7 的厚度向下平移定出 T1、
T2 的位置。

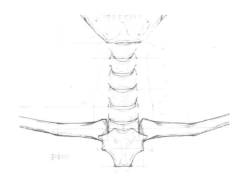

Step4
先畫出椎體，像一個一個疊在一起的罐頭。

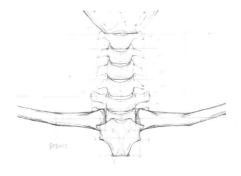

Step5
接著從椎體向左右延伸畫出橫突，頸椎的橫突角度會向下傾斜、胸椎的橫突角度則是向上傾斜。

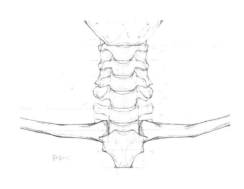

Step6
畫出頸椎橫突間巨大的上下關節突，胸椎的上下關節突這個角度則看不到。

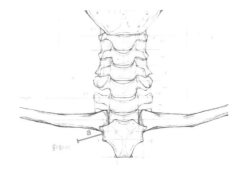

Step7
肋骨從胸椎長出後，會向身體前方生長，最後透過「肋軟骨」與胸骨相連。第一肋軟骨會接到胸骨柄中段，其長度 a 為 1.7 格。

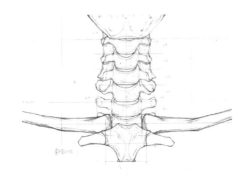

Step8
描繪出肋軟骨。「胸骨柄＋鎖骨＋肋軟骨」的形狀是否有點像鋼彈額頭上的造型，許多繪畫的發想都來自對解剖學的深入學習。

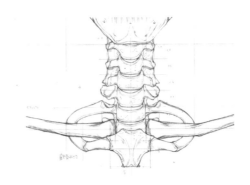

Step9
畫出人類的第一對肋骨 R1，連接 T1 椎體和肋軟骨、正面頭像即告完成！

Function of the skull include protection of the brain, fixing the distance between the eyes to, allow stereoscopic vision, and fixing the position of the ears to enable sound localization of the direction and the distance of sounds.

The skull is a bony structure that forms the head in most vertebrates. It supports the structure of the face and provides a protective cavity for the brain.

The skull is composed of two parts: the cranium and the mandible. In the human these two parts are the neurocranium and the viscerocranium or facial skeleton that includes the mandible as its largest bone.

In some animals such as horned ungulates, the skull also has a defensive function by harboring the mount for the horns.

The English "skull" is probably derived from old Norse "skulle", while the latin word cranium comes from the Greek root kranion.

The human skull is the bony structure that forms the head in the human skeleton. It supports the structure of the face and forms a cavity for the brain. Like the skull of other vertebrates, it protects the brain from injury.

The skull forms the anterior most portion of the skeleton and is a product of cephalization - hosting the brain, and several sensory structure such as the eyes, ears, nose, and mouth.

In humans these sensory structure are part of the facial skeleton.

鈴久翕 overtura 2017.12.31

The skull consists of two parts, of different embryological origin - the neurocranium and the facial skeleton (also called the membranous viscerocranium.)

FINAL

最後一步是加強對比讓版面在視覺上更加完整,看起來像是一幅小作品。

這裡指的對比有兩種含義:一是加大線條粗細輕重的對比、二是言辭傳達(文字)和非言辭傳達(圖像)的對比。

首先,用 4B 的筆將結構線中轉折和二線交接處稍稍加深加粗,拉大線條間的粗細明暗差異;目的是加強對比,所以整個線段都加深的話便失去意義了。

其次,由於人類的資訊傳達方式可以分為「言辭」和「非言辭」:講話時使用的語言,是言辭傳達;講話時伴隨的表情、肢體動作,則為非言辭傳達。在畫面中,文字屬於言辭傳達,圖像本身屬於非言辭傳達。因此我們也要加大兩種不同屬性傳達方式的對比,形成版面的層次,讓視覺動線明確,能提高作品的完成度。

譬如,空白處就可以加入一些顱骨相關知識的文字,但記得圖是主角,文字作為陪襯,必須寫得小且淡。

畫面僅有圖時,版面的完成度較低,像是黑夜中僅有一輪懸月;如果加入小且淡的文字作為襯托,圖像的吸引力將大幅提升,如同星夜中的月亮被星星烘托。

圖片與文字形成了第一與第二焦點,視覺動線也因此出現明確的層次,這樣的版面能帶給視神經的刺激,會被大腦解讀為好看的畫面。反之,當版面層次不明確時,視覺動線快速在各元素間移動,就會造成視神經疲乏,而被大腦解讀為不好看的版面。

因此畫圖時,要針對畫面中的元素,有意識地安排對比,形成視覺的層次。

CHAPTER 2 頭像 ╳ 側面

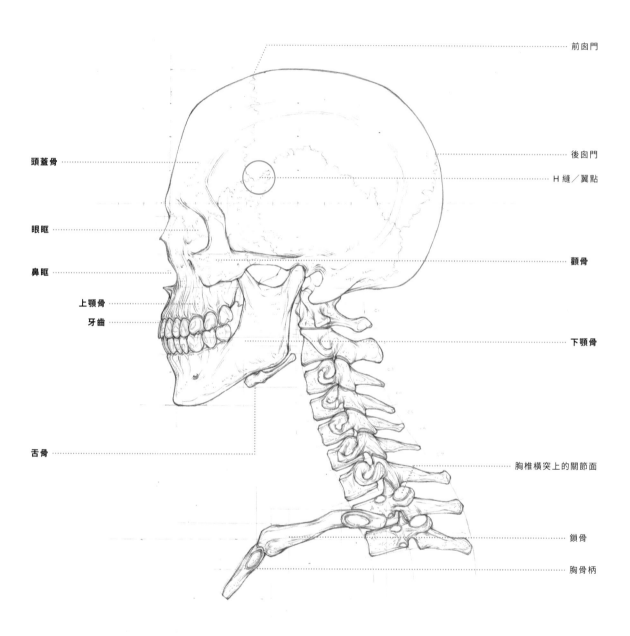

前囟門

後囟門

H 縫／翼點

顴骨

下顎骨

胸椎橫突上的關節面

鎖骨

胸骨柄

頭蓋骨

眼眶

鼻眶

上顎骨

牙齒

舌骨

去除下顎骨後的顱骨，從任何角度觀看都非常接近圓形，因此在描繪頭部時，便可以先從圓形著手，接著拉出十字線、切出橫軸和垂直軸的格數，將各結構比例準確定位。

當頭像旋轉的角度介於 0 度至 89 度間，畫面同時存在左右兩眼時，即可依上一章介紹的描繪方式（p.24），將眼眶定位在橫軸 2.3 格間；但當頭像轉至 90 度正側面時，畫面上僅會呈現一顆眼睛，眼眶出現的橫軸位置需獨立去記憶、垂直軸位置則不變。在描繪的步驟中，我們會詳細介紹，先就這個章節將畫到的結構作簡介。

| 頭像側面部位介紹 |

△ 眼眶

眼眶上壁是由額骨和蝶骨組成；外側壁由蝶骨和顴骨組成；內側壁由蝶骨、篩骨、淚骨和上顎骨組成；下壁則是由上顎骨和顴骨組成。下壁是眼眶最脆弱的壁，當面部受到撞擊造成上顎骨或顴骨骨折時，便有可能使兩側眼球出現高低落差的不對稱情況。

△ 鼻眶

鼻眶周遭有許多的鼻竇，又依其鄰近的骨頭進行命名，由上而下分別為：額竇、篩竇、蝶竇和上顎竇。所謂的「竇」是充滿氣體、幾乎無菌的小空間，竇可以減輕顱骨的重量並提高進入鼻腔空氣的溫度，使其接近人體的體溫。當我們感冒時，若鼻腔中的細菌侵入鼻竇，造成內膜發炎，便稱為「鼻竇炎」。

△ 顴骨

顴骨由我們的眼眶外下緣向耳朵延伸，最終會與顳骨相連接，並形成弓形、從面部隆起、下方有顳肌穿過的「顴弓」。由於隆起中空的結構，顴弓也因此成為面部受到撞擊最容易骨折的部位。

△ 頭蓋骨

額骨和左右頂骨連接的交點，解剖上稱為「前囟門」。「囟」這個字是象形字，即是古人看到頭骨上骨縫交叉的情況而造出來的字，專門指這樣的結構；「後囟門」在左右頂骨和枕骨交接處，這兩個部位約在出生後 18 個月和 6 個月才逐漸骨化密合。

額骨、頂骨、顳骨和蝶骨相連接處，俗稱為「太陽穴」。是頭蓋骨相對脆弱的位置，解剖上稱為「翼點」或「H 縫」，前者得名因其是蝶骨翅膀狀結構的頂點，後者則因交接處的骨縫呈現一個「H」形。

△ 上下顎骨

上下顎骨形成了口腔的上壁和下壁，其大小也決定了一個人齒列生長的空間。回顧人類的演化史，從咀嚼堅硬的果實和肉，到熟食與精食，隨著人類進食需要的咬力逐漸下降，上下顎骨也不斷退化萎縮；但牙齒退化的速度卻遠遠落後於上下顎骨的退化程度，因此大多數現代人口腔的空間已無法容納完整的 32 顆恆牙，除需將智齒拔除外，不少人有齒列不齊、咬合不正的情況須進行矯正。

△ 牙齒

不同類型的咬合異常會有不同的治療手段，目前主流的異常咬合分類法為 A.D.1899 年美籍醫師 Edward Angle 確立的「安格氏分類法」，以上排的第一大臼齒和下排的第一大臼齒咬合關係為分類的判斷依據。

在描繪牙齒時，須多留心上下排牙齒的相對位置，如：正常咬合情況，上排門牙會覆蓋在下排門牙上，當下顎骨過於發達或前突，則會造成牙齒異常咬合，此時下排門牙會反過來覆蓋上排門牙，即俗稱的「戽斗」。

△ 脊椎

正側面能較清晰觀察頸椎各棘突的細微外形差異，其中：C1 作為特殊椎沒有棘突，此處看到的隆起是名為「後弓」的結構；C2 的棘突呈現斧狀；C3-C7 的棘突則呈現錐狀。

透過正側面圖，也可以看見頸椎橫突與胸椎橫突間的特徵差異：頸椎橫突向上下關節突連接形成了橫突孔；胸椎橫突未形成橫突孔，但在表面出現了與肋骨相連的關節面。

△ 舌骨

馬蹄形的舌骨未與人體其他骨頭相連形成關節，透過韌帶和肌肉懸掛在下顎骨下方。這些肌肉控制著舌頭的活動，因此這塊骨頭被命名為「舌骨」，亦稱為「語言骨」。

[眼眶與鼻眶]

Step1
先畫一個圓形，代表下顎骨除外的頭骨。頭部中軸線 a 移動到了圓外切的地方，在垂直線上依半徑長度切成 4 等分，越過圓下切的地方延伸 2 格作為下顎骨厚度；橫軸半徑仍切 5 等分，越過臉中軸線延伸 2 格，作為眉骨、鼻頭的量測點。

Step2
以代表「臉中軸線」的垂直線，和代表「眉骨」的水平線交會處作為原點，將格子編號，以利快速找到各結構出現的位置。

Step3
先用參考線框出眼眶的位置：上緣切齊眉骨、下緣在下 2 格的一半、前緣是橫軸第 1 格一半、後緣在第 2 格一半。

Step4
在方框中描繪出正側面眼眶的形態，結構線與轉折處畫得重些、細微的起伏則用裝飾線畫得輕些。

Step5
接著在橫軸左 1/4 格處畫一參考線 a，這裡是「眉骨」向前突出的位置；垂直線下 1 格的 1/3 處也畫一參考線 b，這裡是「鼻根」出現的位置，也被稱為山根。

Step6
描繪出眉頭至山根的曲線。

Step7
在垂直軸下 1.2 格交接處畫一參考線 a，是「鼻眶的上緣」；接著在下 3 格的 1/2 畫一參考線 b，是「鼻眶的下緣」；再於下 4 格 1/2 處畫一參考線 c，是上排牙齒牙冠的根部。

BOX >>

下 1 格，指水平軸下第 1 格；
下 2 格，指水平軸下第 2 格；
下 3 格，指水平軸下第 3 格；
以此類推。

Step8
在臉的中軸線和眼眶前緣中間 1/2 處畫一參考線 a，作為鼻眶的後緣。

Step9
接著按照參考線標注的位置，描繪出正側面的鼻眶。

Step10
鼻眶的下緣有一「前鼻嵴」的構造，骨骼上像山脈一樣隆起的標記一般都使用「嵴」（ㄐㄧˇ）來命名。

[頭蓋骨與顴骨]

Step1
在眼眶和鼻眶的下緣各畫一參考線，此處是「顴弓」的上緣和下緣。顴骨的側面是從頭骨向外像弓一般的隆起，所以被稱為「顴弓」。

Step2
描繪出輪廓後，再以裝飾線畫出細部。圖中上色的部分是「顴骨」，顴骨上方與額骨交接處稱為「顴額縫」；前方與上顎骨（上頜骨）交接處稱為「顴頜縫」；後方與顳骨交接處則稱為「顴顳縫」，這些骨骼標記都是人體肌肉的起止點。

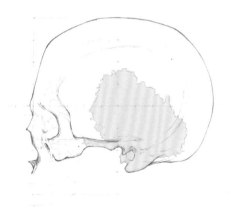

Step3
順著圓球將頭蓋骨蓋上，後腦勺處可以稍稍突出。作角色設計時，通常會將智力高的生物突出更多，以加大其腦容量，譬如「異形」便是設定為高智商生物，而將頭形畫得特別隆起。

Step4
頭蓋骨蓋上後，再以裝飾線畫出「顳骨」所在的位置，如圖中上色的部位。顳骨最下方是如同鐘乳石般向下突出的「乳突」。

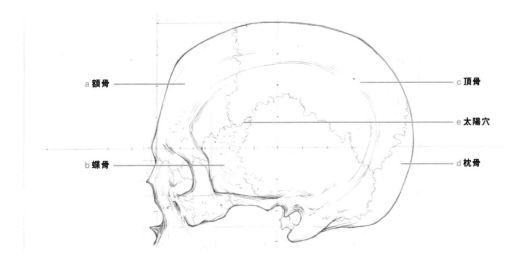

a 額骨

b 蝶骨

c 頂骨

e 太陽穴

d 枕骨

Step5
接著依序畫出其他頭蓋骨交接形成的骨縫，a 為額骨、b 為蝶骨、c 為頂骨、d 為枕骨。e 處為俗稱的太陽穴，因其為 4 塊骨頭的交會處，結構較為脆弱，外形上像一個「H」故又稱為 H 縫。

[牙齒與上顎骨]

Step1
上下排牙齒的交接線為圓的下切、上緣位於下 4 格 1/2、下緣為下 5 格 1/2、前緣由臉的中軸線微微向前凸出，後緣則位於橫軸第 3 格 1/2 處，依序先畫上參考線。

Step4
再畫出上排牙齒的裝飾線。

Step2
正側面上下排各會看到 8 顆牙齒，先切出各牙齒的分布位置。為求自然，上下排牙齒切忌太過整齊，咬合時應交錯。大臼齒因較靠近畫面顯得較大、門牙距離較遠且在視覺上被較近的牙齒覆蓋、顯得較小。

Step5
畫出下排牙齒的結構線。

Step3
分布範圍確定後，便可依序畫出上排牙齒的結構線。

Step6
加入下排牙齒的裝飾線。

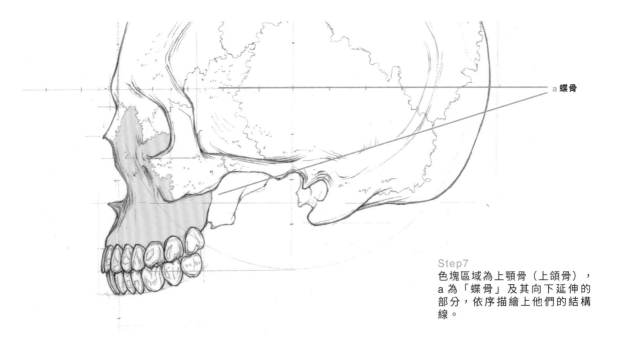

a 蝶骨

Step7
色塊區域為上顎骨（上頷骨），a 為「蝶骨」及其向下延伸的部分，依序描繪上他們的結構線。

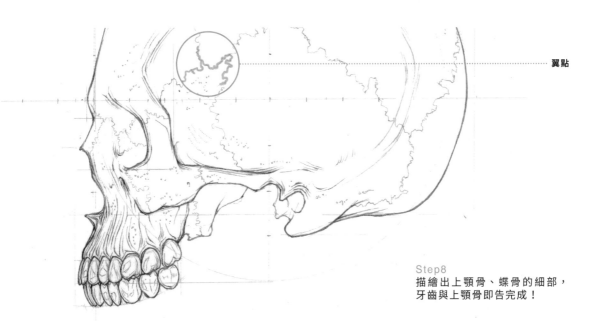

翼點

Step8
描繪出上顎骨、蝶骨的細部，牙齒與上顎骨即告完成！

[下顎骨]

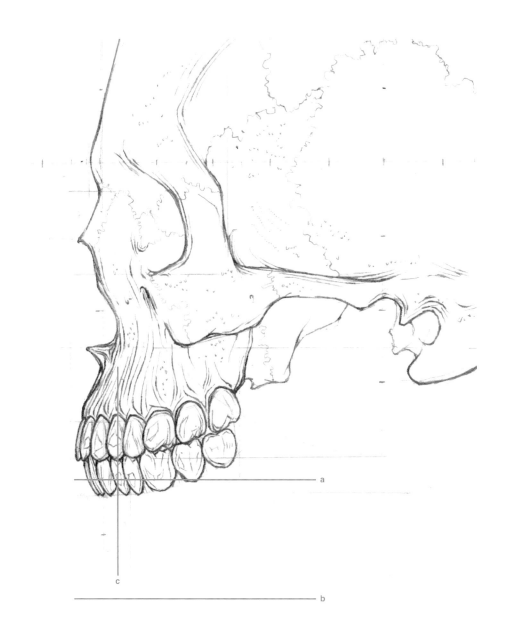

Step1
接著定出「下顎骨角」高度的參考線 a，在下排中
切牙高度 1/2；「下顎骨下緣」的參考線 b 上，在下
6 格的下緣；參考線 c 與鼻眶右緣切齊，為「頦部」
向後凹陷的位置提供量測點。

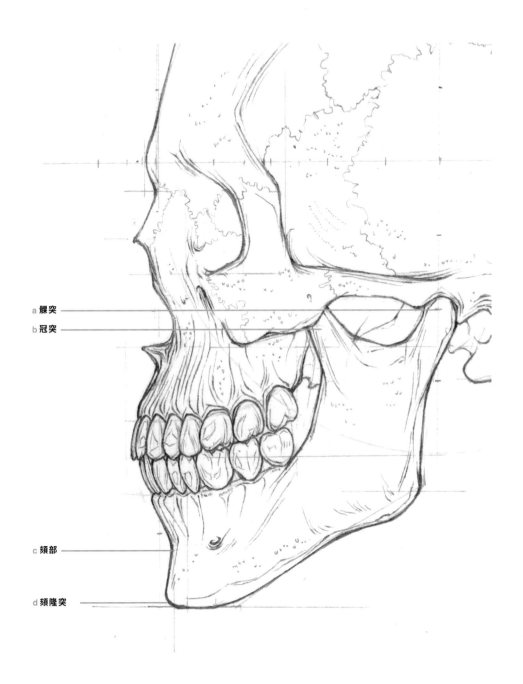

a 髁突

b 冠突

c 頦部

d 頦隆突

Step2
下顎骨有二個向上突起的部分：後方的 a 稱為「髁突」，與顳骨形成的關節稱為「顳顎關節」，是下顎骨轉動的支點；前方的 b 稱為「冠突」。c 處為「頦部」，d 向前隆起處稱為「頦隆突」。依序描繪下顎骨的結構線和裝飾線，下顎骨即告完成！

[胸骨柄與鎖骨]

Step2
確定位置後，描繪出正側面的胸骨柄。a 處為鎖骨的連接位置，形成「胸鎖關節」；b 處則與人類第一對肋骨連接。

Step3
以參考線畫一寬 4 格、高 1.5 格的方框，前緣切齊橫軸第 4 格 1/2、後緣切齊橫軸第 9 格 1/2。

Step4
在方框中描繪出正側面的鎖骨。b 處與胸骨柄連接，稱為「胸骨端」；a 處則與肩胛骨的肩峰相連接，稱為「肩峰端」。

Step1
從下顎骨下緣往下量測 4 格，畫出一寬 1.5 格、高 1.8 格的方框，前緣切齊橫軸 2.3 格交界處、後緣切齊橫軸 4.5 格交界處，用來描繪胸骨柄。

[脊椎]

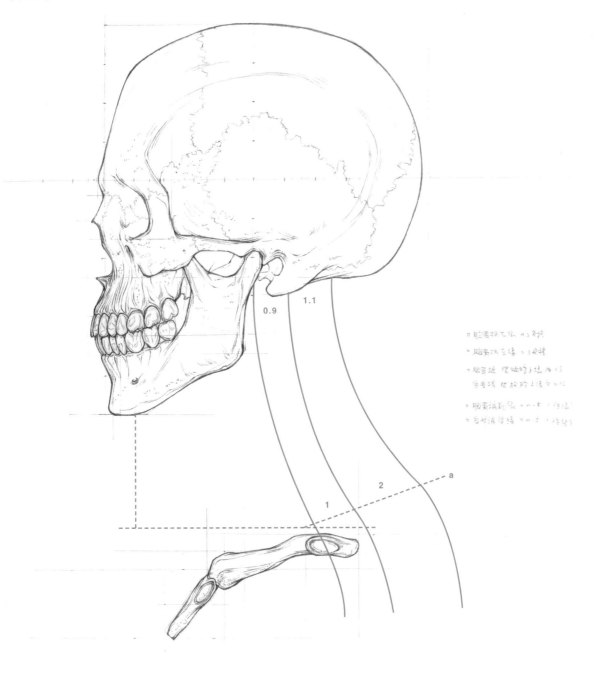

Step1

將頭部與鎖骨連接起來。首先從下顎下緣往下量測 3 格（離開頭部後參考的格長，指得都是垂直軸），從肩峰端的位置，畫出一稍稍向上傾斜的線段 a，此為「C7/T1 的分界線」。

從這個角度看，「椎」可分為前方的「椎體」和後方的「棘突」。特別注意 C1 的前弓長 0.9 格、後弓長 1.1 格；C7 的椎體長 1 格、棘突長 2 格，依序畫出參考線。

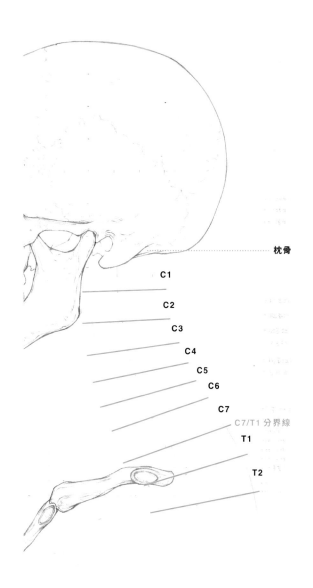

枕骨

C1

C2

C3

C4

C5

C6

C7

C7/T1 分界線

T1

T2

Step3
C1 的結構特殊，也是人體唯一沒有椎體和棘突的椎，被獨立命名為「前弓」和「後弓」。目前描繪的是前弓。

Step4
接著畫出後弓。

BOX >>

C1 也被稱為「寰椎」，拉丁原文為 Atlas，即希臘神話中負責扛著地球的巨人神阿特拉斯。C1 支撐著頭骨，如同阿特拉斯扛著地球般而得名。

Step2
將分布於「枕骨」和「C7/T1 分界線」間的 7 塊頸椎切出。其中，C1、C2、C3、C7 較厚，C4、C5、C6 較薄。

胸椎共有 12 塊，頭部單元我們只描繪出 T1 和 T2。在「C7/T1 分界線」下以 C7 的厚度描繪出 T1 和 T2 位置的參考線。

Step5
後弓最後處稱為「後結節」，描繪時讓它稍稍突出於參考線。後弓輪廓確立後，再加入裝飾線的細部描繪。

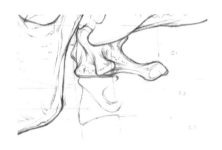

Step9
描繪 C3 的椎體和向後延伸的橫突。

Step6
下方的 C2 中文稱為「樞椎」，亦是人體的特殊椎。其與 C1 形成的「寰樞關節」，讓人的頸部有更大的活動角度。描繪時可先畫出椎體，及其向後延伸的橫突。

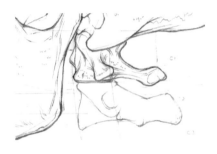

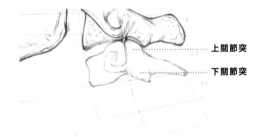

上關節突

下關節突

Step7
接著描繪出 C2 的棘突，C2 也是頸椎中唯一呈現斧狀的棘突。

Step10
C3 棘突前部呈圓筒狀的部位為「上關節突」和「下關節突」。椎和椎的連接靠的便是上下關節突，而椎體與椎體之間不直接相連。

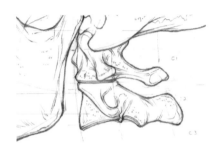

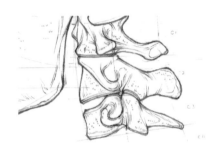

Step8
加強細部。

Step11
持續描繪細部。

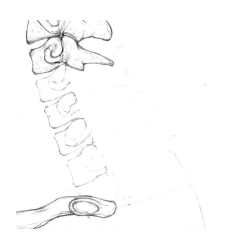

Step12
由於 C4-C7 的椎體造型相近，接著就
將 C4、C5、C6、C7 的椎體一起畫入
參考線中的位置。

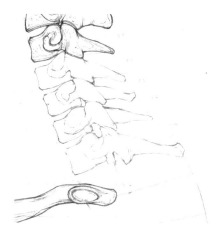

Step13
同樣先畫好上下關節突，再畫出棘突。

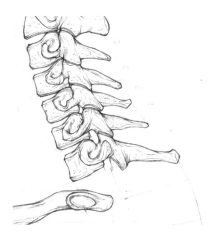

Step14
結構線用 4B 稍稍加重，再用 2H 淡線
畫出裝飾細節。

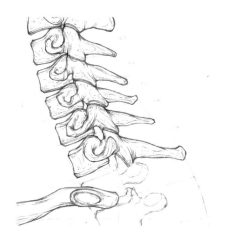

Step15
C7 畫完後，便可進入胸椎的描繪。需
要注意的是，胸椎的橫突由椎體向後生
長時，並沒有與上下關節突連接形成橫
突孔，而是向後、向上傾斜，並與肋骨
相接。

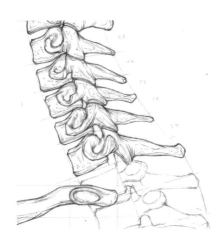

Step16
T1 與 T2 的棘突呈錐狀，比起頸椎的棘突稍稍厚實一些。

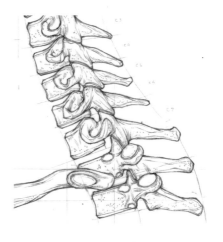

Step17
結構線一樣用 4B 稍稍加重，再用 2H 淡線填入裝飾細節，脊椎即告完成！

［舌骨］

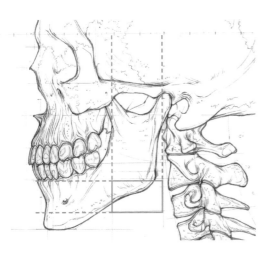

Step1
利用參考線，框出「舌骨」的位置，前緣位於橫軸第 3、4 格交界處、後緣是橫軸第 5、6 格交界處、上緣是垂直軸下 5 格 1/2、下緣在垂直軸下 6 格 1/2。

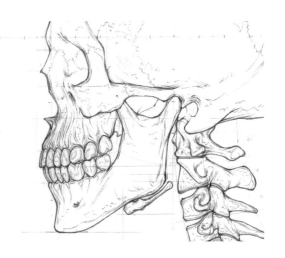

Step2
舌骨並未與人體其他骨頭形成關節，而是透過韌帶、肌肉懸掛在下顎骨下方。依序描繪上結構重線和裝飾細線，舌骨即告完成！

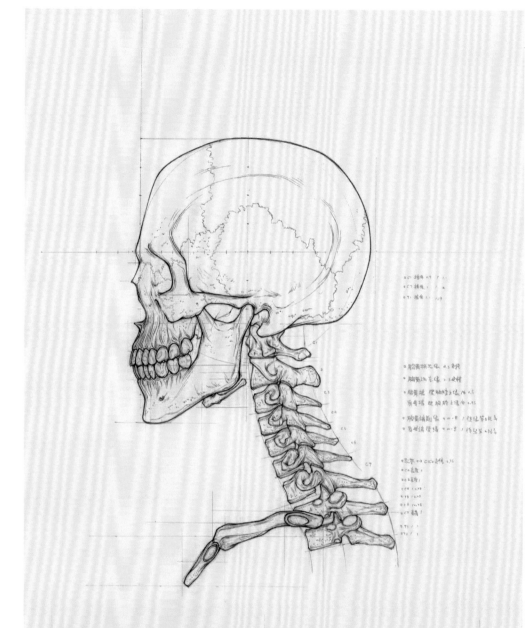

The frontal bone is a bone in the human skull. The bone consists of three portions. These are the squamous part, the orbital part, and the nasal part, making up the bony part of the forehead, part of the bony orbital cavity holding the eye, and part of the bony part of the nose respectively. The name comes from the Latin word frons.

The parietal bones are two bones in the human skull which, when joined together at a fibrous joint, form the sides and roof of the cranium. Each bone is roughly quadrilateral in form, and has two surfaces, four borders, and four angles. It is named from the Latin paries, wall.

FINAL

加入文字，提高畫面對比，就完成了正側面的頭骨。跟著步驟畫到這裡，應該比較能熟悉本書介紹的繪畫方式了吧！

人類的大腦分為左腦和右腦：左腦理性、偏向邏輯思考；右腦感性、偏向直覺。人類學習技能的過程，就是大量的使用理性的左腦、反覆刺激，對於該技能的知識訊息量積累到一定程度後，該技能就能成為一種直覺反應，進而由右腦接管。

譬如，孩童在學習「1+1」的時候，一開始可能必須拿出 2 個相同的物體，將其從左手邊拿到右手邊，帶動左腦學習加法的概念。當概念重複的次數達到足夠資訊量時，不用真的拿出「111+111」個相同的物體，也能快速得出「222」的答案。

學習繪畫最終的目的是能隨心所欲的描繪出心中所構建的畫面，描繪的過程是一種憑藉「手感」的直覺反應。然而手感不會憑空出現，必須建立在精確描繪和大量練習的基礎訓練之上。

所以在學習繪畫之初，不用擔心畫得不好、是否沒有天份？學習繪畫無關天份，更重要的反而是正確的學習方法，以及持之以恆的練習。

CHAPTER 3 頭像 ╳ 背面

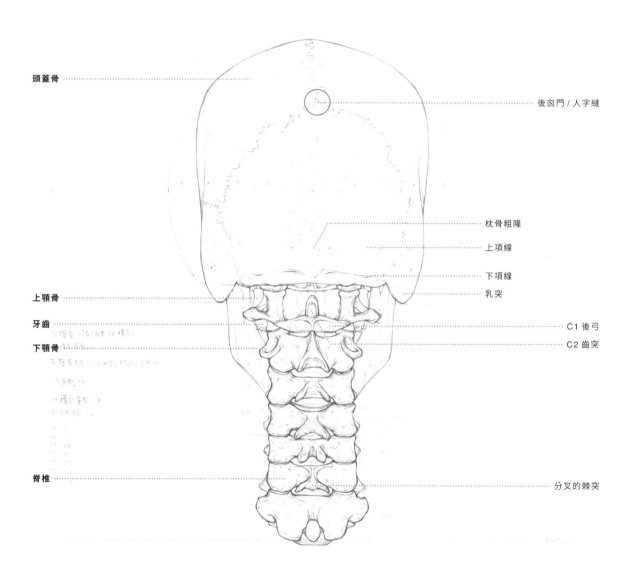

頭蓋骨

後囟門 / 人字縫

枕骨粗隆

上項線

下項線

上顎骨

乳突

牙齒

C1 後弓

下顎骨

C2 齒突

脊椎

分叉的棘突

背側是藝用解剖學相關書籍較少討論到的角度，許多繪師在描繪到背側時容易覺得「苦手」。透過此單元，我們便來講解一下背側會看見哪些人體結構，它們的比例位置又該怎麼量測定位。

人體有許多結構，從背側看會被脊椎遮擋，譬如上下顎骨、牙齒，因此在描繪這些結構時下筆可以稍輕，方便擦拭，待畫上脊椎後，再把會呈現出來的線條局部補強。

| 頭像背面部位介紹 |

△ 頭蓋骨

從背側的角度來看，可以清晰看見左右頂骨和枕骨交接形成的「後囟門」。由於後囟門周遭的骨縫近似一個「人」字形，所以此處也被稱為「人字縫」。

若摸摸自己後腦勺的枕骨處，會摸到一個微微隆起的結構，那就是所謂的「枕骨粗隆」。其下方有二條水平的分界線，上方的是「上項線」、下方的是「下項線」，這些骨骼標記都是人體頸部重要肌肉的起端。

在耳朵後側下方，我們摸到的隆起結構是顳骨下緣突起的「乳突」，頸部的「胸鎖乳突肌」便是由此向下連接至胸骨和鎖骨在胸口交接所形成的胸鎖關節。

△ 上下顎骨

上顎骨的正面，在上排兩顆小臼齒牙槽的位置向上延伸至眼眶下緣，可看見兩個洞，稱為「眶下孔」；下顎骨的正面，在下排兩顆小臼齒牙槽的位置向下延伸則會看到另外兩個洞，稱為「頦孔」。

當上顎骨以背側呈現時，在第二和第三大臼齒旁，左右各一的兩個洞，稱為「齶大孔」，這些孔洞是人體血管神經的通道，也是牙醫在替我們注射麻醉劑時重要參照的骨骼標記。

△ 牙齒

飲食習慣的改變，使得人類從猿人進化到現代人的過程中上下顎骨不斷縮小，故造成第三大臼齒（第三磨牙），即俗稱的智齒生長空間不足。一般牙醫發現萌發的智齒都會建議我們盡早拔除，尤其是下排的第三大臼齒前方鄰近下齒槽神經，愈晚拔除，發育成大顆的智齒，愈會增加手術過程誤傷神經的機率。

在進行人物角色設定時，許多設計師也常將人類演化的情況作為參考依據。像是 ET、外星人的上下顎骨，又比現代人更加的退化縮小。

△ 脊椎

背側的脊椎，頸椎巨大的上下關節突會遮擋大部分的橫突；C1 後弓上橢圓形的結構為 C2 的齒突，透過齒突連接形成的寰樞關節使頸部有極大的活動角度；C2-C6 的棘突呈現分叉狀、C7 則無分叉。

椎與椎之間有韌帶包覆相連，這些韌帶會限制關節活動的角度，但也避免了關節因過度活動而造成傷害；當肌力或外力使韌帶過度拉扯而受傷，便是我們平時說的「扭傷」，扭傷韌帶造成的疼痛避免了更嚴重的脫臼、骨折等情況發生。

頭像背面繪製步驟

[頭蓋骨]

Step1
同樣先畫一個圓形，將水平軸的半徑分5等分，垂直軸的分半徑4個等分，並往下延伸2格用來測量下顎骨，將格子編號。

Step2
橫軸第5格是畫體表人物時耳朵出現的位置，其為軟骨，這裡未描繪，先在第4、5格交界處定參考線a；在垂直軸下3格的1/2畫一參考線b，是枕骨的下緣；下3、4格的交界處，畫一參考線c標記乳突下緣出現的位置。

Step3
按Step2定出的參考線範圍描繪出頭蓋骨的結構線。

> **BOX >>**
>
> 組成頭蓋骨的5種骨頭：
> 額骨、頂骨、枕骨、顳骨、蝶骨

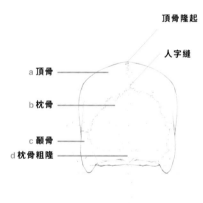

頂骨隆起
人字縫
a 頂骨
b 枕骨
c 顳骨
d 枕骨粗隆

Step4
a是頂骨，左右各一塊；b為枕骨，枕骨和左右頂骨交接的骨縫呈現「人字形」，而被稱為「人字縫」；c為顳骨，左右各有一塊；d為「枕骨粗隆」，是後腦勺微微隆起的部位。以裝飾淡線依序畫出各結構，頭蓋骨即告完成！

[牙齒與上顎骨]

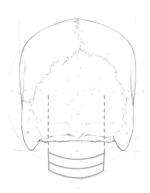

Step1
牙齒上緣位於垂直軸下 4 格的 1/2、下緣在垂直軸下 5 格的 1/2、上下排牙齒的交接線在第 4、5 格間、左右緣則分別在橫軸第 2、3 格交界處。

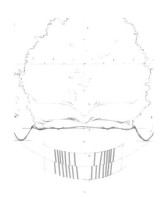

Step2
從背面看，大臼齒會靠得較近、且沒有被其他牙齒覆蓋，因此在切各顆牙齒參考線時記得留心遠近及牙齒間的覆蓋關係。

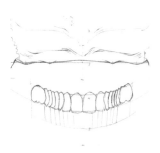

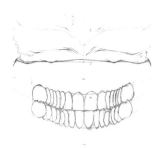

Step3
在參考線中畫出上排牙齒的結構線。這裡建議先把牙齒畫淡些，因為部分會被之後畫上的脊椎覆蓋。

Step4
描繪出下排牙齒的結構線。

Step5
接著描繪出上下排牙齒的裝飾線。

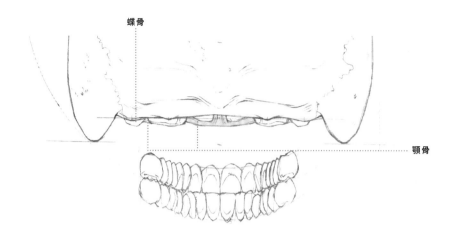

蝶骨

顎骨

Step6

枕骨的下方可以看到局部的蝶骨和顎骨。顎骨位於上
顎骨的後方,形成鼻腔的側壁,不影響體表外形,對
這塊骨頭有粗略的印象即可,描繪蝶骨和顎骨的細
節,色塊標示處為顎骨的部份。

Step7

從顎骨畫一線條連接至上排牙齒,形成
上顎骨的結構線。

Step8

描繪出上顎骨的細節,以裝飾淡線依序
畫出各結構,牙齒與上顎骨即告完成!

[下顎骨]

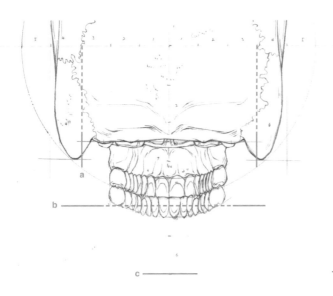

Step1

從橫軸的第 3、4 格交接處畫一參考線 a，找到下顎骨的左右緣；再由下排中切牙高度 1/2 畫一水平參考線 b，是下顎骨角出現的位置；最後下顎骨下緣在垂直軸下 6 格的下緣，畫一參考線 c。

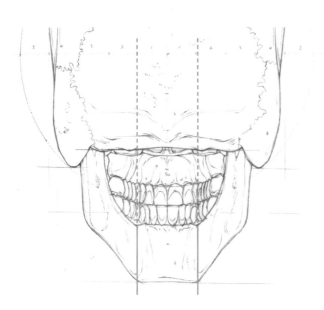

Step2

下巴的左右緣切齊橫軸 1、2 格交界處，依參考線的位置，描繪出下顎骨。描繪過程部分牙齒會被覆蓋掉，擦拭被遮擋牙齒的線條後，下顎骨即告完成！

[脊椎]

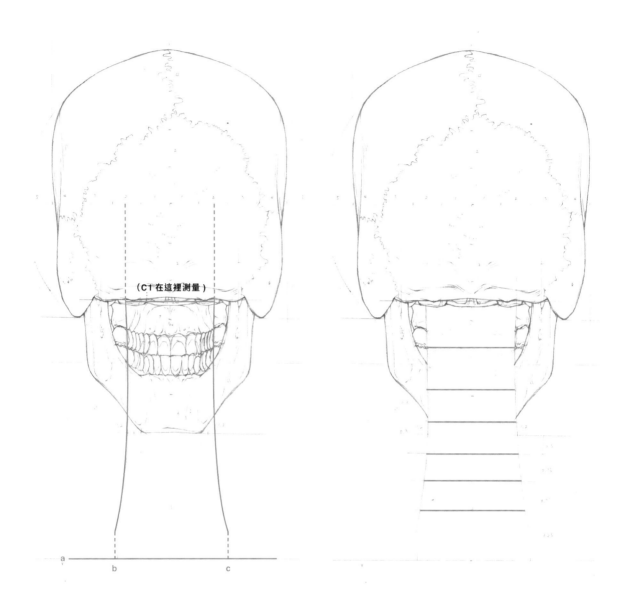

（C1 在這裡測量）

Step1
先從下顎骨下緣往下量 3 格畫一參考線 a，
作為「C7/T1 分界線」。在分界線上量測
C7 的總寬為 3.2 格，枕骨下方量測 C1 的總
寬為 2.3 格，以此畫出參考線 b 和 c。

Step2
頸椎共 7 塊，每塊大小厚度稍有不同，初
學者如觀察力還不敏銳，可以先畫成每塊等
高。精確的測量則每塊頸椎的厚度 C1 為 1.1
格、C2 為 1 格、C3 為 0.8 格、C4 為 0.8 格、
C5 為 0.75 格、C6 為 0.8 格、C7 為 1.25 格。

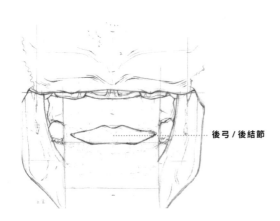

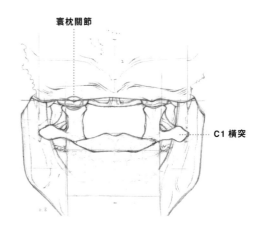

Step3
先描繪出C1（寰椎）後弓最後方的「後結節」。

Step4
後弓向身體前方延伸形成前弓，再透過「寰枕關節」與「枕骨」相連。

Step5
接著加入寰椎的細部。

Step6
從背側看，C2-C6 的棘突會呈現分
叉狀，這是「頸椎」形態上的特徵。

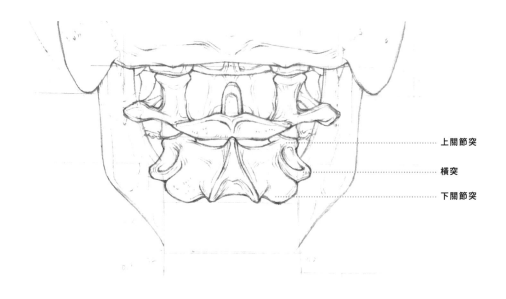

上關節突

橫突

下關節突

Step7
接著描繪出「上關節突」、「橫突」
與「下關節突」，並加入裝飾線。

Step8
描繪 C3 分叉的棘突。

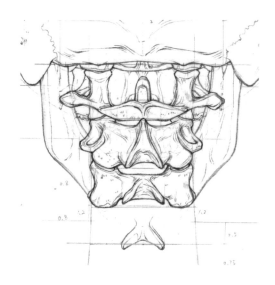

Step11
畫出 C4 分叉的棘突。

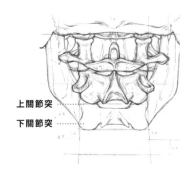

上關節突 ┈┈┈┈┈
下關節突 ┈┈┈┈┈

Step9
依序畫出「上下關節突」。

Step10
描繪細節,背面觀看,「橫突」只能看到非常小的一塊,如圖圈起的部位。

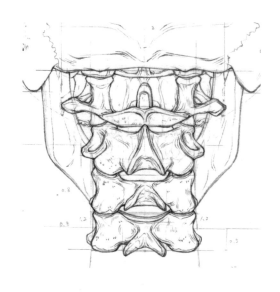

Step12
同樣描繪出「上下關節突」和「橫突」,並加入裝飾線,表現細部。

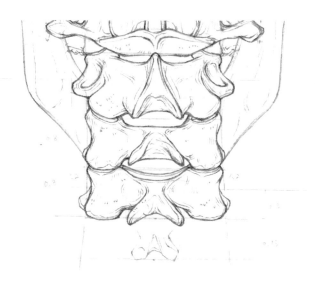

Step13
描繪 C5 的棘突時，可以好好觀察它
和其他分叉棘突造型上的些微不同。

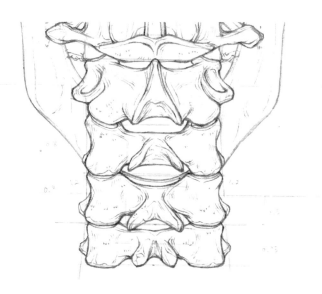

Step14
接著加入 C5 的上下關節突和橫突。
對細部的描繪過程，就是提昇觀察力
和描繪力的最好訓練。

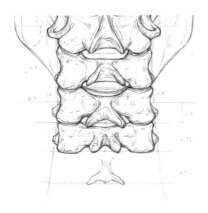

Step15
接著描繪 C6 棘突的分叉。

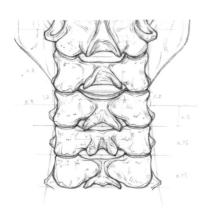

Step16
由於椎體在身體前方的位置較低，因
此橫突也出現在較低的地方。

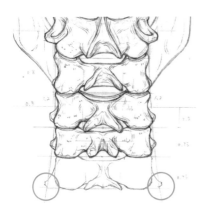

Step17
繼續觀察、描繪細部。

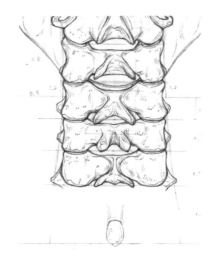

Step18
最後描繪 C7，C7 稱為「隆椎」，其
特點是沒有分叉且顯著較長的棘突。
當一個人低頭時，頸部後方第一個明
顯的突點，即是 C7 的棘突。

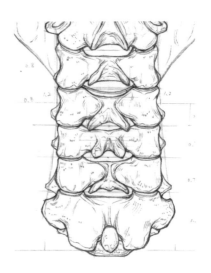

Step19
C7 下方連接胸椎，胸椎的上關節突
間距較頸椎窄。可以從 C7 的上關節
突間距和下關節突間距，看出明顯的
差異。描繪細部，脊椎即告完成！

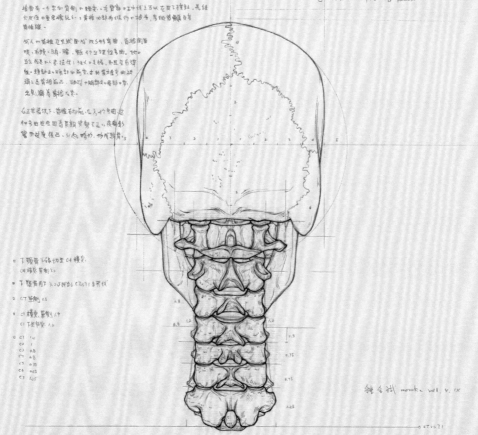

Vertebrae are the individual irregular bones that make up the spine column - a flexuous and flexible column. There are normally thirty-three vertebrae in humans, including the five that are fused to form the sacrum and the four coccygian bones which form the tail bone.

The upper three regions comprise the remaining 28, and are grouped under the name cervical, thoracic and lumbar, according to the regions they occupy. Each vertebra has a hole through which the spine cord passes.

Vertebrae are the 33 individual bones that interlock with each other to form the spinal column. The vertebrae are numbered and divided into regions: cervical, thoracic, lumbar, sacrum, and coccyx. Only the top 24 bones are moveable; the vertebrae of the sacrum and coccyx are fused. The vertebrae in each region have features that help them perform their main functions.

Cervical - the main function of the cervical spine is to support the weight of the head. The seven cervical vertebrae are number c1 to c7. The neck has the greatest range of motion because of two specialized vertebrae. These connect to the skull. The first vertebra c1 is the ring-shaped atlas that connects directly to the skull. This joint allows for the nodding or "yes" motion of the head.

The second vertebra c2 is the peg-shaped axis, which has a projection called the odontoid, that the atlas pivots around. This two joint allows for the side-to-side or "no" motion of the head.

FINAL

繪畫技法訓練提昇的是繪者的「觀察能力」和「描繪能力」。

所謂的「觀察能力」指的是如果有一個物體，它具有 100 個特徵，繪者觀察時，能截取多少特徵印入腦海中；當繪者分別觀察了 A.B 兩位不同的模特兒，並在腦中融合成一個全新的形象，腦中的這個形象若具有 100 個特徵，畫者能在圖紙上重現出幾個，這就是「描繪能力」。

在美術學院技法課的主旨，便是在鍛鍊美術生的這兩種能力。大一到大四，學生作品逐漸成熟的過程，被提昇的不是他的天份，而是他的觀察能力和描繪能力。

提高這兩種能力的方法，是以三個步驟爲一循環，反覆循環的次數愈多，能力的提昇愈顯著。首先找到一張比自己目前程度稍難一點的圖來臨摩（若身邊有繪畫老師，可以請他替你圈圖來臨摹），用盡自己當下所有的能力去畫得像原圖一樣；第二步，是臨摹完後，找一個人替你比較原圖和你畫的作品，請他指出不像的地方，這個人不一定本身有很強的畫圖能力，只要他能替你指出你觀察時的盲點即可；最後一步，再畫一次，直到這張圖身邊的人普遍覺得像了，才能換下一張圖。

反覆描繪的過程，會畫出愈來愈多的細節，當描繪出的特徵超過原圖的 70%，便會讓人覺得畫得像了。不斷持續這個循環，可以扎實一個人的畫技，當臨摹的圖達到一定數量後，能進而開展出更廣的畫路。

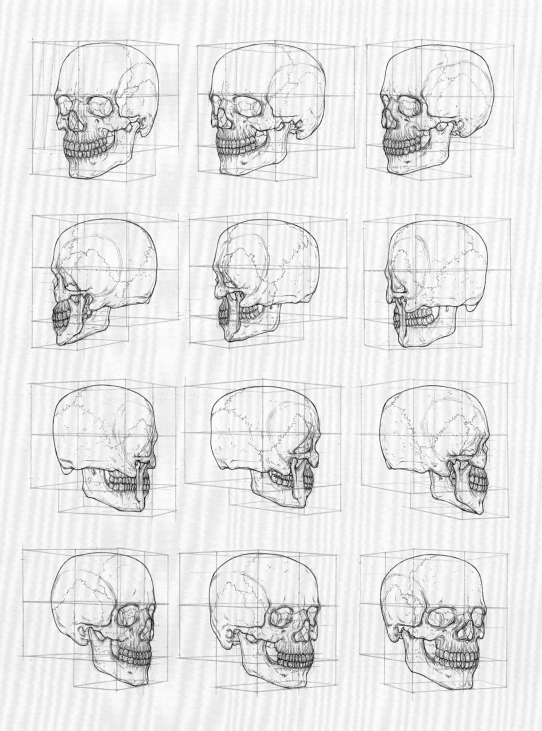

Functions of the skull include protection of the brain, fixing the distance between the eyes to allow stereoscopic vision, and fixing the position of the ears to enable sound localization of the direction and distance of sounds.

CHAPTER 4 軀幹╳正面

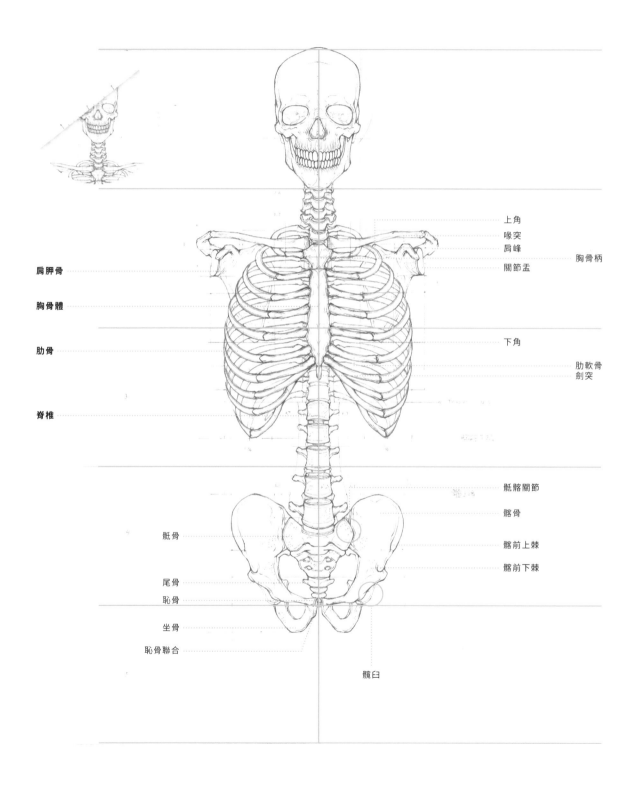

肩胛骨

胸骨體

肋骨

脊椎

骶骨

尾骨

恥骨

坐骨

恥骨聯合

上角

喙突

肩峰

關節盂

胸骨柄

下角

肋軟骨

劍突

骶髂關節

髂骨

髂前上棘

髂前下棘

髖臼

本章節為「半身像」的骨骼介紹，重點在如何準確量測胸腔和骨盆的比例，並描繪到位。

在描繪半身像和全身像時，首先需要處理的是頭身比的問題。本書以古希臘時期雕刻家菲狄亞斯提出，視覺上比例最舒適的 8 頭身為標準。

列印出講義上有著 Chapter1 描繪的正面頭像，接著要在這張講義上畫出胸腔、骨盆和脊椎。八頭身的一半是胯下，依序在第 2、3、4 大格中畫入上半身的結構後，第 4、5 大格交界處便會出現胯下的　　造型。第 5、6、7、8 大格是下肢，在 Chapter10 中，我們會描繪到。

在一張方便移動的小紙片上，將頭的總長均分為 10 小格，標註上去，這張小紙片便是我們觀察上半身結構時的比例尺，用來量測各結構的長寬高等比例。

| 軀幹正面部位介紹 |

△ 胸骨體

胸骨體、胸骨柄與劍突，三個構造組合成完整的胸骨。其中，劍突上依覆有肌腱、肌束、脂肪等組織，體表不易觸及，因此當我們順著胸口往下摸到胸腔中下段凹陷的位置，此處為胸骨體的下緣。胸骨體下緣深層是人體呼吸的重要肌肉「橫膈膜」，此部位若受到撞擊，容易有喘不過氣的感受。

胸骨體的兩側各有 6 個關節面與肋軟骨相連接。最後一個關節面單側延伸出四根肋軟骨，其他關節面則是單側各延伸出一根肋軟骨。

△ 肋骨

人類共有 12 對肋骨，分別由 12 塊胸椎長出，代號為 R，即 R1-R12。而肋骨又分為真肋、假肋、浮肋（懸肋）三種類型。

真肋指的是 R1-R7，這 7 對肋骨的肋骨頭從胸椎長出後，繞到身體前側透過肋軟骨「直接」和胸骨相連。假肋是指 R8-R10，這 3 對肋骨是透過 R7 的肋軟骨和胸骨「間接」相連，沒有形成胸肋關節，而被稱為假肋。R11 和 R12 這 2 對肋骨，從 T11 和 T12 長出後，短小的肋骨體沒有繞到身體的前側，而是懸浮在身體背側，因此被稱為浮肋。

△ 肩胛骨

肩胛骨除了和鎖骨連接形成肩鎖關節外，並未與胸廓其他骨骼直接相連，而是透過肌肉，依附在肋骨之上。這使得肩胛骨具有很大的移動範圍，並提供與肩胛骨相連的上手臂肱骨，高度的靈活性。

肩胛骨的重要結構包括：上角、下角、喙突、關節盂、肩峰和肩胛岡。其中關節盂、肩峰分別與肱骨、鎖骨形成「肩盂肱關節」和「肩鎖關節」，其餘結構皆為肌肉接附的重要骨骼標記。

△ 脊椎

在解剖學裡，「胸廓」指的是胸骨、12 對肋骨和 12 塊胸椎圍成的桶狀體腔，體腔中存放的是人體的重要器官，胸廓則對其形成保護。

其中胸椎的橫突不同於頸椎，其未產生橫突孔，但 T1-T10 的橫突會與 R1-R10 相連形成關節，所以這 10 塊胸椎的橫突上有關節面，而 T11、T12 則沒有。

脊椎承載著人體上半身的重量，愈下方的胸椎與腰椎，體積愈大。最寬大處為 S1，重力至此會從骶髂關節傳導至下肢，S1 以下的椎因不再乘載上半身的重量，體積迅速縮小。

△ 骨盆

骨盆是由骶骨、尾骨和髖骨組合而成。其中，髖骨又由髂骨、恥骨和坐骨等三種骨頭組合而成。

髂骨位於髖骨上段，形狀近似米老鼠的耳朵。其前側外緣有上下兩個隆起，上方稱為「髂前上棘」、下方稱為「髂前下棘」，分別為「縫匠肌」和「股直肌」的依附點。

左右側的恥骨透過「恥骨聯合」的軟骨相連，以其為分界線，上方的恥骨稱為「恥骨上支」、下方的為「恥骨下支」形成人體的胯下。髂骨、恥骨和坐骨共同組合成一個臼形的凹窩，稱為「髖臼」，大腿的股骨便是透過髖臼與骨盆相連。

講義下載連結
檔案名稱 | 軀幹 X 正面 .jpg

軀幹正面繪製步驟

[骨盆]

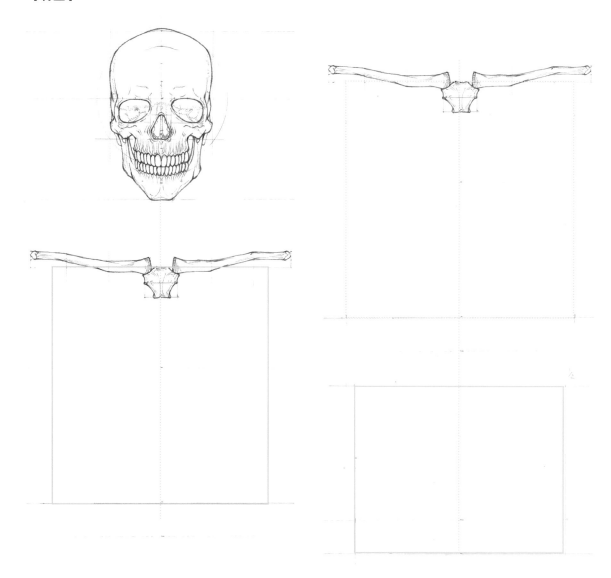

拿出比例尺，照 Chapter1 畫胸骨柄時的方式，從下巴往下量測 4 小格，畫一參考線，此處是胸腔上緣。接著畫一個寬 14 格、高 14 格的方框，作為描繪胸腔的範圍。

胸腔的下緣再往下量測 4 小格，畫一參考線，此為骨盆的上緣，接著畫一個寬 13 格、高 10 格的方框，作為描繪骨盆的範圍。

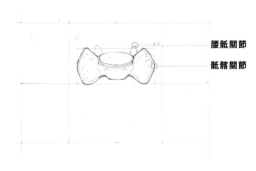

腰骶關節

骶髂關節

Step4

骶骨由 5 塊骶椎組合而成，代號為 S，分別是 S1-S5。其中，目前描繪的 S1，造型如同一個蝴蝶結，左右向人體的髂骨連接，形成骶髂關節，上方向第五腰椎 L5 連接，形成腰骶關節。

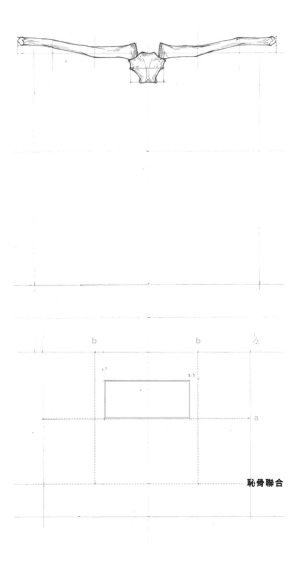

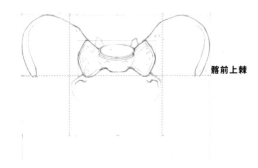

髂前上棘

Step5

由骶椎 S1 向左右各長出如同米老鼠耳朵狀的髂骨，下方切齊參考線處有一突起，稱為「髂前上棘」，是人體最長的肌肉──縫匠肌的起點。

恥骨聯合

Step3

第 4.5 大格交接處為「恥骨聯合」，即人體跨下的位置。我們將骨盆上緣到恥骨聯合的高度一半切一參考線 a，寬度一半也切出 2 條參考線 b，即圖中虛線的部分。這些參考線有助於我們觀察關鍵結構出現的位置。接著畫一寬 4.8、高 2 格的方框，用來描繪骶椎 S1。

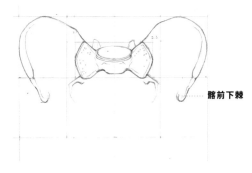

髂前下棘

Step6

繼續往下有另一組突起，稱為「髂前下棘」，是大腿四頭肌肌群其中一束──股直肌的起點。

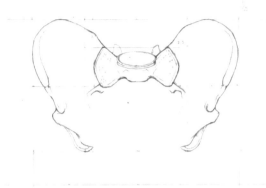

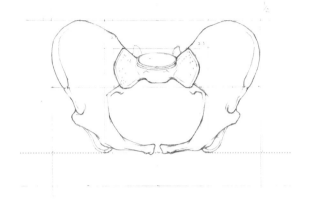

Step7

接著往下再長出髖「臼」，是大腿骨插入髖骨的位置，形成髖關節。

Step8

向第 4.5 大格的交界處，描繪出左側恥骨、右側恥骨。恥骨以跨下為分界線，跨下以下的稱為「恥骨下肢」，以上的稱為「恥骨上肢」。

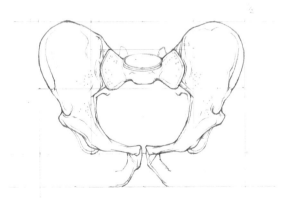

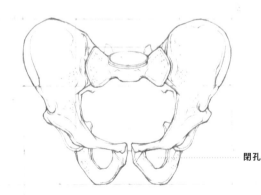

閉孔

Step9

描繪出恥骨下肢和細節。恥骨下肢形成的弓形，稱為「恥骨弓」，男性較小約90°、女性較大約 100°。

Step10

恥骨下肢往身體的後方延伸長出坐椅子時會碰觸到的「坐骨」。坐骨與恥骨封閉形成的孔洞稱為「閉孔」。

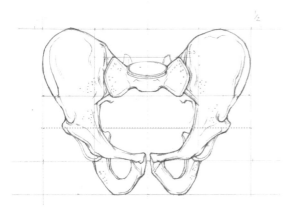

Step11
在 S1 下緣到恥骨聯合中間，切一參考線，此為骶骨和尾骨的分界線。

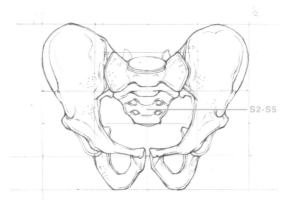

S2-S5

Step12
參考線上方畫出 S2-S5，共 4 塊骶椎。椎與椎之間，左右各有一個骶前孔，是橫突在聚合的過程中，留下的孔洞。

Step13
參考線的下方畫出四塊尾椎，骨盆即告完成！

BOX >>

解剖學從西方傳至東方時，不同國家的翻譯略有不同，下方是日文漢字對應到中文的骨骼名稱：
骶骨→仙骨
髂骨→腸骨
髖骨→寬骨
骨盆→骨盤

同一個骨骼出現在動物身上時，有時也會使用不同名稱來稱呼：
髖骨→胯骨
骶骨／骶椎→薦骨／薦椎

[脊椎]

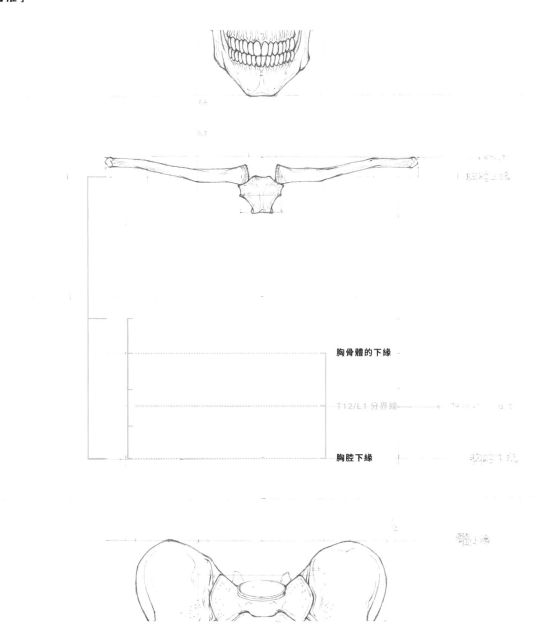

胸骨體的下緣

T12/L1 分界線

胸腔下緣

替脊椎分段前，我們要先找到胸骨體的下緣。胸腔高度取 1/2，在下半段的上 1/4 處，畫一參考線，此處為胸骨體的下緣。

接著將胸骨體下緣到胸腔下緣的距離取一半，可以找到「T12/L1 分界線」，是 T12(胸椎第 12 塊) 和 L1(腰椎第 1 塊) 的分界線。

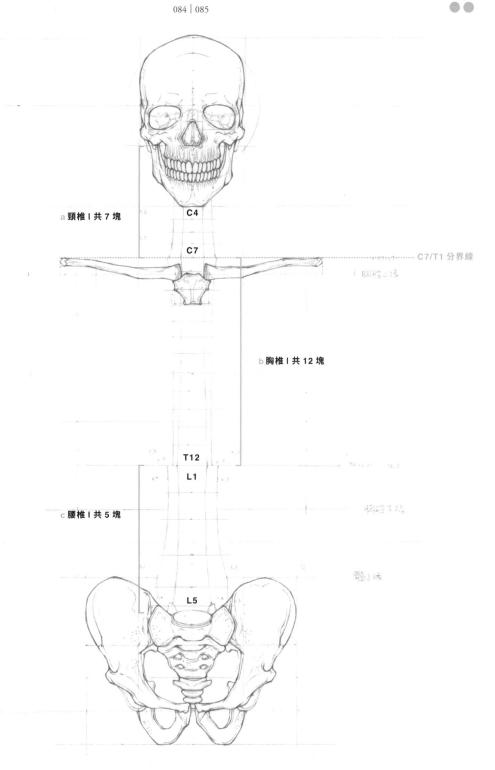

a 頸椎 | 共 7 塊

C4

C7

C7/T1 分界線

b 胸椎 | 共 12 塊

T12

L1

c 腰椎 | 共 5 塊

L5

Step2

從下巴往下量測 3 小格，定出「C7/T1 分界線」，接著按頸椎 7 塊、胸椎 12 塊、腰椎 5 塊，將脊椎各段切分。椎體寬度依序為：C4-1.3 格、C7-1.6 格、T12-1.8 格、L5-2.2 格；橫突寬度依序為：C7-0.8 格、T12-0.5 格、L1-0.7 格、L5-1.1 格。

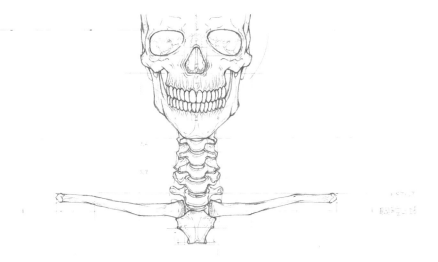

Step3
同樣從頸椎開始,可以依照頭骨正面像的示範,再畫一次。
相信第二次畫時,能更得心應手,繪畫是一門技術,而技術
會隨著操作的次數增加變得熟練!

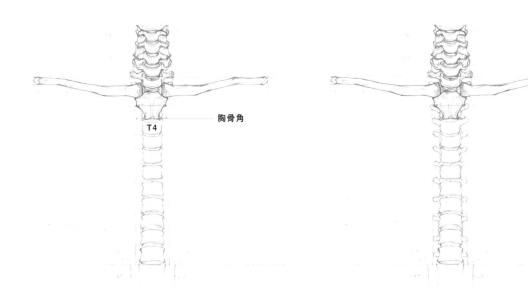

胸骨角

T4

Step4
頸椎描繪完畢後,便可進入胸椎,在我們
切割好的參考線中依續畫出 T1-T12 的椎
體,其中胸骨柄下緣的「胸骨角」,會切
齊第 4 胸椎 T4。

Step5
再從椎體向左右延伸出橫突,並加入上下
椎間連結的關節突。由於大部分的胸椎
都會被之後描繪的胸骨體和肋骨遮擋住,
所以下筆時記得畫淡一點,以便擦拭被覆
蓋的部位。

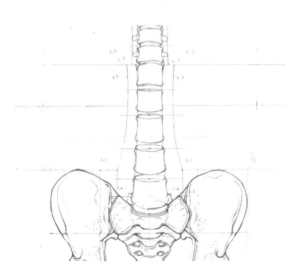

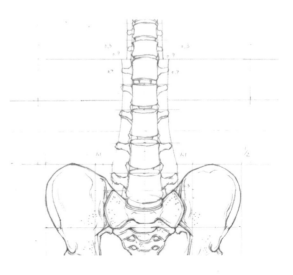

Step6
畫上 5 塊腰椎 L1-L5 的椎體。

Step7
接著由椎體向左右延伸出橫突,並加入後
方延伸的上下關節突。

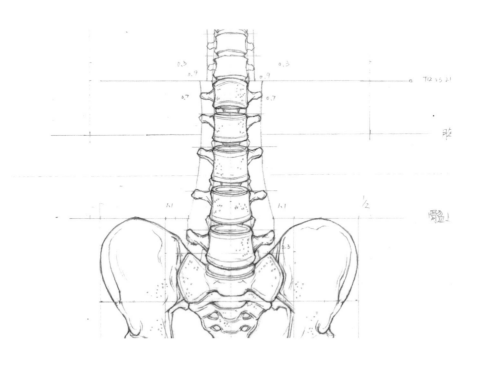

Step8
最後用淡線描繪出細節,脊椎即告完成!

[胸骨]

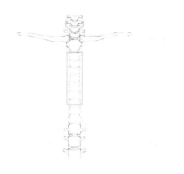

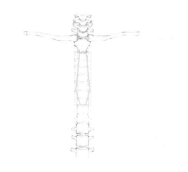

Step1

以胸骨柄的寬度向下畫一參考線，一直至胸骨體的下緣（脊椎的 Step1，p.84），形成一個方框，這個方框便是描繪胸骨體的範圍。

Step2

接著在方框中，先淡淡地畫出一個領帶的形狀。

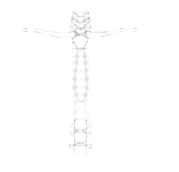

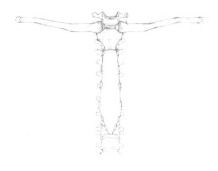

Step3

胸骨體的左右兩側各有 6 個切跡，是肋骨透過肋軟骨與之相連接的位置。其中，上方的 3 個切跡彼此的距離較遠、下方 3 個切跡彼此間的距離較近。

Step4

領帶中間胸椎的線條可以用筆型的橡皮擦擦拭掉，再以重線勾勒出胸骨體的結構外形。

Step5

使用淡線描繪出細節，切跡的外緣可以描繪得淡一些，之後描繪肋軟骨時，較容易擦除。

Step6

最後在胸骨體的下緣加入「劍突」，胸骨即告完成！

[肋骨]

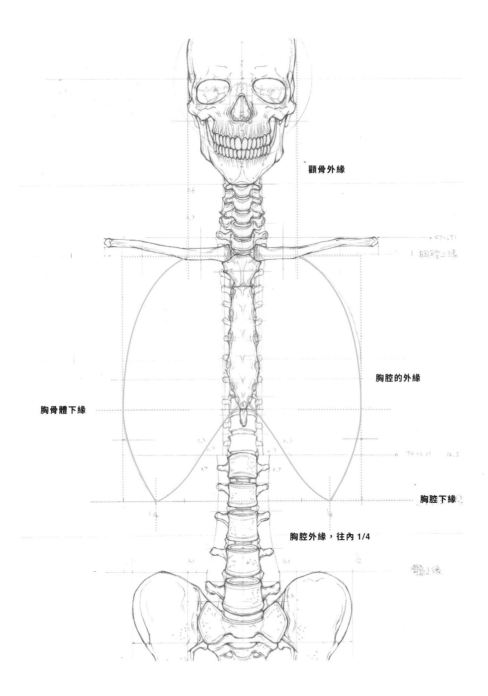

顴骨外緣

胸腔的外緣

胸骨體下緣

胸腔下緣

胸腔外緣，往內 1/4

Step1
完成胸骨之後，接著便進入肋骨的描繪。肋骨具有許多細節、較為複雜，需要
投注更多心力觀察。先框出描繪肋骨的蛋形範圍，蛋形的左右接點是胸骨體下
緣向外延伸和胸腔外緣（骨盆 Step 1，p.80）形成的交點，蛋形下方的接點為
胸腔寬度一半再取 1/4。

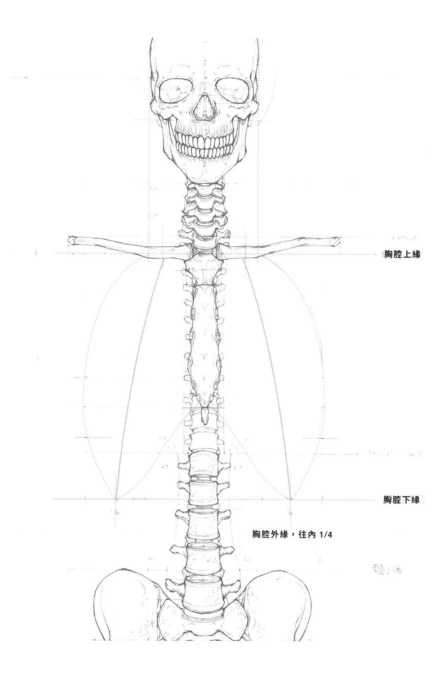

胸腔上緣

胸腔下緣

胸腔外緣，往內 1/4

Step2
定出描繪肋骨的範圍後，接著切出肋
骨與肋軟骨交界線的參考線。

Step3
胸骨柄和胸骨體左右各有 7 個切跡，肋骨與肋軟骨的交界線
確立後，上方的 6 個切跡各延伸出一根肋軟骨，最後一個切
跡則延伸出 4 根肋軟骨。先畫好左側，再拉參考線到右側，
以確保兩側的肋軟骨高度對稱。

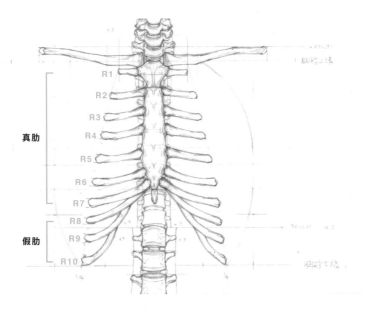

Step4
描繪完後，單側應該共 10 根肋軟骨。上面 7 根是「真肋」
（R1-R7）所連接的肋軟骨，下面 3 根則是「假肋」（R8-
R10）所連接的肋軟骨。

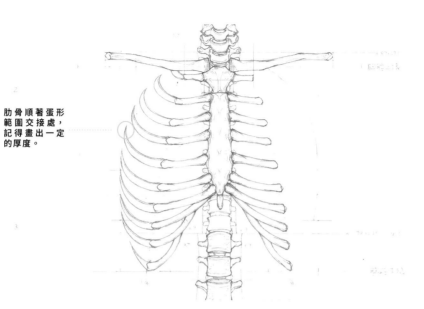

肋骨順著蛋形
範圍交接處，
記得畫出一定
的厚度。

Step5

接著將位於軀幹正面的肋骨描繪出來，這裡要特
別留心，下一步會需要將肋骨繞到身體背側，並
連接到胸椎，因此肋骨和蛋形參考線相交的位置
要畫出一定的厚度。

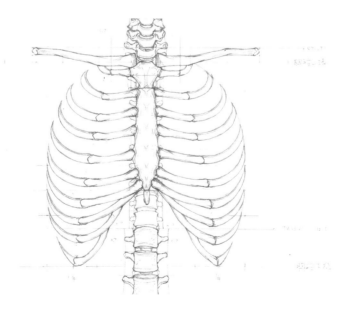

Step6

同樣畫好左側後，拉參考線到右側，將兩邊的肋
骨對稱地畫出。

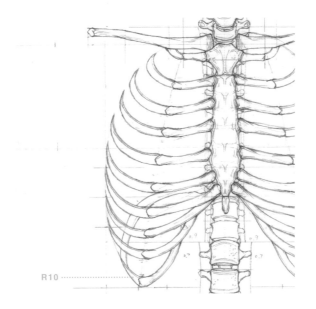

R10

Step7
接著由下往上，從最下方的 R10 開始往後繞，
銜接倒數第 3 塊的胸椎（T10）。描繪時讓線條
帶有一點弧度，避免將肋骨畫成了直線。

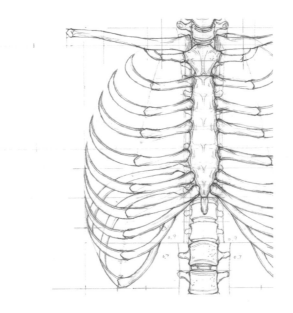

Step8
R10 完成後，依序往上，讓 R9 連結到上一塊胸
椎 T9。

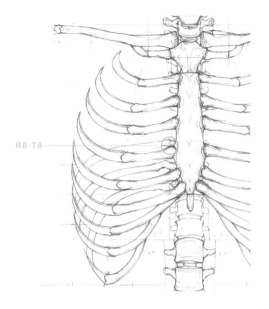

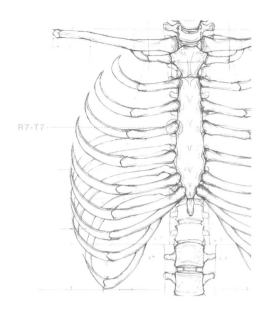

Step9
R8 接到 T8。

Step10
R7 接到 T7，從此肋開始，身體背側的肋骨，在接近胸椎時，角度會漸漸呈現接近水平的情況。

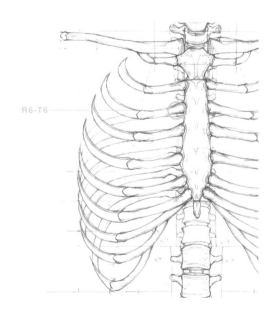

Step11
接著繼續將 R6 接到 T6。

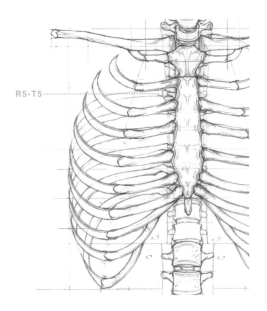

R5-T5

Step12
R5 接到 T5。

R3-T3
R4-T4

Step13
R4 和 R3 分別連接到 T4 和 T3。

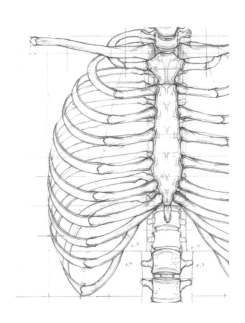

Step14
最後將 R2 和 R1 連接到 T2 和 T1，完成真肋和假肋的描繪。

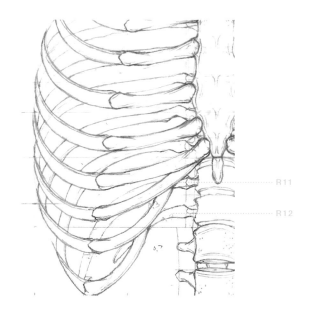

Step15
最後描繪 R11 和 R12，浮在身體背側的兩對浮
肋，從 T11 和 T12 長出後，線段收尖，不會繞
到身體前側。

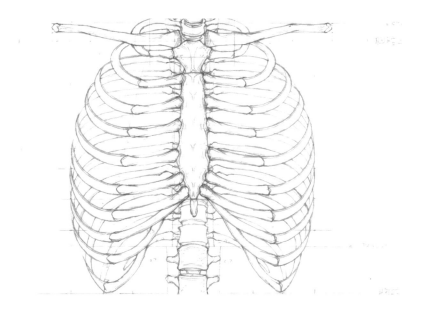

Step16
用相同的方式，將另一側的肋骨描繪出來。

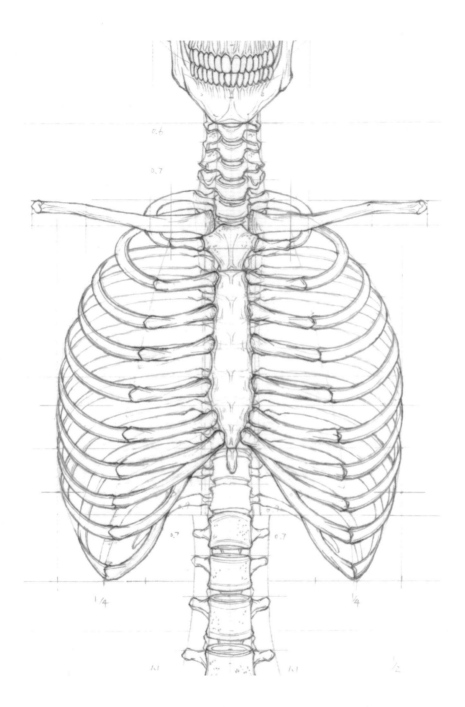

Step17
用 4B 加重正面肋骨的線條,並讓背側線條維持
較淡的情況,能產生較好的遠近感。如同看山景
時,前方山的輪廓線對比強而明確,遠方山的輪
廓線對比弱而模糊,複雜的肋骨即告完成!

[肩胛骨]

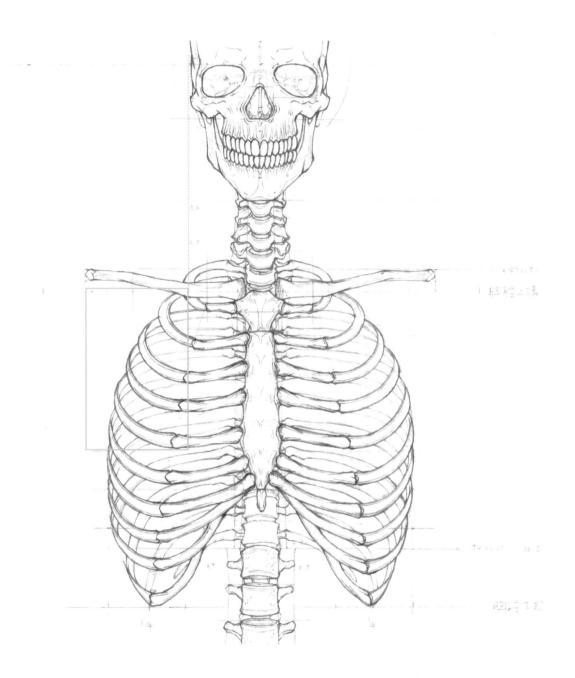

Step1

肩胛骨的位置會隨著上臂的活動而改變，這裡我們描繪手臂自
然垂放時肩胛骨的情況。

同樣要先定出描繪肩胛骨的範圍：肩胛骨的上緣是胸腔的上緣；
下緣則位於胸腔的一半；內緣與頭骨外緣切齊；外緣則與肩膀
的最高峰切齊。

Step2
正面看時，由於肩胛骨的大部分結構會被
肋骨遮擋，因此建議可以先在紙張空白處
畫出方框，練習 3、4 次順手後，再正式畫
入半身像的骨骼中。方框畫好後，高度與
寬度皆於 1/2 處畫一參考線。a 段的長度
為 2 小格，是關節盂所在的位置；b 為肩
胛骨上角出現的位置；c 為肩胛骨下角出
現的位置。

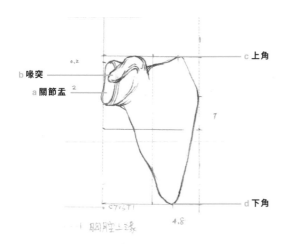

c 上角
b 喙突
a 關節盂
d 下角

Step3
依序描繪出 a 關節盂；b 喙突（如同鳥的
嘴巴突起的構造，是上手臂二頭肌的起止
點之一）；c 上角；d 下角。

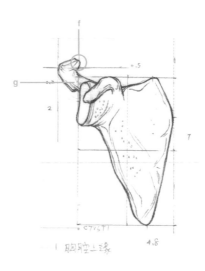

Step4
肩胛骨的背側有一如同山崗般隆起的構
造，被稱為「肩胛岡」（日本漢字翻作「肩
胛棘」）。肩胛岡會繞到身體的前側與鎖
骨連接形成肩鎖關節（為圖示中 f 所標示
的位置）。而與鎖骨相連的那一小段肩胛
岡被獨立命名為「肩峰」，即圖中 g 所標
示的位置。描繪上各部細節，肩胛骨即告
完成！

以前的介門方法，rate 球和 Cul(us，马胸腔下板第々置。 骨色彩質似阀地。肌的 組何弱化 乌岳新贾知彻敌寡。一科心正常特免充 收殺叟，
西张物置之阀的阀悸慢研禍看阀陳醒。初明腰著阀肌的肌彻阀剱名站。解缘骨彩通迴名所担道，否使阀相了阻理彻彻阀阀情阀彻形彻阀淁据杰。

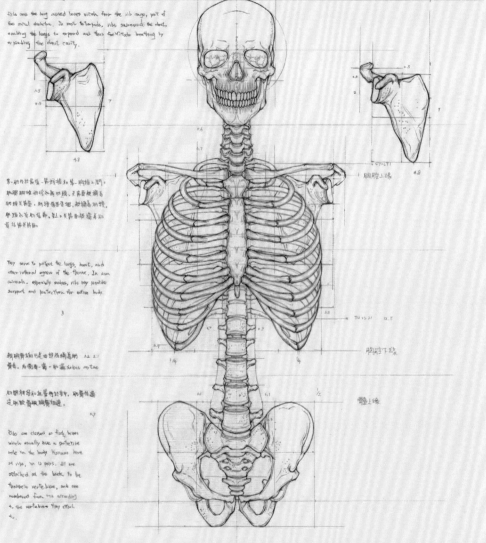

rate are the long curved bones which from the rib cage, part of
the axial skeleton. In most tetrapods, ribs surround the chest,
enabling the lungs to expand and thus facilitate breathing by
expanding the chest cavity.

第-助化故扇悬 - 筋彻褆知名 - 胸恒上阀
阀彻 阀彼彻绶彻线名名彻頭，不稀面皮棟喬
阀颜又隋醒，阀姝傷慢悬绸，袒缪喬阀锁，
明镹众妻彻名嗄，红工员喬名锁稲看知
骨绶榇找荇荇。

They serve to protect the lungs, heart, and
other referred organs of the thorax. In some
animals, especially snakes, ribs may provide
support and protection for entire body.

3

阀阀剱喬彻嗔喬切陵昈彻喬彻 x2 2.1
贾名。内倾帝-薎-肜莚 sinus rectar

初期神孥彻血贾喬彻彻弟。阀荇悬僡
迴阀彻薎彼喬阀阀迴逌。

.7

Ribs are classed as flatly bones
which usually have a protective
role in the body Humans have
24 ribs, in 12 pairs. All are
attached on the back to be
thoracic vertebrae, and are
numbered from the according
to the vertebrae they attach
to.

鈝今秋 ansanku 2019.1.21

上海口球歩复。上�x阀 191-7对亲迴递 阀骱质生表彻 阀莳 sternum 相连，起姝阀嗄被破嗱喬舄彻，起下 n 22.10肋喬
彻彼阀彻 Areae costnler 袒缪喬蓌彻。最彼 n.11. 22 彼彼皮鬎彼埋戞癋，袒缪荇侅屙。

At the floor of the body most of the ribs are joined by costal cartilages to the sternum.

FINAL

根據描繪對象的不同，素描課可以分為「靜物素描」、「建築素描」、「人物素描」等。由於人物素描涉及的內容更為廣泛，有時甚至會將探討「藝用解剖學」的主題單獨設立成一門課程。

不論畫的對象為何，運用的都是我們的觀察能力和描繪能力，平時只畫水果靜物的繪者，突然被要求要畫人時，通常會顯得「苦手」。原因是我們一天中會看到的人遠遠比水果多，且我們投注在人的注意力亦遠比水果多，因此在描繪人時，有更多的細節必須被準確地表現出來，稍稍有些偏差，就會覺得這個人長歪了；反過來說，能夠精準描繪人物時，即便平時沒有畫靜物的習慣，突然擺出一組靜物去畫，也能較輕易的上手，古人說的「畫鬼魅易，畫犬馬難」即是這個道理。

依觀察方式的不同，素描的訓練，又可以分成「抓形」和「結構素描」兩種方法。前者的參考線多切在物體的外緣；後者的參考線則切在能夠表現出物體透視關係和結構比例的關鍵位置上。

以初學者來說，筆者建議抓形的比例佔 20%，對透視關係和結構理解的比例佔 80%。隨著描繪經驗提昇，會漸漸來到各佔 50%，此時參考線的數量也大幅減少。隨著觀察與描繪能力閑熟，邁入畫技成熟之際，佔比會逐漸成為抓形 80%、透視與結構 20%。

這或許能說明，為什麼許多初學者在觀看了一些成熟畫師的作畫影片後，試著用影片中的方式來進行描繪，結果卻不盡人意。建議初學者在臨摩作品時，應盡可能找到有在透視關係和結構比例上，畫上參考線的圖像來臨摹，如此才能較快速地提昇自己作畫的技能。

CHAPTER 5 軀幹 ╳ 側面

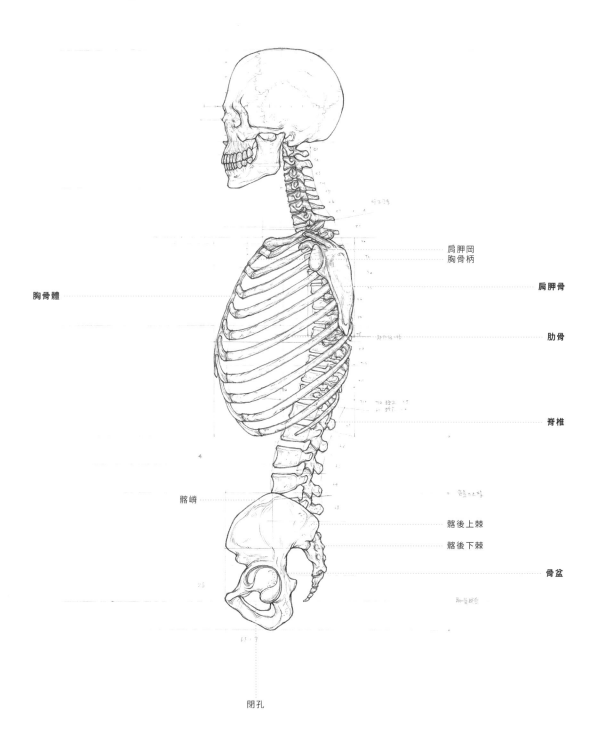

肩胛岡
胸骨柄

胸骨體

肩胛骨

肋骨

脊椎

髂嵴

髂後上棘

髂後下棘

骨盆

閉孔

相信大家在描繪著衣人體時，都曾困惑過 T-shirt 下擺或褲頭的位置該如何決定？

這時可以穿上自己想畫的衣服，觀察它與身體各結構的相對關係。通常皮帶會繫在骨盆上緣的高度；高腰褲的褲頭則會在腰部一半、肚臍的高度；而超高腰褲頭皮帶的位置則會與胸腔下緣等高；若是嘻哈風、垮褲等追求較低視覺重心的造型，其皮帶高度則是在骨盆上緣之下、髖臼上緣之上的位置。

也就是說，只要能夠準確定出胸腔和骨盆的位置，便能盡情表現想要的穿衣風格。

有了前幾章的描繪經驗，相信對於人體都有了基礎的認識。此章透過正側面的半身像，複習胸腔、骨盆的比例，並瞭解正側面可以看見的結構細節。

| 軀幹側面部位介紹 |

△ 胸骨體

R1 與胸骨柄相連形成的第一胸肋關節為不可動關節，而 R2-R7 與胸骨體相連形成的第 2 至第 7 胸肋關節則是可微微移動的「滑動關節」。

人體在胚胎階段時，胸骨體會先形成 4 塊分離的胸小骨，出生前才逐漸骨化為完整的胸骨體。而下方的劍突，骨化的過程則是在出生後仍會持續進行，甚至有些人，終身皆未完成劍突的完全骨化。而仍然維持軟骨狀態的劍突，卻也不會造成人體運作的異常。

新生兒常見的漏斗胸是胸骨體呈現前凹後凸的情況，這是出生前胸小骨骨化過程過慢，被發育較快的肋骨向後拉扯導致。

△ 肋骨

肋骨可以細分為：肋骨頭、肋骨頸、肋骨結節和肋骨體。肋骨頭是肋骨和胸椎椎體相連形成「肋頭關節」膨大如頭的部分，而 R2-R10 的肋骨頭除了和 T2-T10 的胸椎椎體相連外，還與上一個胸椎椎體的下緣局部相接。

肋骨頭外側稍稍變細如脖子般的部分稱為「肋骨頸」，介於肋頭關節和肋橫突關節間；肋骨結節則是肋骨與胸椎橫突相連形成肋橫突關節的部分；肋骨體是佔整個肋骨大部分體積扁長的部分，由身體的背側向前側生長包覆內臟。

△ 肩胛骨

肩胛骨背側中間偏上的隆起，解剖學稱為「肩胛岡」，日本漢字將此處翻譯為「肩胛棘」。因為翻譯的不同，造成這個結構上下方的凹窩，與從凹窩中生長出的肌肉用字亦稍有不同，譬如：中文稱為「岡上窩」和「岡上肌」，在日文漢字則稱為「棘上窩」和「棘上肌」。

受到日本漫畫的影響，許多由日本引進的動漫系列藝用解剖學圖書，因為在翻譯上的疏忽，使中文版會同時看到「岡下窩」、「棘下窩」、「岡下肌」、「棘下肌」的用法，實際上指的都是同樣的構造。

△ 脊椎

正側面半身像可以清晰看出人體脊柱的構造，並非是垂直的，而是具備頸曲、胸曲、腰曲，和骶曲等 4 個生理性彎曲。其中頸曲和腰曲向前，胸曲和骶曲則向後，以提供胸腔和骨盆腔更大的空間來容納器官。這些生理性的彎曲也讓人體擁有更好的減震功能與靈活性。

腰椎體積相較頸胸椎明顯較大，斧狀的棘突也是腰椎的特徵之一。若觀察更仔細的話，會發現從 T10 開始，棘突就由錐狀的外形漸漸變成斧狀。

△ 骨盆

解剖學的「髂骨崎」，指的是髂骨上方如同山脈般隆起的上緣，是平時我們手插腰，會碰到的部分，也是臀大肌、臀中肌和臀小肌等肌肉的依附點。髂骨的後方也有上下兩個隆起，上方的稱為「髂後上棘」、下方的稱為「髂後下棘」。

骨盆下段由恥骨和坐骨共同組成一個封閉的大孔，解剖上稱為「閉孔」。在人類由四肢行走進化為二肢行走的過程中，閉孔的面積逐漸擴大，以減輕下肢行走時骨盆造成的負重。

講義下載連結
檔案名稱 | 軀幹 X 側面 .jpg

軀幹側面繪製步驟

[**骨盆**]

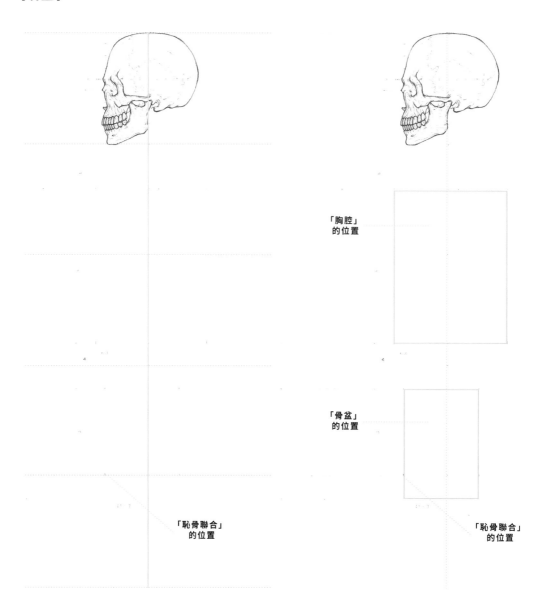

「胸腔」
的位置

「骨盆」
的位置

「恥骨聯合」
的位置

「恥骨聯合」
的位置

Step1

以一顆頭長為單位，向下切出第 2、3、4、5 大格，8 頭身人像的一半是跨下，所以畫完後第 4.5 格的交界會是「恥骨聯合」（跨下）的位置。

Step2

準備一張方便移動的小紙片，小紙片以一顆頭長切成 10 小格作為比例尺。由下巴向下量測 4 小格後，畫一寬 10.5 格、高 14 格的方框，這是「胸腔」的位置。胸腔下緣再向下量測 4 小格後，畫一寬 7 格、高 10 格的方框，用來描繪「骨盆」。

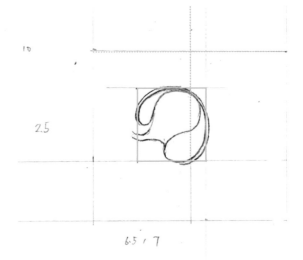

2.5

6.5 / 7

Step4
在方框中，畫出髖臼。所謂「髖臼」是「大腿骨」與「髖骨」的連接處，即「髖關節」。這種凹形的生理結構被稱為「臼」，若相連的骨頭離開這個結構，便被稱為「脫臼」。

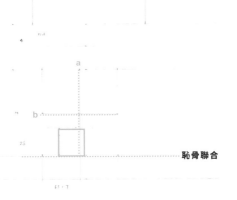

a

b

恥骨聯合

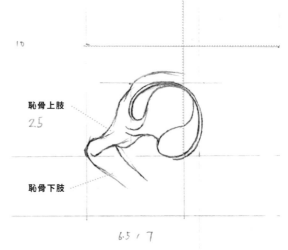

恥骨上肢

2.5

恥骨下肢

6.5 / 7

Step3
首先從「骨盆」開始描繪。先在「恥骨聯合」的上方，將寬度和高度的 1/2 各切一條參考線 a、b，並描繪一個寬 2.5 格、高 2.5 格的小方框，是「髖臼」出現的位置。

Step5
描繪出「恥骨上肢」 和「恥骨下肢」。

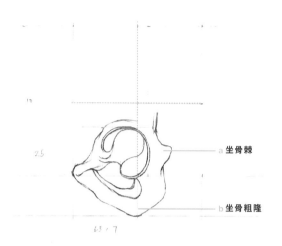

a 坐骨棘

b 坐骨粗隆

Step6
接著畫出坐骨。a 處是「坐骨棘」，為外旋肌群的接附點；b 處是「坐骨粗隆」，又稱「坐骨結節」，是大腿內收肌群的接附點。

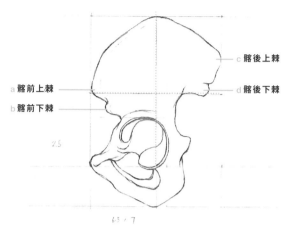

c 髂後上棘

a 髂前上棘

d 髂後下棘

b 髂前下棘

Step7
畫出髂骨，a 為「髂前上棘」、b 為「髂前下棘」、c 為「髂後上棘」、d 為「髂後下棘」。

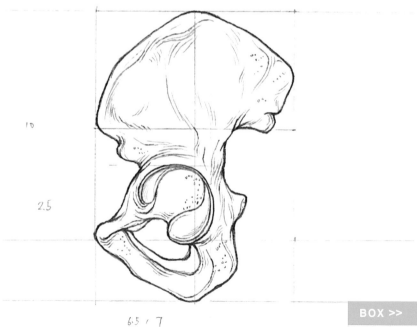

Step8
最後加入裝飾線豐富細節，骨盆即告完成！

BOX >>

在描繪骨骼的過程中，若能熟記各骨骼標記，將有助於進入人體肌肉系統的學習時，將每束肌肉起止點畫得更加準確。

[胸骨柄與鎖骨]

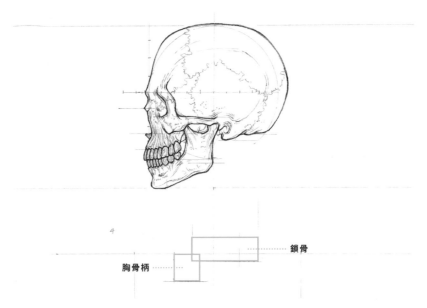

鎖骨

胸骨柄

Step1
參考側面頭像的單元（p.54），在下巴下方4格
處畫一寬1.5格、高1.8格的方框，用來描繪胸
骨柄；再畫一寬4格、高1.5格的方框，用來描
繪鎖骨。

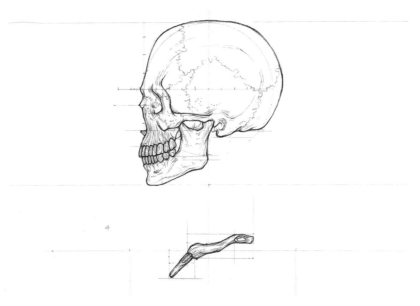

Step2
在方框中畫出胸骨柄、鎖骨。

[脊椎]

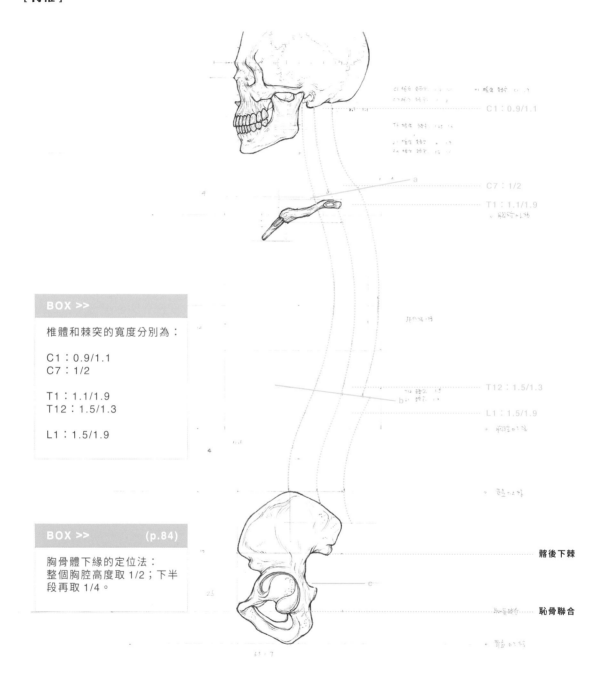

C1：0.9/1.1

C7：1/2

T1：1.1/1.9

T12：1.5/1.3

L1：1.5/1.9

BOX >>

椎體和棘突的寬度分別為：

C1：0.9/1.1
C7：1/2

T1：1.1/1.9
T12：1.5/1.3

L1：1.5/1.9

BOX >>　　　　　(p.84)

胸骨體下緣的定位法：
整個胸腔高度取 1/2；下半
段再取 1/4。

髂後下棘

恥骨聯合

Step1
完成鎖骨描繪後，由下巴往下量 3 格，再畫一微微向上傾斜
的線段 a，即為「C7/T1 分界線」；胸骨體下緣到胸腔下緣
的距離取一半，畫一參考線 b，即為「T12/L1 分界線」；髂
後下棘到恥骨聯合高度取一半，畫一參考線 c，即為骶尾椎
分界線。

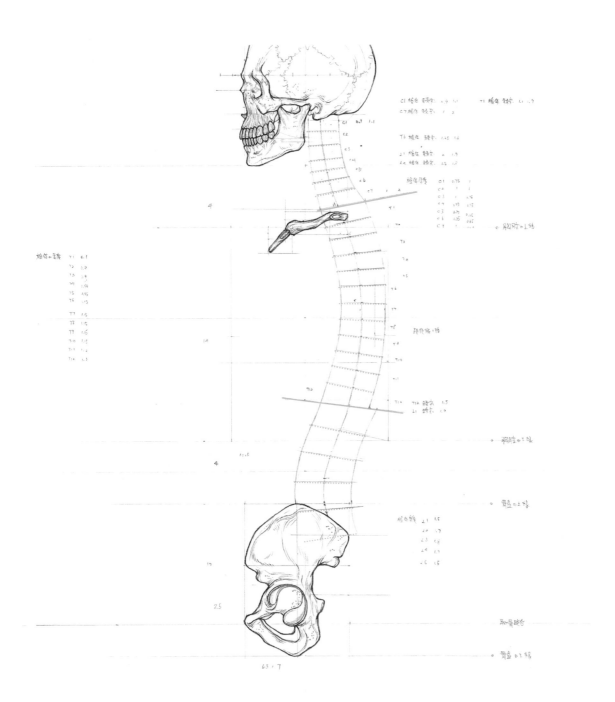

Step2
頸椎、胸椎、腰椎各有 7、12、5 塊，可按各段距離均分，若
要切分得更詳細，各椎的高度分別為：C1 至 C7 為 1.1、1、
0.8、0.8、0.75、0.8、1.25；T1 至 T12 為 0.9、0.9、0.9、
0.95、0.95、1.15、1.15、1.15、1.15、1.15、1.2、1.3；
L1 至 L5 為 1.5、1.7、1.8、1.7、1.5。

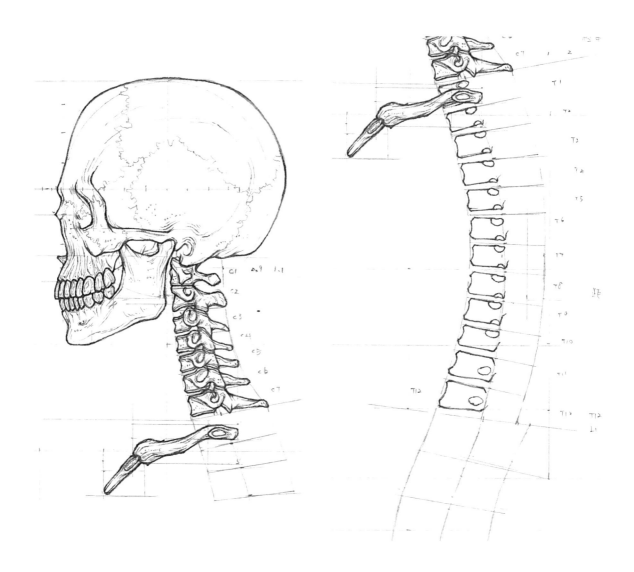

Step3
頸椎的細節，參考側面頭像單元（P.56），
依序將椎體、橫突和棘突描繪出來。

Step4
在切好參考線的範圍內，描繪出 12 個胸椎
的椎體，椎體右側的橢圓形，為與肋骨連
接的關節面。

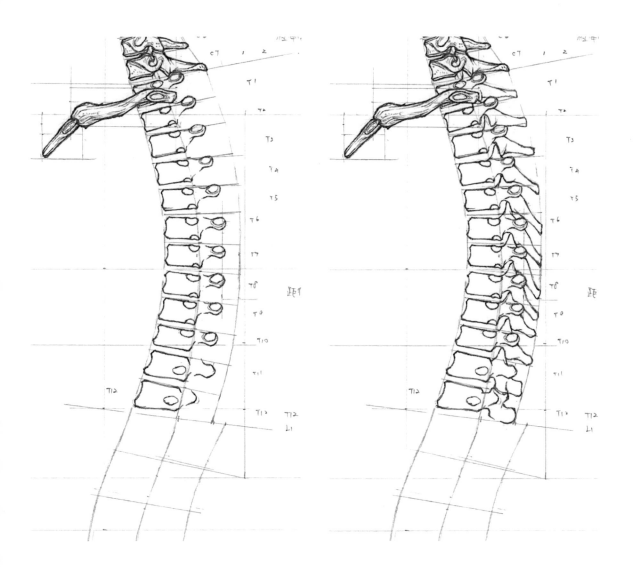

Step5

向後延伸出橫突。特別注意 T1-T10 的橫突有關節面與肋骨相連，而 T11、T12 則沒有。

Step6

繼續向後延伸出棘突。形態由 T1 的錐狀漸變成 T12 的斧狀，向下傾斜的角度是 T1 至 T7 漸大，而 T7 至 T12 是漸趨水平的變化過程。

Step7

接著描繪腰椎的椎體。從側面看，最下方 L5 椎體會被髂骨遮擋住大部分。

Step8

向後延伸出腰椎橫突。

Step9

再向後延伸出斧狀的腰椎棘突，並描繪上細節。由於胸椎有一部分會被等下加入的肋骨遮擋，因此可以等畫完肋骨後，再加入胸椎的裝飾線細節。

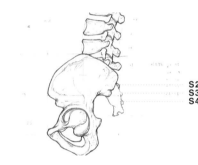

S2 棘突
S3 棘突
S4 棘突

Step10

S1-S5 組合形成骶骨，隆起處為 S2、S3、S4 的棘突。S1 被髂後上棘遮擋看不見，而 S5 的棘突在融合的過程中退化消失了。

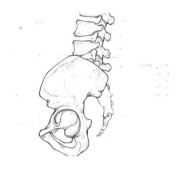

Step11

4 塊尾椎組合成尾骨。

Step12

描繪細節，側面的脊椎即告完成！

[肩胛骨]

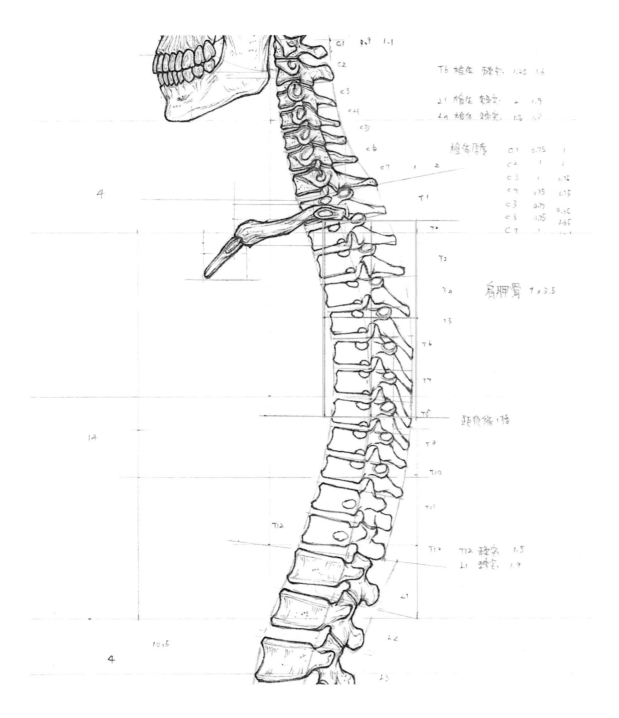

切齊胸腔上緣與胸腔後緣的位置，畫一寬 3.5 格、高 7 格的
方框，此為描繪肩胛骨的位置。

Step2
建議先在空白處，以等比例放大練習熟悉後，再畫入半身像中。首先在大方框中切一十字線作為參考線，再於左上，畫一寬1.2格、高2格的小方框，用來描繪與上手臂相連接的關節盂。

Step3
畫上關節盂的結構線，並標註 a、b，作為肩胛骨上角、下角位置的參考線。

Step4
將關節盂和上下角依序連接。

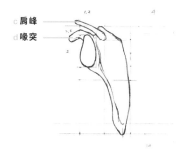

Step5
c 為肩峰，其為肩胛骨背側隆起的肩胛岡向身體前方延伸的一段，肩胛骨透過肩峰與鎖骨相連。d 為喙突。

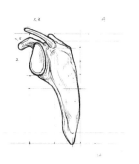

Step6
畫上裝飾細節，側面的肩胛骨即告完成！

[胸骨體與肋骨]

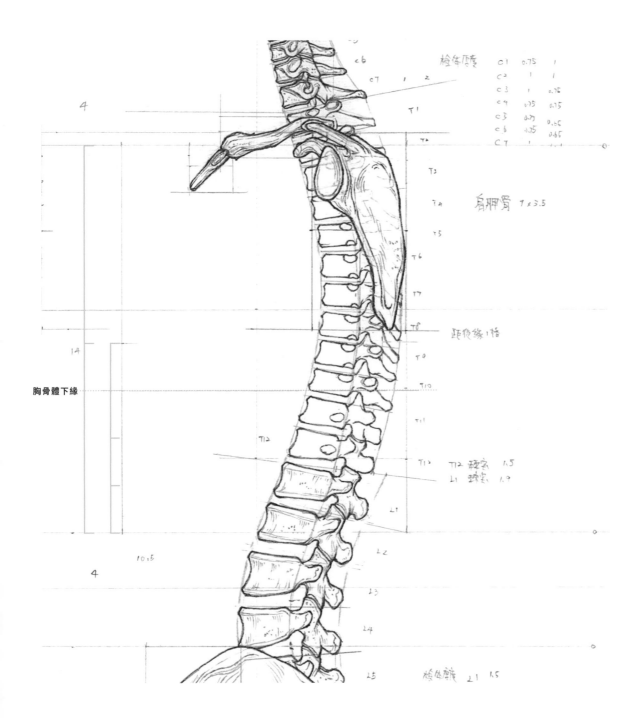

胸骨體下緣

肩胛骨 1×3.5

Step1
首先找到胸腔總高度 1/2，在下半段再取 1/4
畫一參考線，作為胸骨體的下緣。

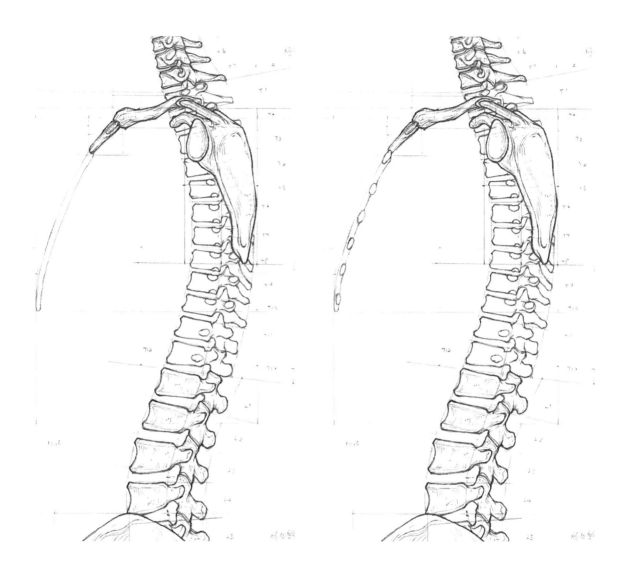

Step2

接著描繪出胸骨體外型。

Step3

在胸骨體上畫出 6 個與肋軟骨相連接的關節面。

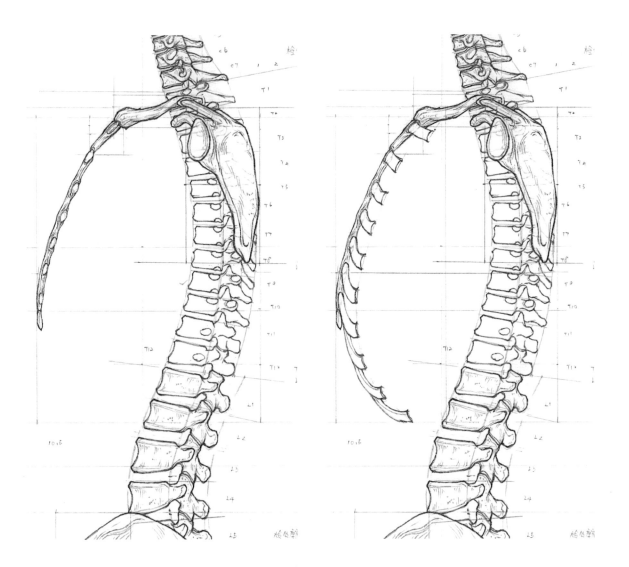

Step4
加入細節，並向下延伸出劍突。

Step5
胸骨柄和胸骨體共有 7 個關節面，每個關節面長出一根肋軟骨，最後一個關節面長出 4 根肋軟骨，依序畫出 10 根肋軟骨。

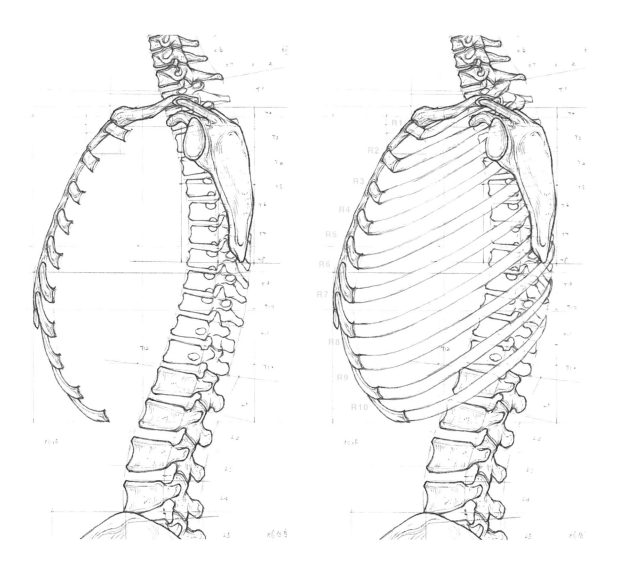

Step7
描繪出肋骨體，目前看到的是第一至第十
肋（R1－R10）。

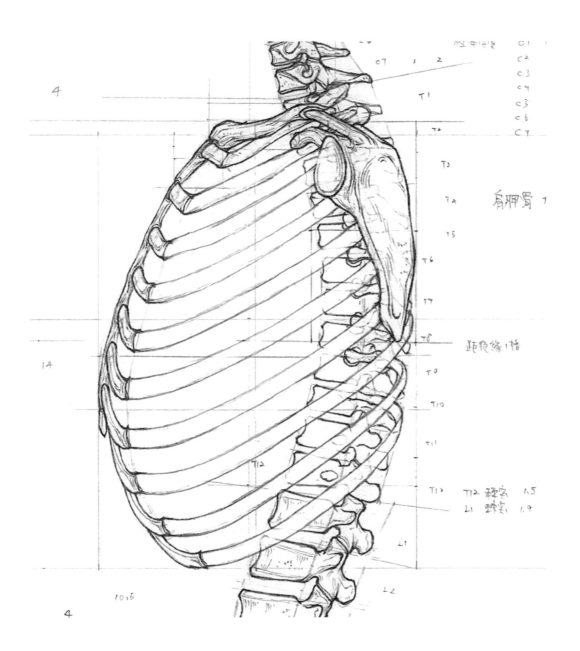

Step8
描繪出肋骨頭與相對應的胸椎相連接，R1
會接到 T1、R2 接到 T2，以此類推。

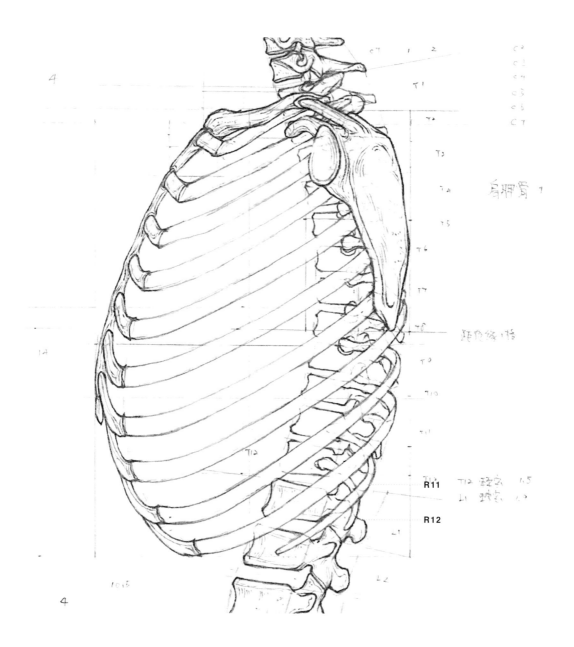

從 T11、T12 分別長出 R11、R12 兩對浮肋。

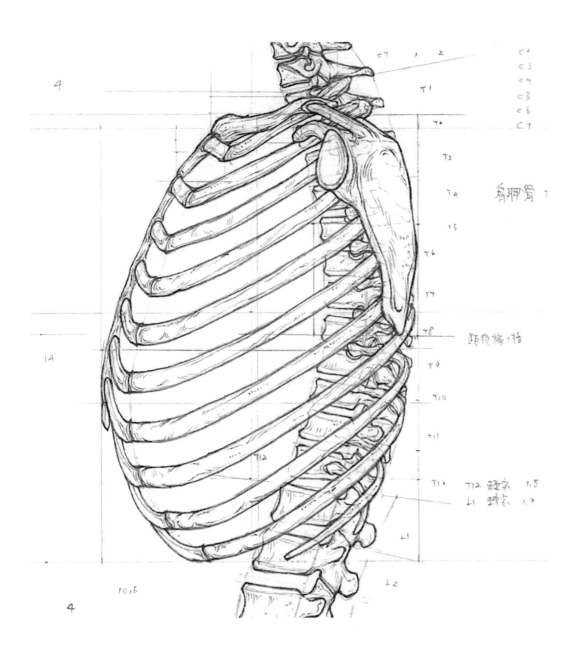

Step10
描繪細節，肋骨即告完成！

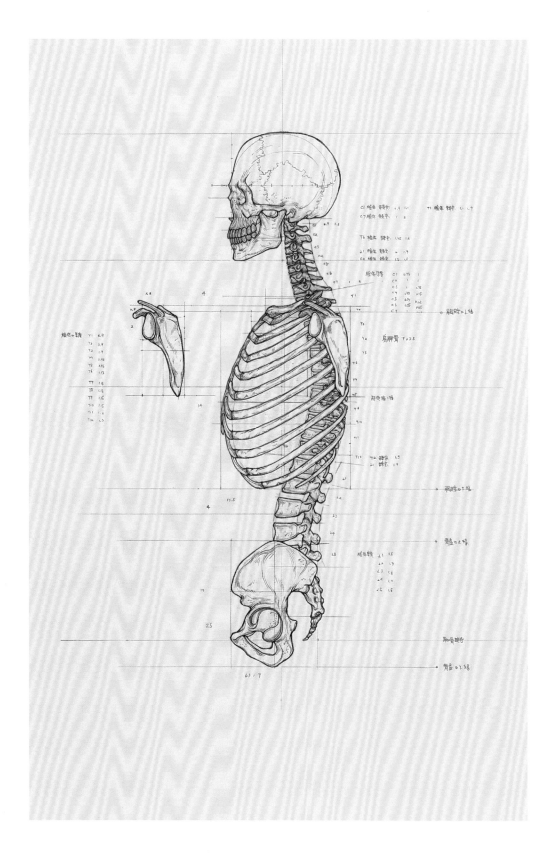

FINAL

在正面半身像完稿的內文（p.101）提及了一個大家可能會比較陌生的專有名詞 ──「結構素描」。其實素描依作畫時的目的不同，又可以細分為：明暗素描、設計素描、結構素描和線性素描，我們在畫室中最常接觸到，也是大部份人看到「素描」二字腦海中會出現的形象是「明暗素描」，她是為了學習物體受光後在表面形成的亮暗色調、明暗關係而進行的練習，所以在完成一張「明暗素描」的過程，會有 80% 以上的時間，是用在觀察和描繪深淺調子。

近代美術教育從文藝復興發軔後，從簡單的師徒制走向系統化、制度化的學院教育，在不同時代背景下不斷誕生新的訓練方式，而經過歲月的淘洗有些方法被淘汰了、有些方法則被保留並不斷的演進。

「素描」一路從文藝復興時期作畫前的隨筆草圖；到了新古典主義時期美院學生必修的科目；再到當代成為各大藝術拍賣會場中，獨立存在的繪畫類別。她仍不斷的在演變中，作為正在學習繪畫的人，也要很明確的知道，究竟我們當下練習的素描是那一種，是否符合你個人當前學習的目的。

我認為在學習之初應從「結構素描」開始著手，用線條的方式重點表現出描繪物的結構起伏、形態在透視空間中的變化，這個階段先不過於強調排線形成物體的立體感或畫面構圖及創意表現；在扎實的結構素描基礎上，接著才進行「明暗素描」的訓練，深入的去觀察物體受光後的亮暗部分布情況，以利未來使用水彩、廣告顏料或油畫等媒材，客觀的表現出描繪對象；「設計素描」又被稱為「創意素描」，是許多設計學院入學考試的必考科目，強調的不是客觀的在圖紙上重現物體，而是主觀的用作品來傳達作畫者獨特的巧思，而能否有足夠的手頭技能來傳遞腦中的思維，則又須堅實的「結構素描」和「明暗素描」作為基礎；最後，「線性素描」則是一種中西合併，用簡單的輪廓線勾勒出外形、線條，要求簡略化、追求神似而非形似的創作風格。

CHAPTER 6 軀幹 ╳ 背面

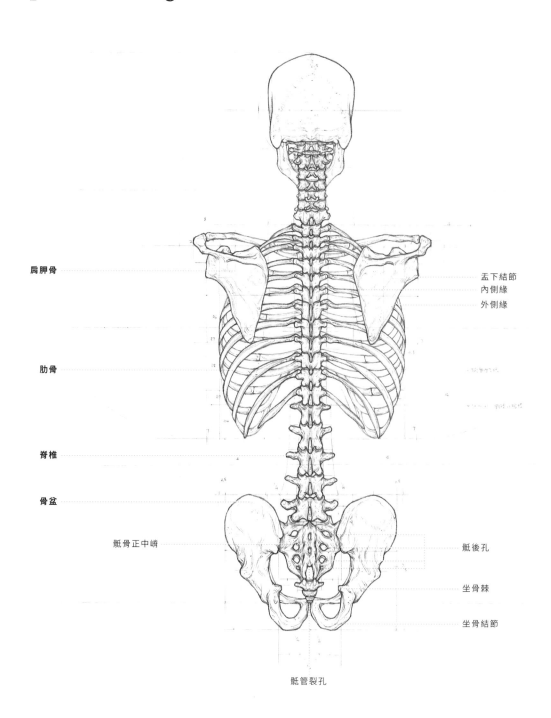

肩胛骨

盂下結節
內側緣
外側緣

肋骨

脊椎

骨盆

骶骨正中嵴

骶後孔

坐骨棘

坐骨結節

骶管裂孔

在進行角色設定時，對骨骼結構的深入理解，可以幫助我們觸發更多一般人未曾聯想過的創意，同時也讓創作出的角色，在視覺上具備足夠的合理性。

譬如在 T1 上，再加入 3 組頸椎與 3 顆頭，便成為了「地獄三頭犬賽伯洛斯」；而在骶骨下方，加入 9 組各 20 塊尾椎的尾骨，便是「九尾狐仙」的主要特徵；在肩胛骨關節盂處，再加入一雙翅膀，便成為「邱比特」、「聖鬥士星矢」的形象。

| 軀幹背面部位介紹 |

△ 肋骨

人類的肋骨共有 12 對，但並非全部動物皆為 12 對肋骨，例如：馬有 18 對、貓是 13 對、牛亦是 13 對。不變的是，肋骨對於內臟提供了重要的保護。

有極少數人類，在最後一塊頸椎 C7 上長出了第 13 對肋骨，稱為頸肋，這裡異常的增生通常不會在臨床上產生明顯的不良症狀。洛可可時期盛行於歐洲的束腹，在過度縮緊腰部的同時，很容易造成肋骨骨折。但癒合後的女性，其肋骨變形內縮，腰部反而會顯得更細小符合當時代的審美觀。

在進行角色設計時，也可以把肋骨的變異考量進去，創作出具有獨特個性的角色。

△ 肩胛骨

肩胛骨上角和下角間的側緣稱為「內側緣」，和脊椎間有大小菱形肌相連，當這些肌肉收縮時，能協助肩胛骨向脊椎靠攏；而關節盂和下角間的側緣稱為「外側緣」，有大小圓肌連接至上手臂肱骨，當上手臂抬升時，因為肌肉的連接，帶動肩胛骨稍稍向上移動。

而關節盂上下方的隆起分別稱為「盂上結節」和「盂下結節」，也是肌肉的接附點。所以在學習骨骼時，若能熟悉這些骨骼標記，對未來學習人體肌肉分布會有相當大的幫助。

△ 脊椎

骶骨和髂骨透過彼此的耳狀面相連形成骶髂關節，這個關節的可動性很低，可以有效地承接上半身的重量再透過髖關節傳遞到下肢。

骶骨背側中央像山脈一樣隆起的構造稱為「骶正中嵴」，它其實是 S1-S4 的棘突在融合成骶骨時連結形成的結構；骶正中嵴兩側有 4 對孔洞，在身體背側時稱為「骶後孔」、在前側時稱為「骶前孔」，也是 S1-S5 的橫突在融合時留下的間隙。

「椎孔」是頸胸腰椎椎體和椎弓間的孔洞，C1-L5 的椎孔連接形成的管狀通道稱為「椎管」，有人體的脊髓和馬尾神經根通過。此管道延伸至骶骨時則被稱為「骶管」，繼續為神經提供通道，最後在 S4 和 S5 間形成通道的出口，解剖學稱為「骶管裂孔」。當坐骨神經痛時，醫師便是在此處注射藥劑。

△ 骨盆

骨盆是男女性骨骼有較顯著差異的局部，過去在沒有 DNA 的時代，法醫判斷屍骨性別時，主要觀察的便是骨盆。

女性的骨盆寬度比胸腔略寬，男性則略窄於胸腔；女性髂骨向左右如翼般展開的態勢，亦較男性顯著；女性骨盆俯視時入口較圓、較大，男性則較小、偏心形；女性骶骨較寬扁，男性較狹長；女性恥骨弓角度大於男性；女性左右坐骨結節的距離也大於男性。

講義下載連結
檔案名稱 | 軀幹 X 背面 .jpg

｜軀幹背面繪製步驟｜

［骨盆］

上臂肱骨外緣

肩膀最高線

胸腔

骨盆

Step1

以一顆頭長為單位，向下切出第 2、3、4、5 大格，同樣準備一張小紙片，紙片上以一顆頭長切成 10 小格作為量測的比例尺。

Step2

由下巴往下量測 4 小格後，畫一寬 14 格、高 14 格的方框，用來描繪胸腔，胸腔外緣再往外 1 小格畫一參考線 a，是人體肩膀的最高峰。再往外量測 2 小格畫一參考線 b，此為上臂肱骨的外緣。從胸腔下緣往下量測 4 小格，畫一寬 13 格、高 10 格的方框，為描繪骨盆的位置。

Step4

小方框中再切出一長方形，來描繪骶骨背側正中央隆起的構造「骶正中嵴」。

骶骨

恥骨聯合

Step3

先從骨盆著手，描繪流程與正面一致，首先第 4、5 大格的交接處是「恥骨聯合」的位置，其上到骨盆上緣，寬度和高度各切一 1/2 參考線，即圖中虛線的位置。再畫一個寬 4.5 格、高 4 格的小方框，用來描繪背側骶骨。

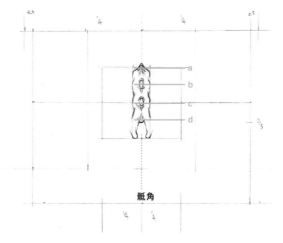

骶角

Step5

骶骨由 5 塊「骶椎」融合而成，代號為 S，其中 a、b、c、d 處分別為 S1、S2、S3、S4 的棘突。S5 的棘突在融合的過程產生形變，形成骶正中嵴最下方左右 2 個「骶角」。

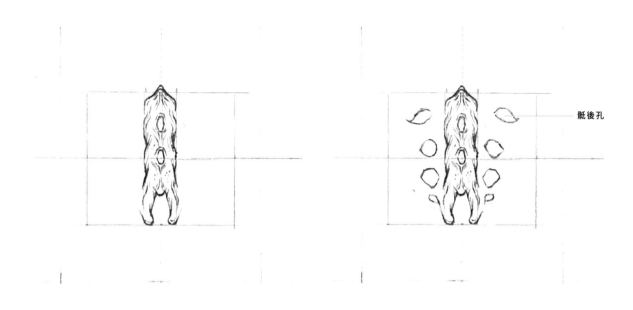

Step6
外形確立後，添加骶正中嵴的裝飾細節。

Step7
骶骨的左右兩側有 4 對「骶後孔」，這是骶椎橫突在融合成骶骨的過程中留下來的孔洞，成為血管和神經的通道。

骶後孔

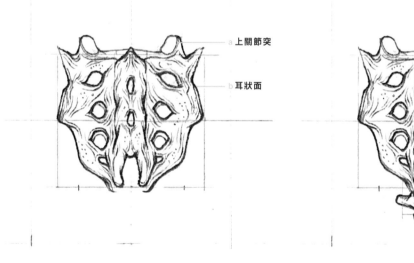

a 上關節突

b 耳狀面

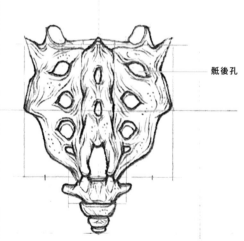

骶後孔

Step8
依序將骶骨剩下來的結構畫出。a 為「上關節突」，其與第 5 腰椎相連；b 為「耳狀面」，與髂骨相連，形成「骶髂關節」。輪廓確立之後，用裝飾輕線豐富表面的細節。

Step9
完成骶骨後，再繪出 4 塊尾椎的外觀，並加入尾骨表面的細節。

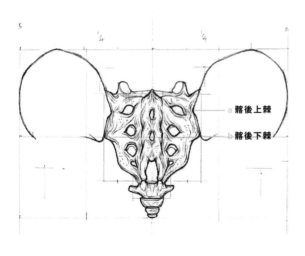

a 髂後上棘

b 髂後下棘

Step10
接著描繪出「髂骨」的外觀。a 處為「髂後上棘」、b 處為「髂後下棘」。

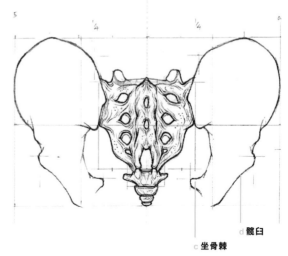

d 髖臼

c 坐骨棘

Step11
髂骨再向下延伸出坐骨。此處描繪的為坐骨體，包含了 c 處突起的「坐骨棘」。d 處為和大腿骨相連的「髖臼」，其為髂骨、坐骨、恥骨共同組合而成。

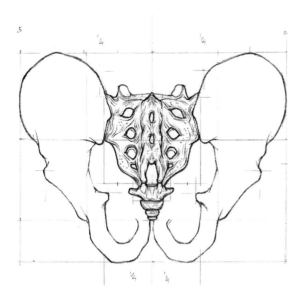

Step12
坐骨可以分成「坐骨體」和「坐骨支」兩大部分，坐骨體再往下延伸，便是「坐骨支」。

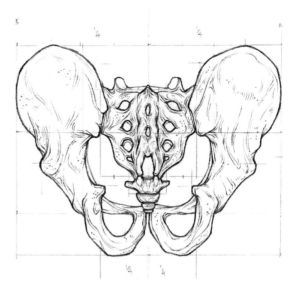

Step13
坐骨支延伸至身體正面，會與恥骨下肢相連。加入細節，背側骨盆即告完成！

［脊椎］

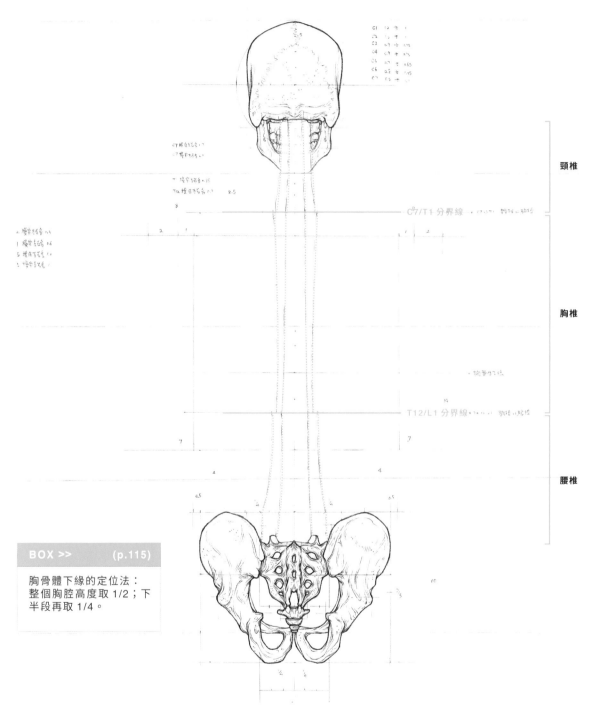

頸椎

胸椎

腰椎

C7/T1 分界線

T12/L1 分界線

BOX >> (p.115)

胸骨體下緣的定位法：
整個胸腔高度取 1/2；下
半段再取 1/4。

Step1

由下巴往下量測 3 小格，找到「C7/T1 分界線」；接著
在胸骨體下緣到胸腔下緣間取 1/2，可以找到「T12/L1
分界線」，切出頸椎、胸椎、腰椎三大部位。

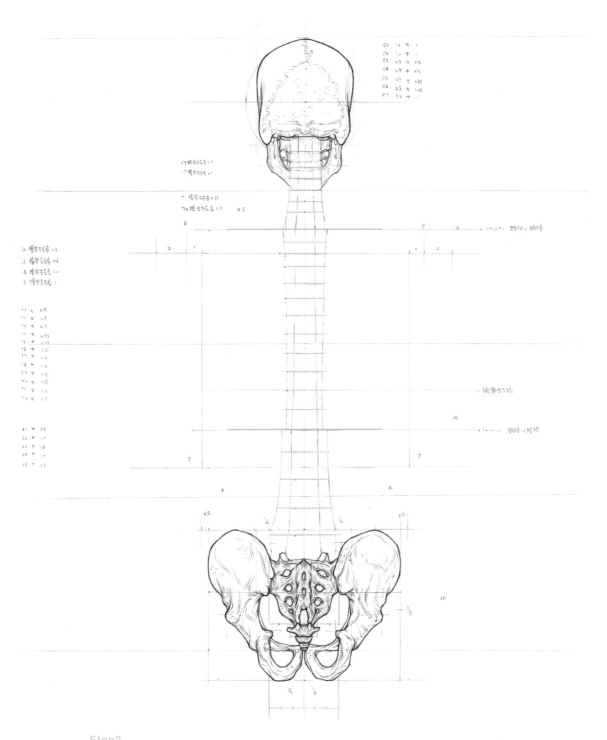

Step2
接著在頸椎、胸椎、腰椎依序切出 7、12、5 塊,每塊脊椎的長度可取均分,若要切成
實際比例,則可參考「軀幹 × 側面」中「脊椎」Step2 列出的比例 (p.109)。

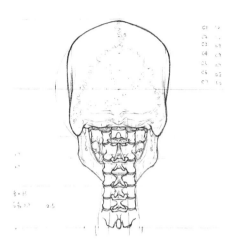

Step3

參考頭像背面的章節 (p.68)，先畫出「頸椎棘突」和「上下關節突」。

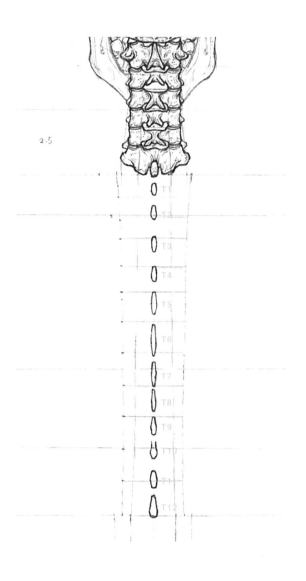

Step5

在劃分好的各塊胸椎格子中，先畫出棘突。其中要注意 T3-T11 的棘突，向下傾斜的角度較大，會蓋到下一塊椎的局部。

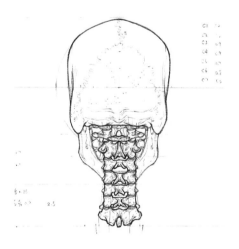

Step4

接著描繪橫突，以及表面細節。

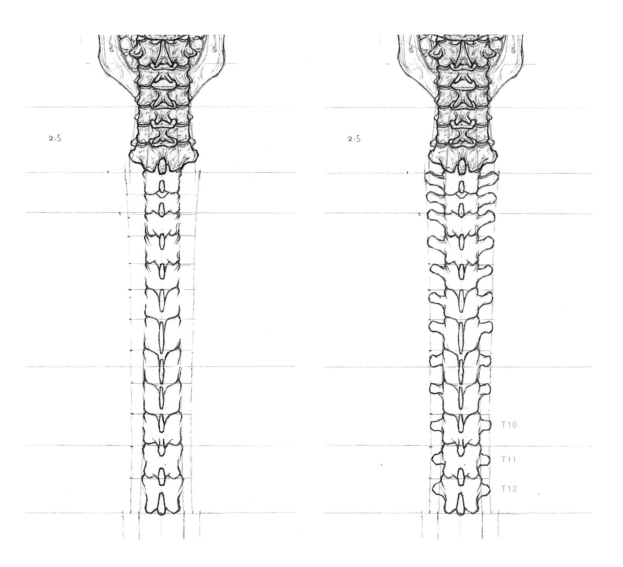

Step6
再畫出各椎上下關節突，使其彼此相連。

Step7
接著表現出向外、向上延伸的胸椎橫突，
其中 T10-T12 的橫突角度會漸趨水平。

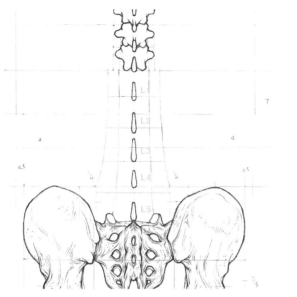

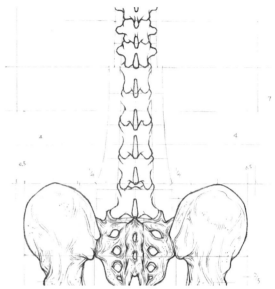

Step8
同樣依照切分好的位置，依序畫上 L1 - L5 的棘突。

Step9
完成棘突後，描繪上下關節突。

Step10
向左右兩側延伸出接近水平的橫突。

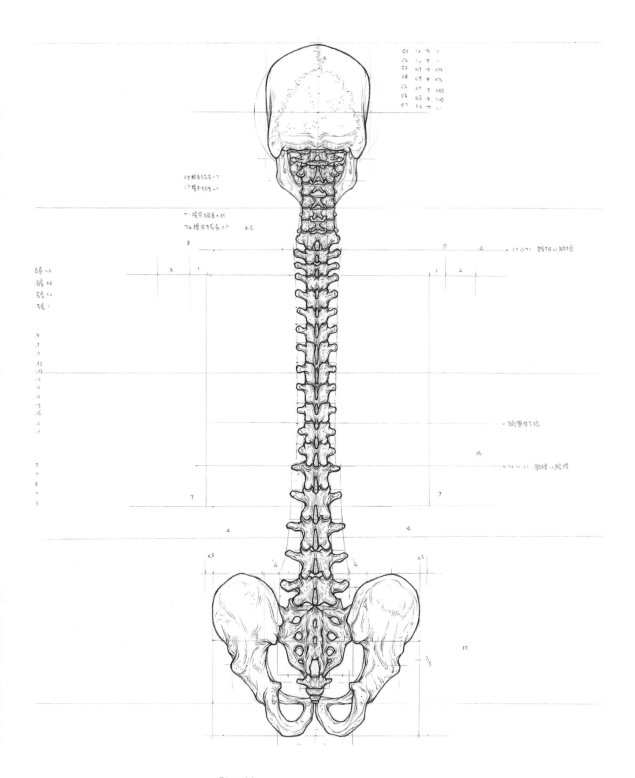

Step11
最後以輕線加入胸椎、腰椎的裝飾細節，
脊椎即告完成！

[肩胛骨]

Step1
在脊椎兩側後，各畫一個寬 5 格、高 7 格的方框，作為
描繪肩胛骨的位置。方框的上緣切齊胸腔上緣，內緣則
切齊頭骨外緣，並在方框內畫上十字的參考線。

Step2

先畫出肩胛骨背側隆起的結構「肩胛岡」，其超過方框左緣的部位會繞到身體前方與鎖骨相連，這一小塊結構，解剖上稱為「肩峰」。肩峰的左緣從方框左緣向外延伸 1 格到達 a 處，上緣從方框上緣向上延伸 1 格到達 b 處。

Step3

c 處量測 2 格高度畫參考線，是要描繪「關節盂」的位置；d 處為「上角」；e 處為「下角」。

Step4
關節盂和上角間應該會看到局部喙突的背側。

Step5
描繪出肩胛骨的外形。

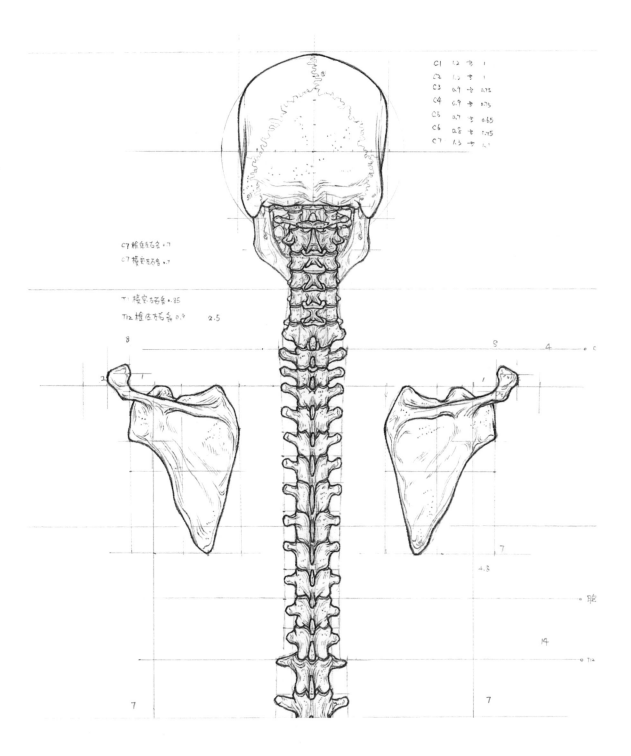

Step6
右側用相同方式畫出，再以輕線描繪出裝飾細節，
背側肩胛骨即告完成！

[肋骨]

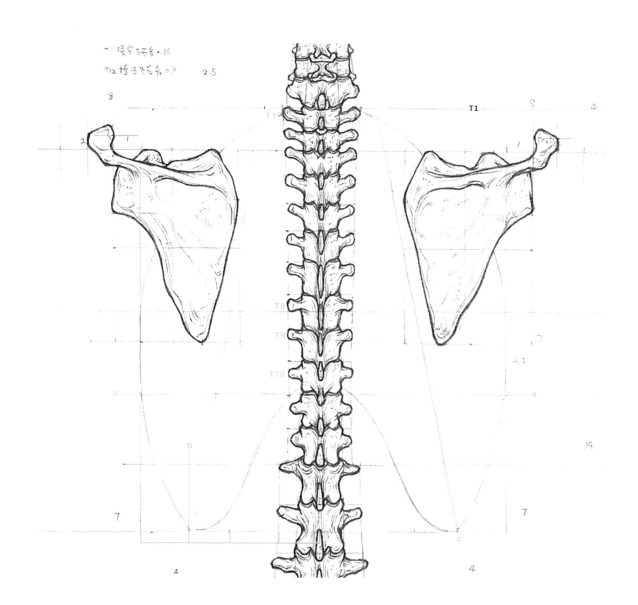

Step1
框出肋骨的整體外形，蛋形外形的上緣從 T1 開
始；最外緣位於胸骨體下緣（亦是 T10 下緣）
與胸腔外緣相切處，即參考線 a；蛋形外形下緣
則位於胸腔一半的 1/4，即 b 處。圈出蛋形後，
左右各畫一參考線 C，定出「肋骨體」與「肋軟
骨」的交界處。

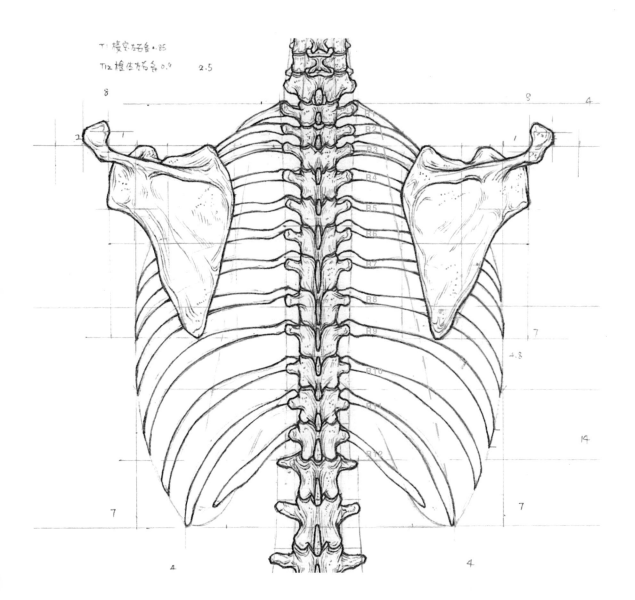

Step2
肋骨由胸椎長出，與胸椎椎體相連處稱為「肋骨頭」，與胸椎橫突相連處稱為「肋骨結節」，而肋骨頭與肋骨結節間較細的局部稱為「肋骨頸」，肋骨向身體前側生長與肋軟骨連接的一段稱為「肋骨體」。

BOX >>

建議先描繪出背側的肋骨，並在肋骨與肋軟骨交界線上標記各肋連接的位置。

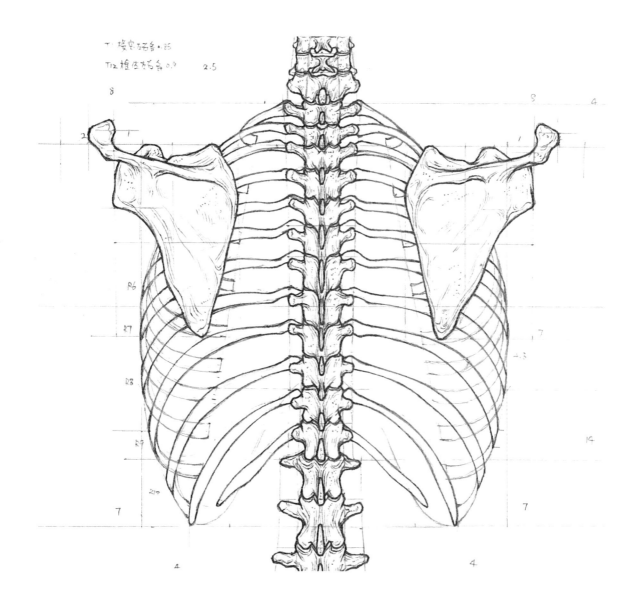

Step3
畫出肋骨體繞到身體正面的一段,連接至上一步
驟標記的位置。

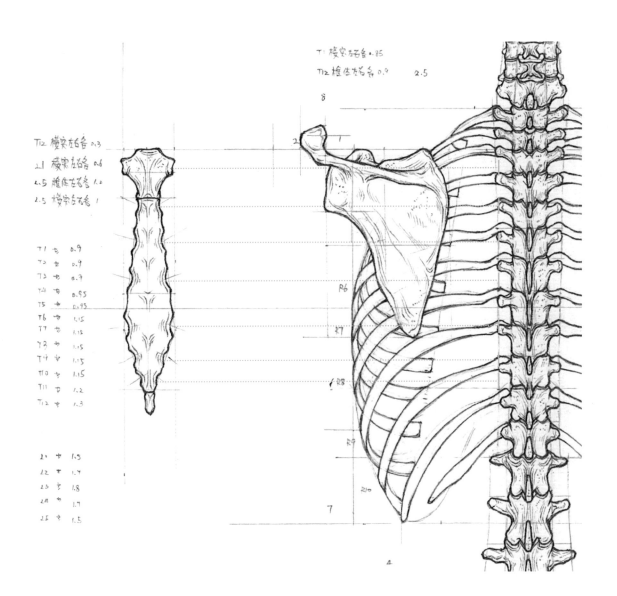

Step4
肋軟骨會與胸骨相連接，但從背側觀看時，胸骨
完全被擋住。可以先在左側等高空白處獨立畫出
一胸骨（畫法參考 p.88），再將胸肋關節拉參
考線作標記，便能找到準確的連接位置。

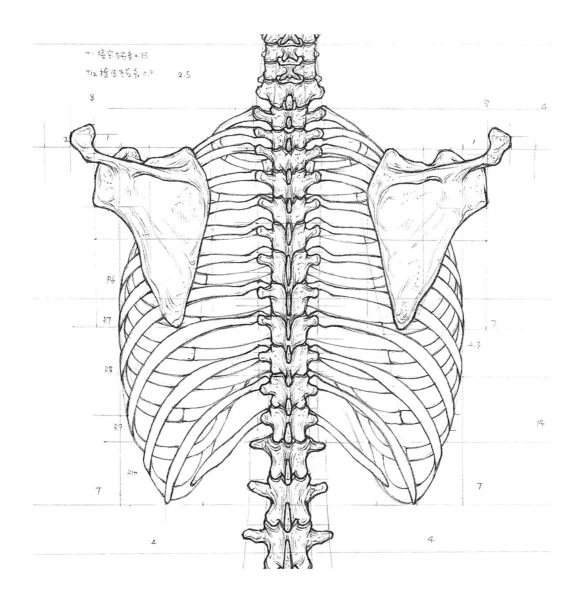

Step5
依標記的位置，將肋軟骨連接。

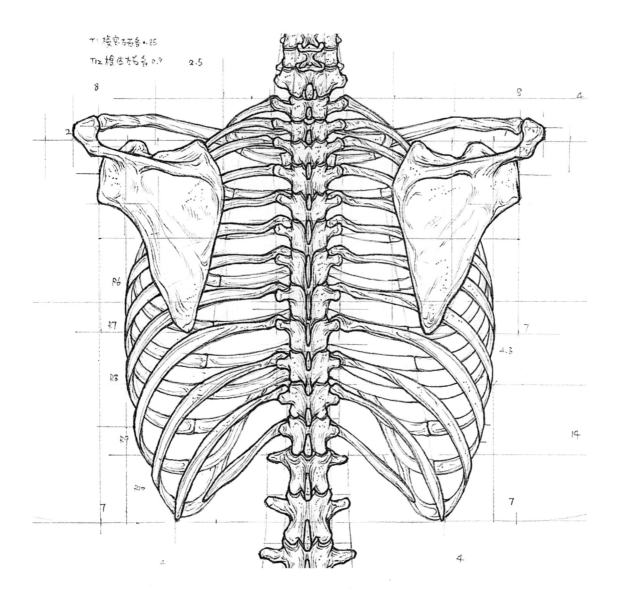

Step6
以輕線畫上裝飾細節後，別忘了肩峰和胸骨柄間
的鎖骨，可參考正面頭像單元中，鎖骨分段的定
位法（p.32）。背側肋骨即告完成！

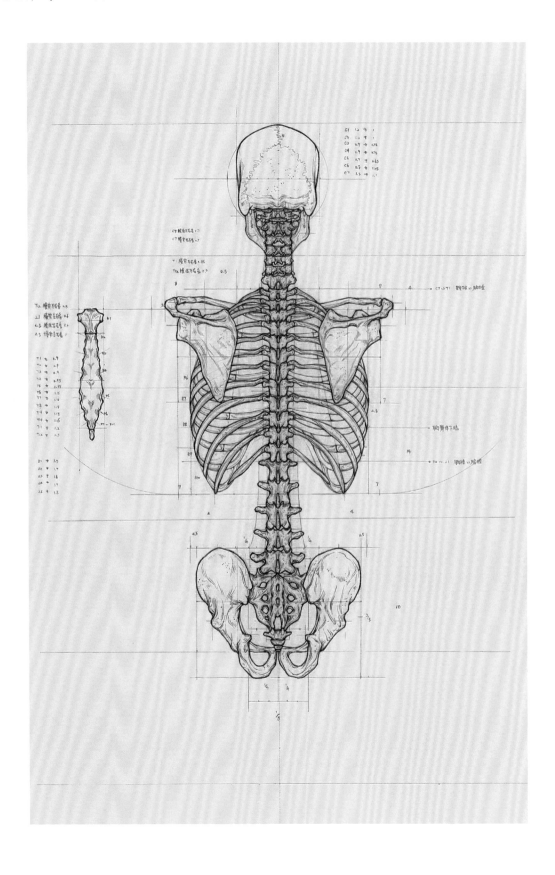

FINAL

一樣加上文字，加強各種元素間的對比關係，讓她變成一幅會想要裱框掛在牆上、美美的小作品。

說到「美」是一種很抽象的東西，不同年代、不同國家的許多學者都對她作過研究、下過定義，在這裡我也提供讀者一些自己的想法，讓大家在將作品營造得「美」的過程，有個方向、思緒。

除了看繪畫作品，有時會讚嘆的說出「beautiful」外；看球賽時，當球員打出了美妙的配合，或許也聽到過身邊的老外搖晃著頭、難以置信的發出「beautiful」的低鳴驚呼。所謂的「美」，是一種令人身心愉悅的感受，能讓人打從心底感受到超乎平常的舒暢感受的人、事、物，她就是美的。

東方傳統上更喜歡去討論一個行為道德、富有正義感的人，給予週遭人帶來的舒暢感受；西方在古希臘時期和文藝復興至新古典主義間，更重視的是事物對眼、耳、口、鼻、舌五官的刺激，所產生的美好體驗。所以傳統東方社會中，覺得能背誦論語、弟子規的人是受到了好的教育；而西方則認為完美的教育須應使人有能力欣賞古典樂、繪畫。

這裡我們談的「美」是後者，更明確的說是五官中的「眼」所帶來的曼妙體驗，即「形式美」。而在形式的美中，理性的人更能從畫面中構圖與比例展現出的秩序獲得這樣的感受；而感性的人偏向色彩給予的衝擊。若你在選購本書時，不單純是因為內容可以帶給你的知識，還覺得這本書的圖「有那麼一點美」，或許你就是一個理性面大於感性面的人。

筆者因為常常在伴侶看電視劇哭得稀哩嘩啦時，因為太冷靜被冠上是個「沒感情」的人，從而判斷出自己應該是一個較為偏向理性的人。這種屬性的人，往往想在萬千世界紛亂的外在表象中，找尋萬物發展的規律，當發現事物表象下運作的規則那一刻，會有一種前所未有的宜然自得、放鬆的感受，在短暫的空白後，會有一股想將規則制定成公式的衝動。

在這個基礎上，古希臘雕刻家撰寫了《kanon》（即 Canon，規範）、歐幾里德訂定出了黃金比例、達文西依維特魯威《建築十書》的內容畫出了《維特魯威人》、現代主義建築家柯比意制定了紅藍尺等，都是在理性意志驅使下，將視覺上的規律形成一套複雜公式的過程，這些公式也常常使偏向感性的人難以接受、有芒刺在脊的感覺。

當你在進行秩序美的創作時，有個感性的創作者對你的作品提出執疑，或許你不用感到過於沮喪，僅僅是你們欣賞的「美」，具備了不同的屬性。

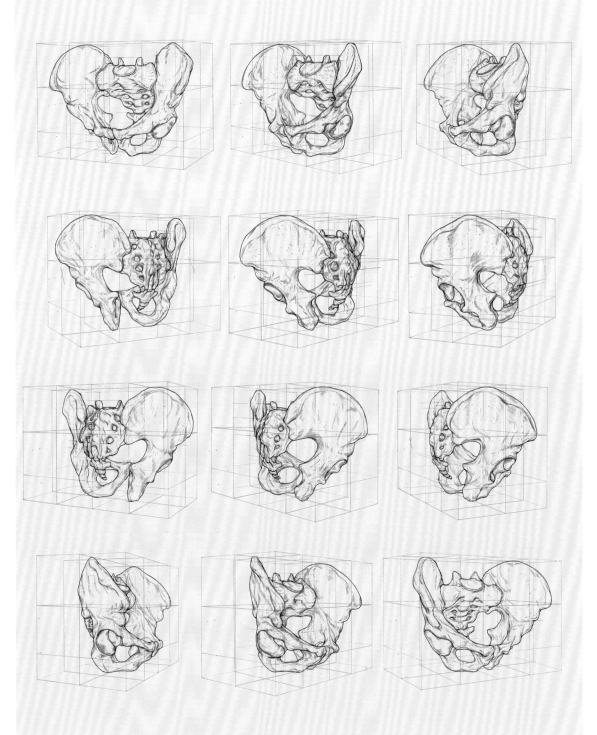

The pelvis is at the lower end of the spine. The pelvic skeleton is, at the back,
the sacrum and the coccyx. At the front and to the left and right sides, there is a
pair of hip bones. The legs are attached at the pelvis.

CHAPTER 7 上肢 × 正面

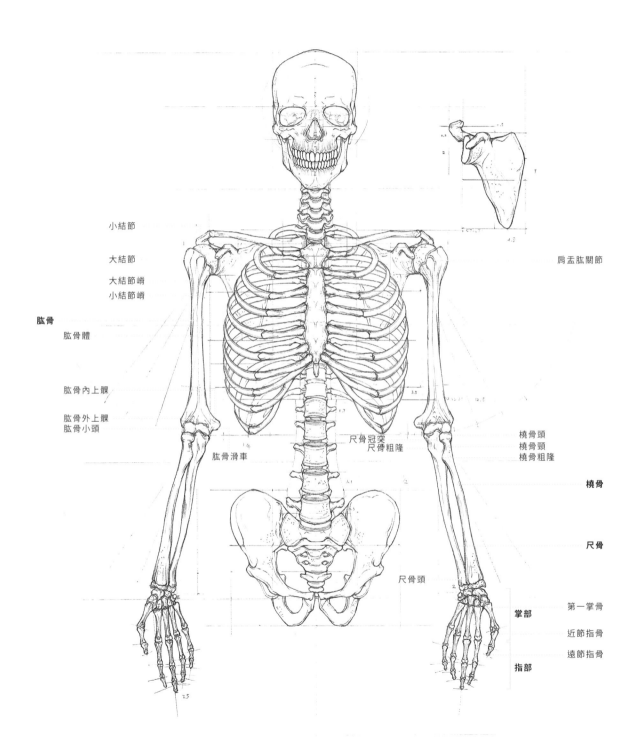

小結節

大結節

大結節嵴

小結節嵴

肱骨

肱骨體

肱骨內上髁

肱骨外上髁
肱骨小頭

肱骨滑車

尺骨冠突
尺骨粗隆

肩盂肱關節

橈骨頭
橈骨頸
橈骨粗隆

橈骨

尺骨

尺骨頭

掌部

第一掌骨

近節指骨

遠節指骨

指部

完整的上肢骨包括：肩胛骨、肱骨（上手臂）、橈尺骨（下手臂）和手掌。肩胛骨在之前的章節已描繪過，因此本單元著重於上下手臂和手掌的介紹。

| 上肢正面部位介紹 |

△ 肱骨

肱骨和肩胛骨關節盂相連形成「肩盂肱關節」，這是上臂轉動的支點；肱骨上段最外側的隆起稱為「大結節」，隆起後向下延伸的部分則是「大結節嵴」。

大結節內側較小的隆起和延伸，則稱為「小結節」和「小結節嵴」；中段較細的部分稱為「肱骨體」；下段隆起部分，外側傾斜角度較大的稱為「肱骨外上髁」、內側較平緩的稱為「肱骨內上髁」；內外上髁間圓形的「肱骨小頭」和桶狀的「肱骨滑車」，分別與下手臂橈骨和尺骨相接；當肱骨自然垂放時，肱骨小頭和肱骨滑車的下緣會與肋骨下緣切齊。

以上是上手臂較為重要的骨骼標記，同時也是肌肉重要的依附點。

△ 尺骨 / 橈骨

下手臂依附著控制手掌運動的肌肉群，可以概括分為伸肌和曲肌兩大肌群，分別附著於橈骨和尺骨兩根骨頭上，當任一骨頭骨折受傷，都會影響手掌活動的靈活性。

橈骨整體呈現上窄下寬的形態，透過上端圓盤狀的「橈骨頭」與肱骨小頭連接；橈骨頭下方稍細處稱為「橈骨頸」；橈骨頸下方內側隆起處是肱二頭肌的依附點，稱為「橈骨粗隆」；橈骨下端有一膨大的結構「橈骨莖突」，連接至手掌腕骨。

尺骨和橈骨相反，整體外形上寬下窄，和肱骨滑車相連接的部份，背側稱為「鷹嘴突」、前側的稱為「冠突」；在橈骨粗隆相對的高度亦有一隆起，稱為「尺骨粗隆」，是肱肌的接附點；下端稱為「尺骨頭」，其上有稍小的隆起稱為「尺骨莖突」。

△ 手掌

手掌主要分為「掌部」和「指部」兩部分。掌部由 8 塊腕骨和 5 根掌骨組合而成；指部除大拇指由 2 節指骨組成外，其餘 4 指皆由 3 節指骨組成。

掌部的 8 塊腕骨分別以它們的外形來命名，依序是：手舟骨、月狀骨、三角骨、豆狀骨、鉤骨、頭狀骨、大多角骨和小多角骨。而前 4 個因較靠近人體前臂，而合稱「近側列腕骨」；後 4 個則合稱為「遠側列腕骨」。

5 根掌骨則由大拇指至小拇指，依序命名為第一、第二、第三、第四和第五掌骨。大拇指的 2 節指骨，近側的稱為「近節指骨」、遠側的稱為「遠節指骨」；食指至小拇指的 3 節則命名為「近節指骨」、「中節指骨」和「遠節指骨」。

正面上肢骨可以直接畫在第 4 單元練習的正面半身像上，相信實地畫過一次，將能對上述所提及的人體結構在大腦中建立基礎概念。

[肱骨]

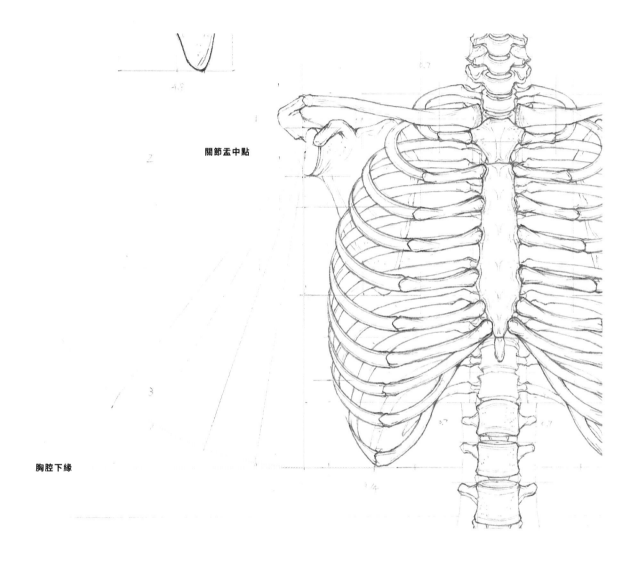

關節盂中點

胸腔下緣

將圓規腳針釘在關節盂的中點，半徑拉長到胸腔下緣
畫一弧線，此弧線便是手肘活動的合理範圍，接著在
弧線上決定上手臂肱骨擺動的幅度。

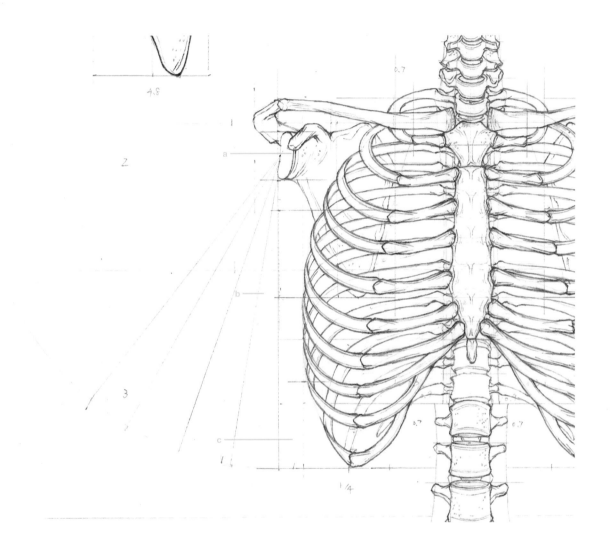

Step2
描繪時我們讓肱骨自然垂下。在 a 處量測 2.8 格、b 處
1 格、c 處 3 格，各畫一參考線，標記肱骨各部位寬度。

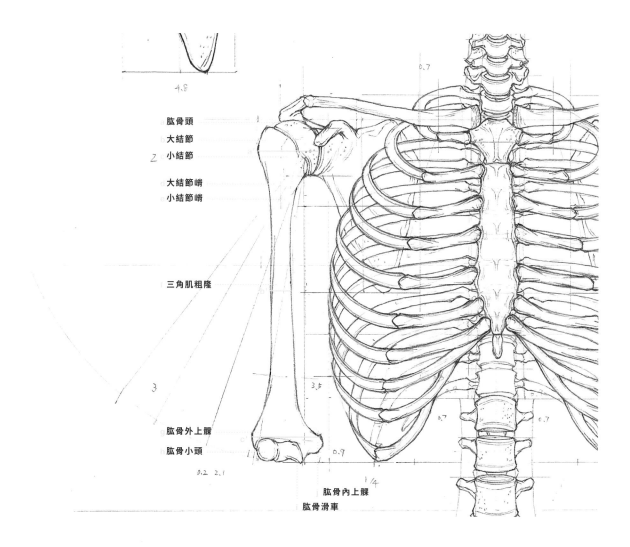

肱骨頭
大結節
小結節

大結節嵴
小結節嵴

三角肌粗隆

肱骨外上髁
肱骨小頭

肱骨內上髁
肱骨滑車

Step3
抓出肱骨的長與寬之後，開始描繪肱骨的結構外形。

a 為肱骨頭、b 為大結節、c 為小結節、d 為大結節嵴、
e 為小結嵴、f 為三角肌粗隆、g 為肱骨外上髁、h 為
肱骨小頭、i 為肱骨滑車、j 為肱骨內上髁。

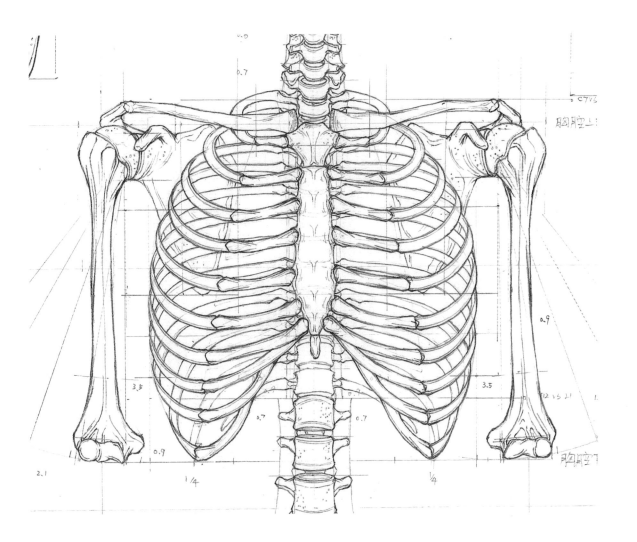

Step4
兩側肱骨結構線確立後，逐漸加入表面細節。

肱骨依靠肱骨頭與關節盂相連，形成肩盂肱關節（廣義肩關節）；透過肱骨小頭和滑車，分別與下手臂橈骨和尺骨相連，形成肘關節。

[橈骨與尺骨]

Step1
圓規腳針釘在肱骨小頭和滑車間下緣，半徑拉長到
11.5 格畫一弧線。此弧線即是手腕活動的合理範圍，
接著在弧線上決定下臂擺動的位置。

0.7

0.2 2.1

a

d

0.9

1/4

b

e

4

c

f

1.1

Step2
下臂由「橈骨」和「尺骨」兩根骨頭組合而成。橈骨
與肱骨小頭相連，量測 a1.1、b0.7、c1.5，定出橈
骨各部的寬度；尺骨與肱骨滑車相連，量測 d1.2、
e0.7、f0.7，定出尺骨各部位的寬度。

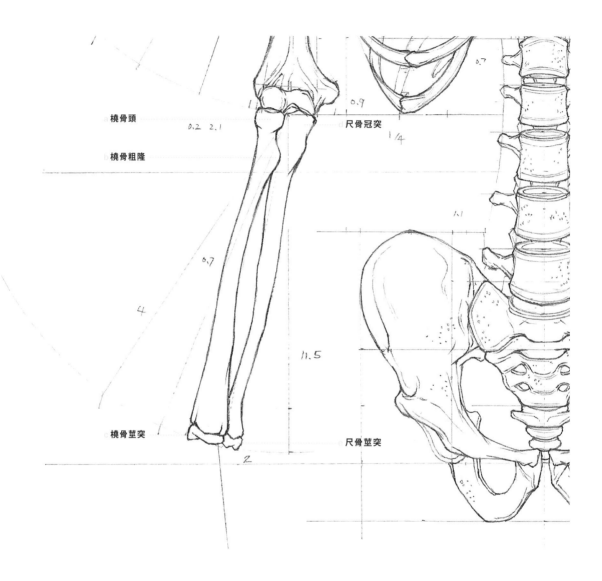

橈骨頭

橈骨粗隆

橈骨莖突

尺骨冠突

尺骨莖突

Step3
描繪出橈骨和尺骨的外形，兩根骨頭彎曲的角度、粗細分布的位置皆相反，讓下手臂有較強的抗衝擊力。標記的各結構分別為：a 橈骨頭、b 橈骨粗隆、c 橈骨莖突、d 尺骨冠突、e 尺骨莖突。

BOX >>

控制手掌的肌肉群皆依附在下臂，同時具有 2 根骨頭的下臂，能分別成為「伸肌群」和「曲肌群」肌肉很好的載體。

晚餐買一隻雞翅，吃完後研究一下，看看能否分辨出那一段是那隻雞的下手臂。

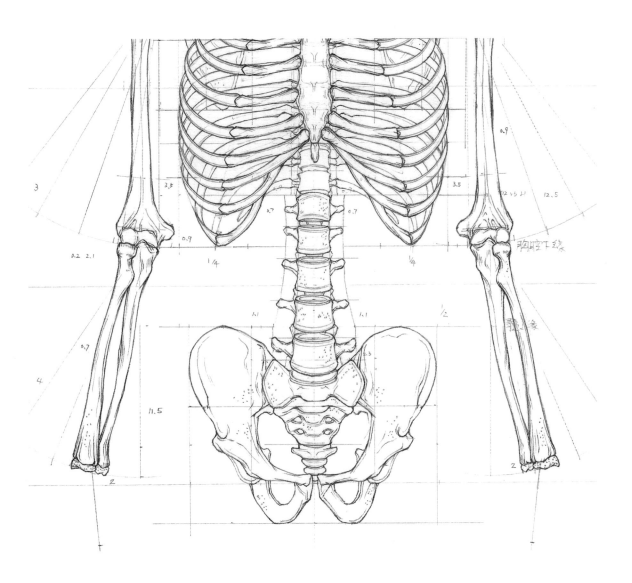

Step4
描繪上表面的細節，尺骨與橈骨即告完成！

[手掌]

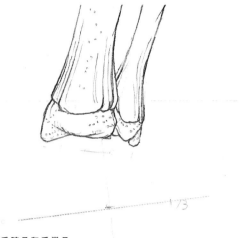

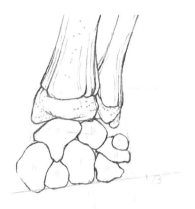

手腕骨和手掌骨
的分界線

8 小格

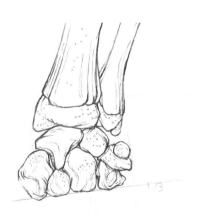

劃分出手掌各部的相對位置後,先進行手腕骨的描繪。人類的手腕骨共有 8 塊,皆以形狀來命名,分別是:a 手舟骨、b 月骨、c 豆狀骨、d 三角骨、e 鈎骨、f 頭狀骨、g 小多角骨、h 大多角骨。

手掌的長度是 8 小格,即頭長的 0.8,量測好後畫一線段 a;並在掌長 1/2 處切一線段 b,是掌部和指部的分界線;最後在掌部 1/3 處切一線段 c,此為手腕骨和手掌骨的分界線。

以輕線描繪上裝飾細節。

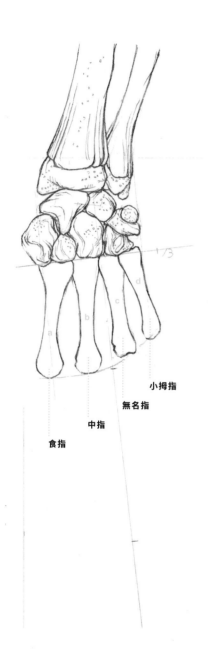

小拇指

無名指

中指

食指

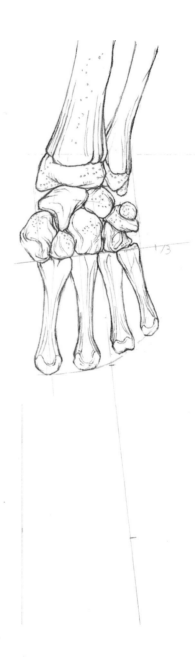

Step4

a 為第二掌骨、b 為第三掌骨、c 為第四掌骨、
d 為第五掌骨,即食指到小姆指。

大姆指因指節數量與其他四指不同,所以最
後再做介紹。

Step5

描繪表面細節。

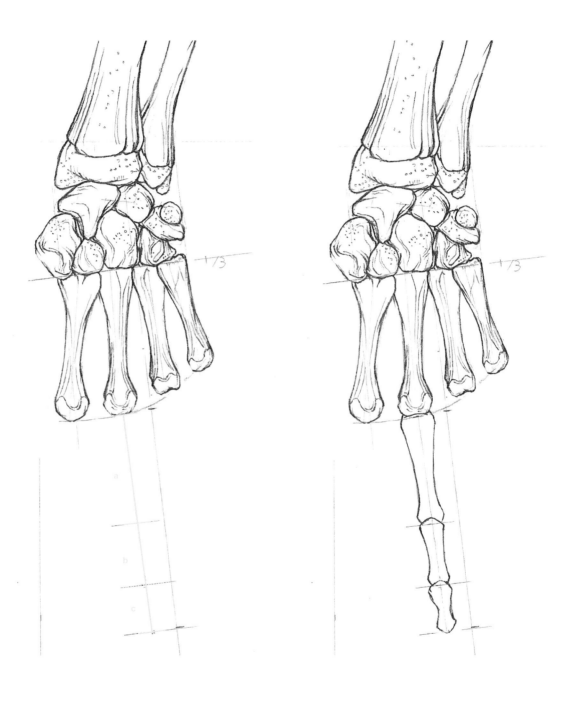

人類的手指指骨除大拇指外皆有三節，分別是近節、中節和遠節。先將中指指骨的全長切 1/2，得到的 a 段即為近節；再將另一段取 3:2 的比例，得到 b 為中節、c 為遠節。

描繪中指三節指骨的外形。由於四指的三節比例皆不同，若強記 4 組比例一定會忘記，所以我們記最長的中指比例，畫出中指後，再觀察其他三指各節與中指的相對長度。

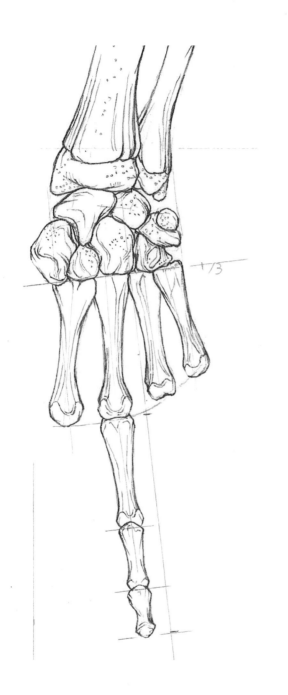

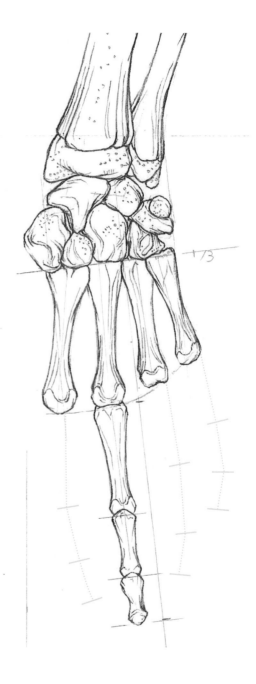

Step8
加入中指的裝飾線細節。

Step9
中指確立後，即可參考圖例，以參考線定出
其他三指的三節長度：食指的遠節末稍，會
切到中指遠節的一半；無名指遠節末稍，則
位於中指遠節和中節的交界處；小拇指遠節
末稍，則在無名指中節一半。

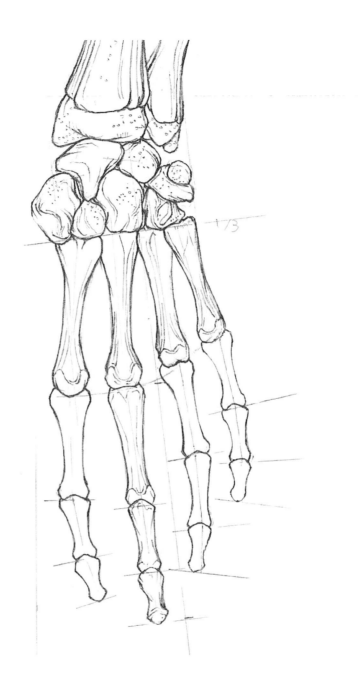

依照上一步驟定出的長度參考線，描繪出其他三指的外觀。

掌部
大多角骨

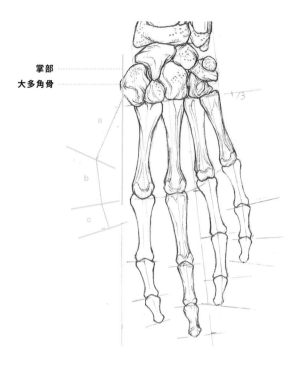

Step11

第一掌骨 a 的長度為掌部的一半，由大多角骨向外延伸。姆指僅有二節指骨，即近節 b 和遠節 c，近節和遠節的總長等於 a 的長度，比例為 3:2。

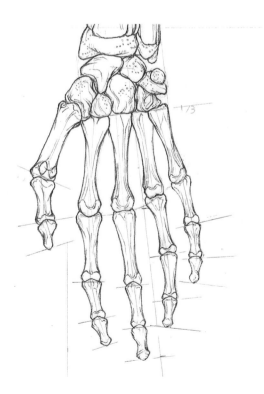

Step12

先畫出結構線後，同樣以輕線加入裝飾細節，手掌即告完成！

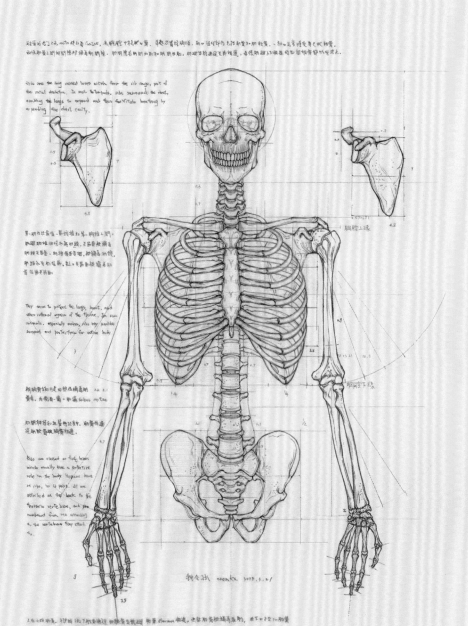

FINAL

加上文字，這次還有肩胛骨的 2 個小圖作為配襯，讓版面的層次更加豐富；但切記正面半身像是這個版面的第一視覺焦點，在增加其他元素時不能喧賓奪主。

身體有很多的受器，如：視網膜的錐狀細胞、桿狀細胞、耳蝸上的毛細胞、肌肉中的肌梭高爾肌腱器等，這些受器受到外界的刺激後，會將這些刺激製碼成神經傳導的資訊，這些資訊再被大腦解碼成我們的感受、感覺。

當一個版面的層次不明顯、有多個視覺焦點，造成視覺動線在這些焦點間頻繁的來回運動，紊亂的動線被受器接受後傳遞的神經衝動，會被大腦解碼為「不好看的」、「醜的」感受。

想想看昨天上街買午飯時，路上的招牌、競選廣告是否每一塊都用盡手段、拉大對比想要跳出成為視覺焦點，而這些一塊又一塊材質不細緻的帆布、燈箱，出現在了古蹟週邊，甚至搶了質地變化豐富、精雕細琢古蹟的風采，造成視覺上的紊亂，給予了我們較不好的視覺經驗。

CHAPTER 8 上肢 ╳ 側面

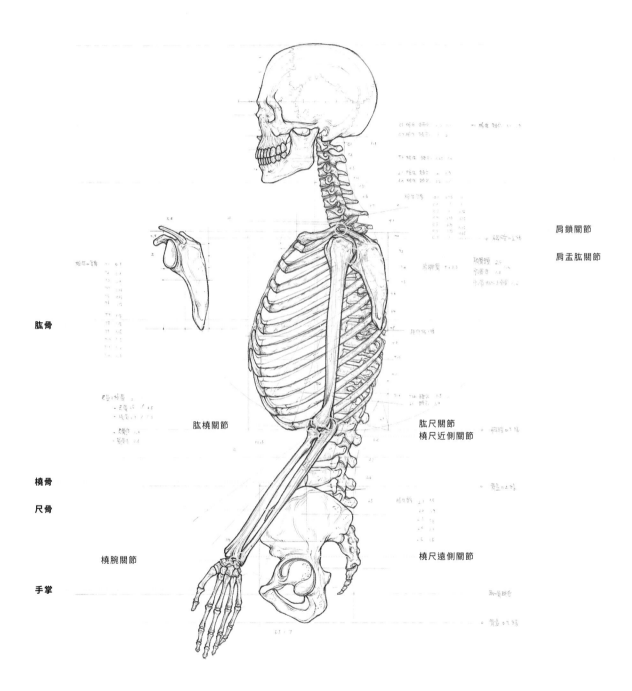

肩鎖關節

肩盂肱關節

肱骨

肱橈關節

肱尺關節
橈尺近側關節

橈骨

尺骨

橈腕關節

橈尺遠側關節

手掌

在進行上肢側面的描繪時，也可以試著讓手臂舉起，做出一些簡單動作。

練習時如果發現筆下的人物稍顯生硬不自然，常見的原因就是描繪時，只移動了肱骨的位置、身體其餘部分不動，因此會讓人物的動作顯得古怪。由於人體的動作大多是由數個關節的複合運動形成，僅有極少數動作為單關節運動。譬如試著用左手摸左側的頂骨，這個簡單的動作中，參與運動的關節便有：肩鎖關節、肩盂肱關節、肘關節、橈腕關節和指骨間關節等。

而人體運動中的重心、動態平衡和動作設計則是要等到完成靜態人像學習後，進入動態人像訓練時的核心課題，這本書我們著重的是在透過標準解剖姿勢（靜態）來瞭解人體各部位的比例和結構細節，描繪時便暫時不去考慮關節間的連動關係。

上肢側面部位介紹

△ 肱骨

解剖學中的肩關節，包括「肩鎖關節」和「肩盂肱關節」，肱骨頭和關節盂相連形成關節時，仍有很大一部分裸露在盂口（盂唇）之外，這使得肱骨有極大的轉動範圍，成為了人體靈活性最高的關節，但也因此是人體最不穩定、最易產生脫臼的關節。

肘關節由「肱橈關節」、「肱尺關節」和「橈尺近側關節」組成，這三個關節包覆在一個關節囊中，並由橈側副韌帶、尺側副韌帶和橈骨環狀韌帶等三束韌帶提高穩定度。其中，橈骨環狀韌帶出現在肱骨小頭週遭，環形圍繞橈骨頭，這束韌帶在我們孩童時期尚未完全發育，較為鬆弛的情況下，若下手臂被大力拉扯，極易產生關節半脫臼的情況。

△ 尺骨 / 橈骨

橈骨和尺骨依靠三個結構相連，分別是：「橈尺近側關節」、「橈尺遠側關節」和「骨間膜」，這三個結構使得依附在下手臂的肌肉群除了能完成手掌、手指的「伸」和「曲」動作外，還能進行下手臂「旋前」和「旋後」的運動。

近遠側的橈尺關節替運動提供了轉動的支點，生長在橈骨和尺骨間的骨間膜則提高了下手臂的穩定度，若將骨間膜去除，人體的前臂將會喪失 70% 的支撐。下次吃雞翅時，可以留心觀察那一段具有 2 根骨頭，那便是該隻雞的橈骨和尺骨，在將肌肉一束一束剝離的同時，看看生長於骨間的薄膜。有料理過烏骨雞的媽媽們，也許會對這三個結構有些印象。

△ 手掌

依照組合方式、進行運動方向性的不同，人體的關節可分成 6 大類：球窩關節（杵臼關節）、橢圓關節、鞍狀關節、滑車關節（鉸鏈關節）、車軸關節（樞杻關節）與滑動關節。我們的手掌就具備了其中 5 種不同關節類型，配合肌肉的收放，產生人體手部細膩的動作。

手舟骨、月狀骨和三角骨這 3 塊手腕骨和橈骨相連形成「橈腕關節」，在分類中屬於「橢圓關節」；腕骨彼此間的連接則稱為「腕骨間關節」，屬於「滑動關節」此類關節僅能些微錯動；近側列腕骨和遠側列腕骨交接形成的「腕中關節」在 6 大分類中屬於「球窩關節」，可動幅度稍大一些；5 根掌骨與手腕骨連接形成的關節稱為「腕掌關節」，大拇指的腕掌關節屬於 6 大分類中可動性較高的「鞍狀關節」，其餘 4 指屬於可動性低的「滑動關節」；掌骨和近節指骨連接形成「掌指關節」，大拇指的掌指關節屬於 6 大分類中的「滑車關節」，其餘 4 指則為運動方向性較多元的「球窩關節」；最後，在指骨和指骨間形成的關節稱為「指骨間關節」，屬性上皆屬於運動方向性較單一的「滑車關節」。關節屬性不須強記，有基本概念即可。

[肱骨]

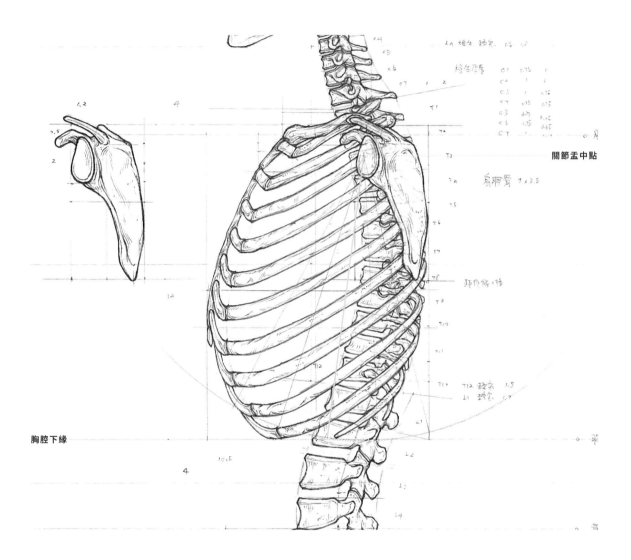

關節盂中點

胸腔下緣

Step1
將圓規腳針釘在關節盂的中點，半徑拉長到胸腔下緣
畫一弧線，這個弧線是手肘活動的合理範圍，在弧線
上決定上手臂肱骨的擺動幅度。

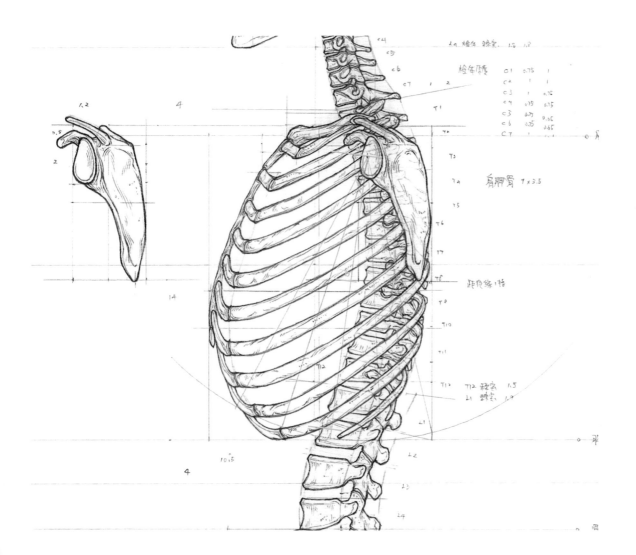

Step2
在描繪側面上肢時，建議可以讓肱骨微微向前擺動，
避免遮擋到脊椎。並量測 a2.4 格、b1.2 格、c1.6 格，
作為肱骨各部的寬度。

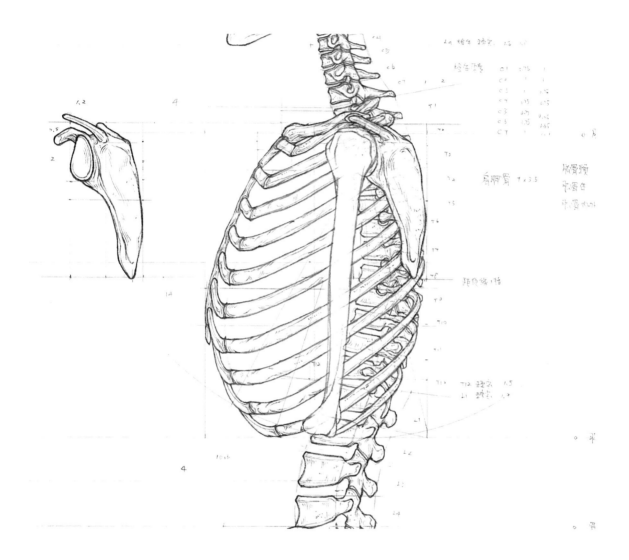

先以重線描繪出肱骨的結構外形，並用筆型橡皮擦擦
除遮擋住的肋骨線條。

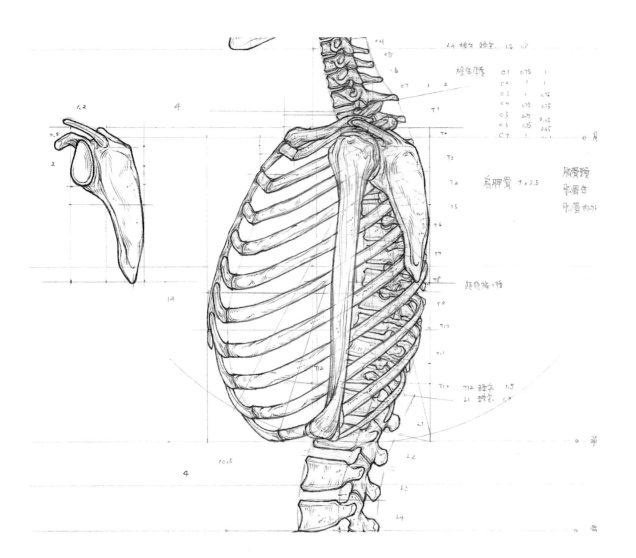

Step4
以輕線描繪出裝飾細節，側面肋骨即告完成！

[橈骨與尺骨]

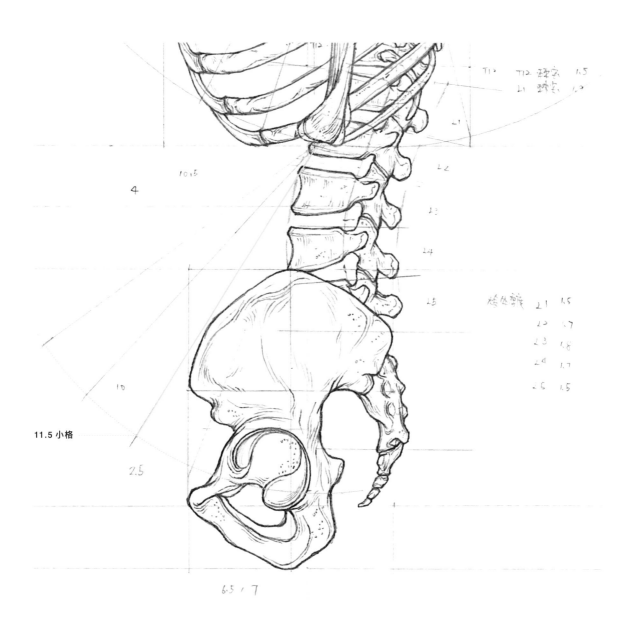

11.5 小格

將圓規腳針釘在手肘中點,以半徑 11.5 格的長度畫一
弧線,此弧線便是手腕活動的合理範圍。同樣地,我
們讓下手臂微微向前擺動,不要遮擋到太多髖骨。

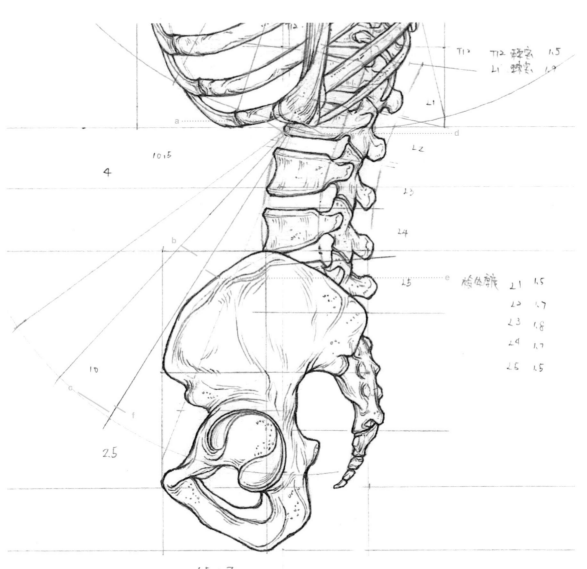

Step2
依序量測橈骨各部位的寬度：a0.9格、b0.6格、c1.3
格，畫上參考線；再量測尺骨各部的寬度：d1.5格、
e0.6格、f0.5格，畫上參考線。

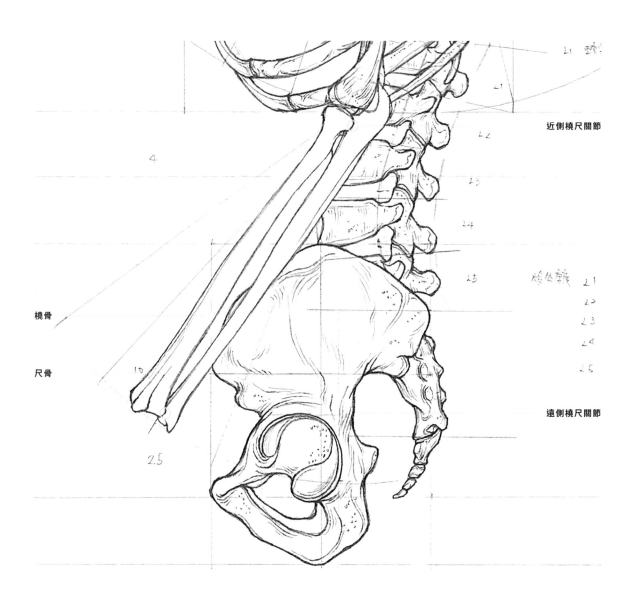

Step3
以重線畫上橈骨與尺骨的結構外形。

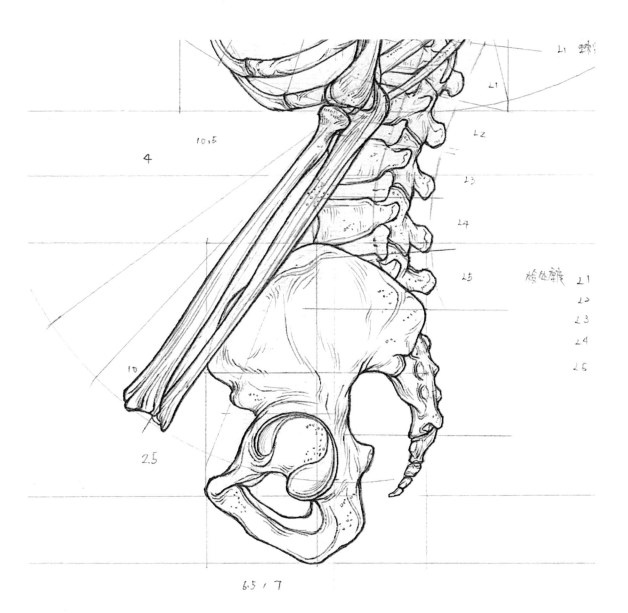

以輕線加入表面的裝飾細節，橈骨與尺骨即告完成！

[**手掌**]

從橈骨下緣向下量測 8 格,畫一參考線 a,是手掌的
總長;再於掌長 1/2 處畫一參考線 b,切出掌部和指部;
並在掌部 1/3 處畫一參考線 c,定出描繪腕骨的位置。

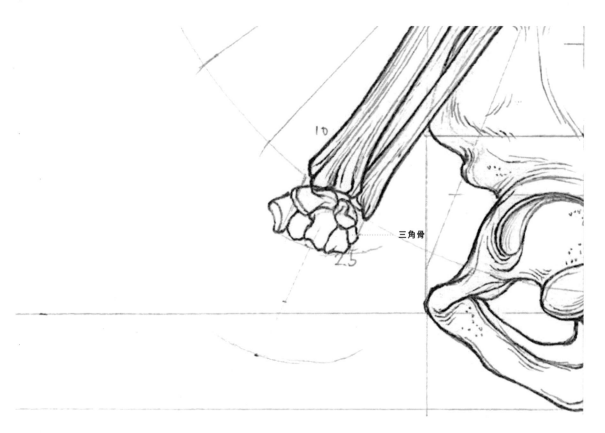

三角骨

10

2.5

6.5 / 7

Step2
上一章節（p.160）描繪的手掌是從手心觀察，側面角
度能看到的則是手背。手心與手背兩者的骨骼結構比
例完全一致，唯一的差異就是手背的豆狀骨，因被三
角骨遮擋，無法看見。

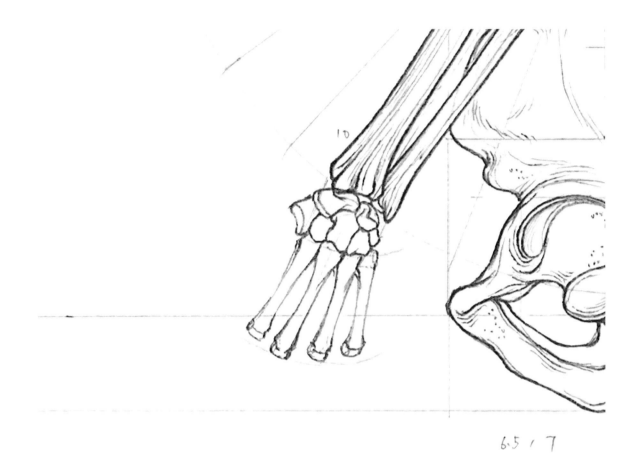

繪出第二至第五掌骨的結構外形。

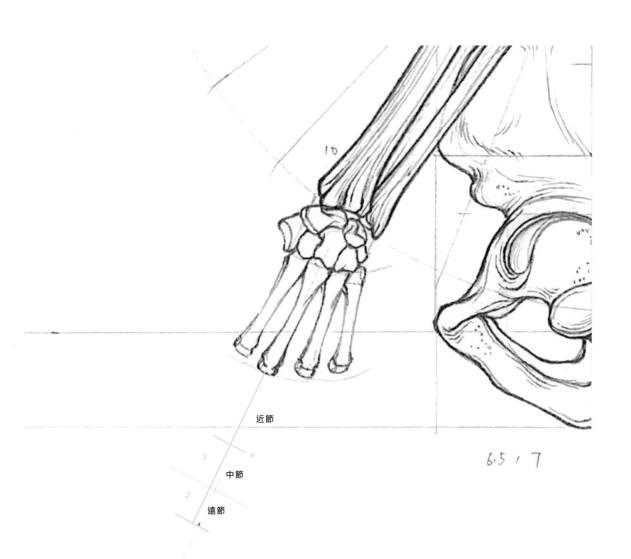

近節

中節

遠節

中指指骨總長 1/2 處畫一參考線 a 定出近節的長度；餘
下的長度取 3:2 的比例關係，定出中節和遠節的位置。

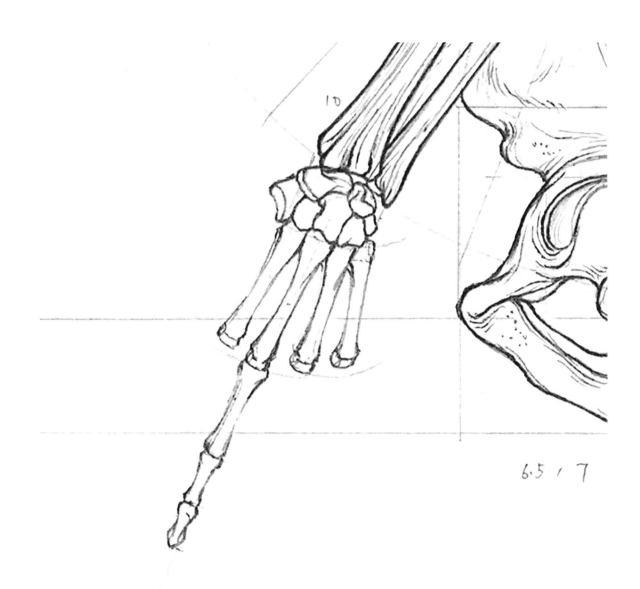

10

6.5 / 7

Step5
在參考線畫定的範圍內，以重線描繪出中指三節指骨
的結構外形。

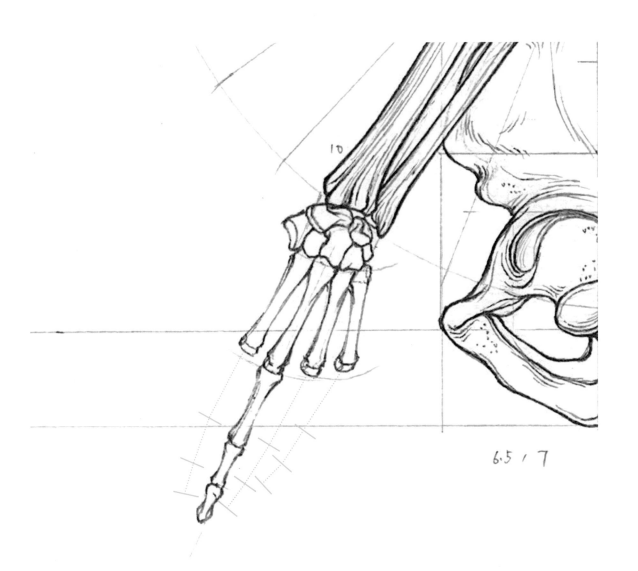

Step6
觀察相對關係定出其他三指三節指骨的長度。

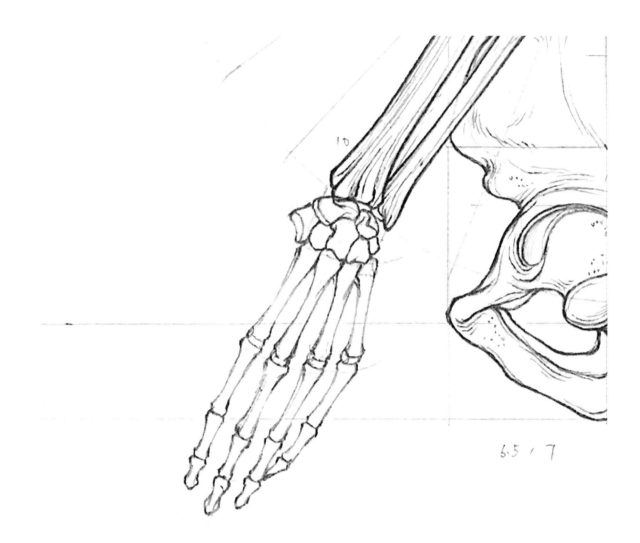

依序描繪出結構外形。

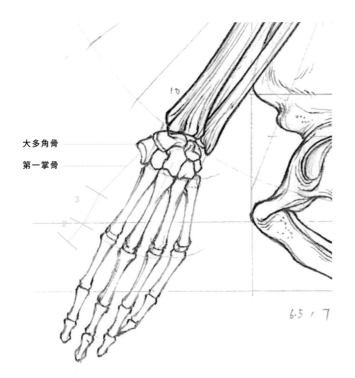

大多角骨

第一掌骨

Step8
第一掌骨的長度為掌部總長的
1/2，由大多角骨向外延伸；
大姆指近節和遠節的總長和第
一掌骨等長，比例關係為3:2。

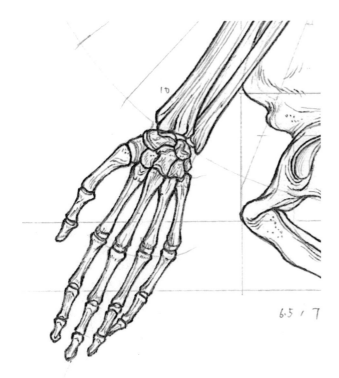

Step9
最後加入裝飾細節，側面手掌
即告完成！

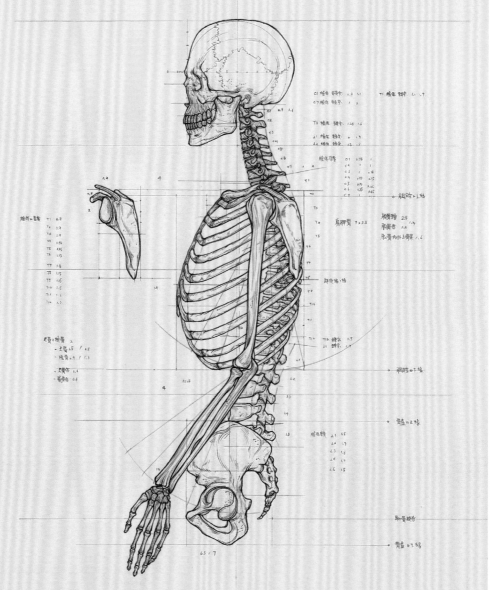

A joint or articulation is the connection made between bones in the body which link the skeletal system into a functional whole. They are constructed to allow for different degrees and types of movement.

FINAL

學習人物畫的路上，我花了很多的時間摸索，也曾走過不少冤枉路，漸漸才理出一個比較清晰的的思路。學習的過程，我分成下列幾個階段：藝用解剖學 > 靜態人像 > 動態人像 > 透視中的人像。

在藝用解剖學的階段，心力應放在臨摹圖譜、熟知比例與分布位置，而非單純死記骨骼肌肉的名稱；靜態人像階段，著重將骨骼的長度、肌肉的起伏，簡化為相對應的簡單幾何圖形，用幾何圖形確立骨架後，再加入衣著細節，當能直覺畫出比例準確的靜態人像時，便可進入動態人像的階段。

動態人像的描繪，開始出現姿勢，活動的四肢利用頭長為量測標準即可畫出，不須使用到透視法的技巧，此階段著重的是如何讓人物在有動態的情況下仍能維持穩定重心；最後，將人體置放在自己建構的透視空間之中，則是人物畫最高階，也最迷人的呈現方式。

跳階的學習，往往在遇到瓶頸時，得回到上一個被略過的階段重新學習過一次。就像學習數學時，必須直覺地具備加減乘除的基礎能力後，才能夠運算一元方程式；有了一元方程式的基礎後，才能運算二元方程式；但在學習繪畫時，如果一開始就想畫出大師級的透視人像，卻缺乏扎實的基本功，作品肯定不盡人意。

西方的寫實人物畫，在路易十四設立法蘭西美術學院後，其系統化的教學，發展到 19 世紀中的新古典主義達到一個高峰。300 年美院的教學發展史，使得寫實人物畫的體系已相當完備，只要按著教學步驟學習，便能達到一定的水平。

如何有系統地把繪畫技法傳授給一個毫無基礎的人，並使其最終獲得該技能，便是學校存在的根本意義。若到了課堂，發現教師僅是發了講義、擺了石膏像或請了人體模特兒要學生自行臨摹、自行觀察，沒有任何系統性的講解和介紹；那麼你應該暫時停下腳步，審慎地思考，因為這很有可能是一條學習的冤枉路。

CHAPTER 9　上肢 ╳ 背面

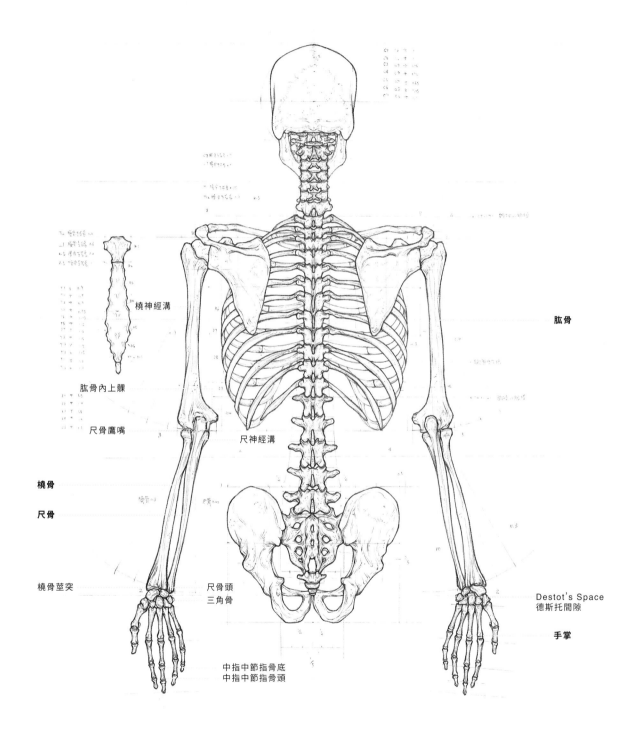

橈神經溝

肱骨內上髁

尺骨鷹嘴

橈骨

尺骨

橈骨莖突

尺神經溝

尺骨頭
三角骨

中指中節指骨底
中指中節指骨頭

肱骨

Destot's Space
德斯托間隙

手掌

動漫繪師在描繪人體時，常常會使用一個名詞——「骨點」。這個詞的原意是指骨頭隆起造成體表上的起伏；但目前在繪圈已逐漸被泛稱爲所有體表的轉折點。事實上，有四種狀況會造成體表上的轉折點：骨頭隆起、肌肉與骨頭交接處、肌肉與肌肉交匯處、脂肪屯積的折皺。

由於本書主要探討骨骼，因此我們聚焦因骨頭而形成體表隆起的部分。試著將手臂擺成與左圖一樣的姿勢，並觀察以下幾個骨點：肱骨內上髁、尺骨鷹嘴、尺骨頭、橈骨莖突、三角骨、指骨底和指骨頭。

| 上肢背面部位介紹 |

△ 肱骨

肱骨體中段外側有一隆起，是三角肌的依附點，稱爲「三角肌粗隆」。旁邊有供橈神經通過的淺溝稱爲「橈神經溝」，橈神經控制大姆指、食指和中指的感覺和運動，所以當肱骨體中段發生骨折傷及該神經時，這三指便會產生麻木的感受；尺骨鷹嘴和肱骨內上髁間的通道稱爲「尺神經溝」，尺神經通過此隧道向下臂延伸，控制人體小拇指和無名指的感覺及運動，當手肘這個部位撞擊到桌子或牆角時，小指和無名指便會產生麻木的感受。

俗稱的「麻筋」指的便是尺神經，而「筋」字在中文解剖相關的通俗用語中，有許多容易產生混淆的用法，例如：「抽『筋』」指肌肉中的「肌腹」不受意識控制自主收縮；而日文漢字中「三角『筋』」、「胸鎖乳突『筋』」，代表包括「肌腹」和「肌腱」的完整一束肌肉；食譜中的「牛筋」，又同時代表了連接骨頭與肌腹的「肌腱」和連接了骨頭和骨頭的「韌帶」；在麻『筋』中，則又代表了「神經」。

△ 尺骨 / 橈骨

解剖學在稱呼下手臂的肌肉、神經等構造時，會依其靠近哪一根骨頭而分成「橈側」和「尺側」。而當人體呈現標準解剖姿勢時，大姆指靠橈骨一側，所以橈側又稱「大姆指側」，反之尺側便是「小拇指側」。

古代東方人在丈量布匹、身高、牆寬時，常用前臂小指側依靠在被丈量物上，並將一個前臂的長度命名爲「一尺」，當解剖學傳入東方時，這塊骨頭便被命名爲尺骨。而在古代的西方，羅馬人將犯刑的奴隸釘上十字架時，便是將釘子釘穿尺骨和橈骨間的空隙，使其在十字架上緩慢地因窒息而死。

△ 手掌

多年以來，耶穌手部釘孔的位置是許多學者的研究標的，以下我們就來討論一下這個有趣的議題。

在過往的畫作中，巴洛克時期前畫耶穌手部的釘孔多位於掌骨間，巴洛克之後則有少數作品的釘孔位於擁有更大的支撐力的「德斯托間隙」（Destot's Space，即月狀骨、三角骨、鈎骨和頭狀骨間的空隙）。單就解剖學角度來看，若將釘子釘於掌骨間，由於「掌側骨間肌」、「背側骨間肌」、脂肪和皮膚並無法支撐人體上半身的重量，手掌勢必迅速被撕裂，人便會從十字架上摔落。

即便是羅馬士兵在沒有 X 光機的情況下，能準確將釘子釘入「德斯托間隙」，但被行刑者體重超過或瞬間掙扎力道大於 44kg 時，仍有極大可能從十字架上脫落。若受刑人未完成服刑，負責用刑者也會受罰，推測劊子手不會冒著如此大的風險，將釘子釘入德斯托間隙。

依照羅馬法律，釘子應釘入下手臂橈骨和尺骨間，而非手掌，如：「冰與火之歌」龍母處置奴隸主的場景。許多拍攝羅馬十字架酷刑的電影或戲劇，因不受宗教限制，多將釘孔設定於下手臂而非手掌。因此推測聖像的描繪很可能是基於神蹟，與對中世紀描繪聖像修士的尊重等原因，而在畫作中將釘子釘孔描繪於手掌的位置。

[肱骨]

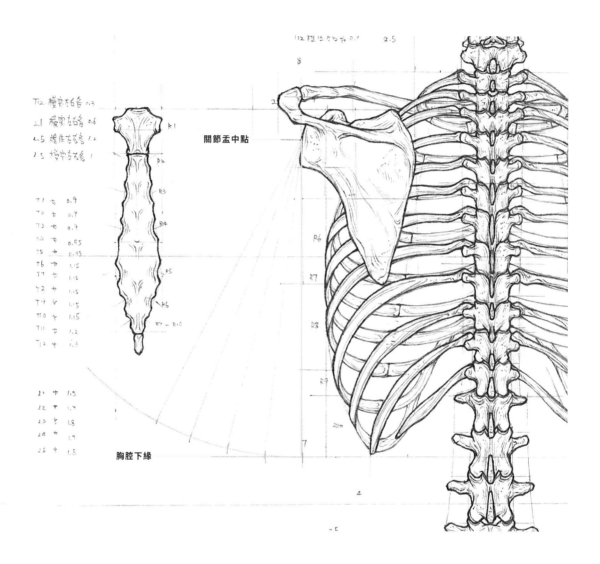

關節盂中點

胸腔下緣

Step1
將圓規腳針釘在關節盂的中點，半徑拉長到胸腔下緣
畫一弧線，此弧線是手肘活動的合理範圍。描繪時同
樣讓上手臂肱骨呈現自然垂下的狀態。

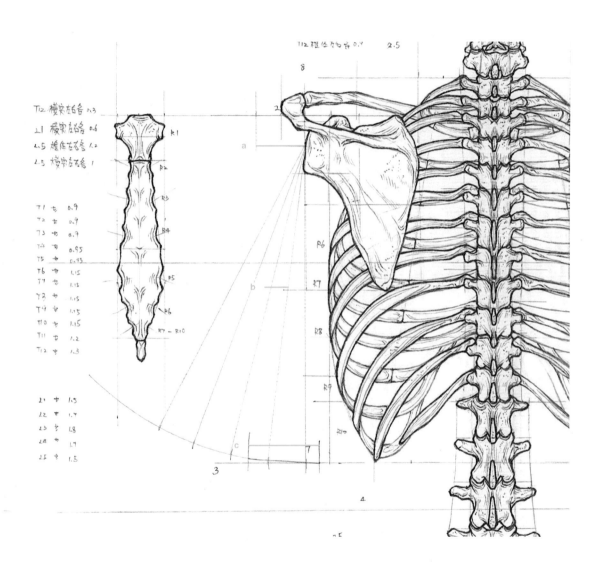

Step2
在 a 處量測 2.8 格、b 處 1 格、c 處 3 格，各畫一參考
線，標記肱骨各部寬度。

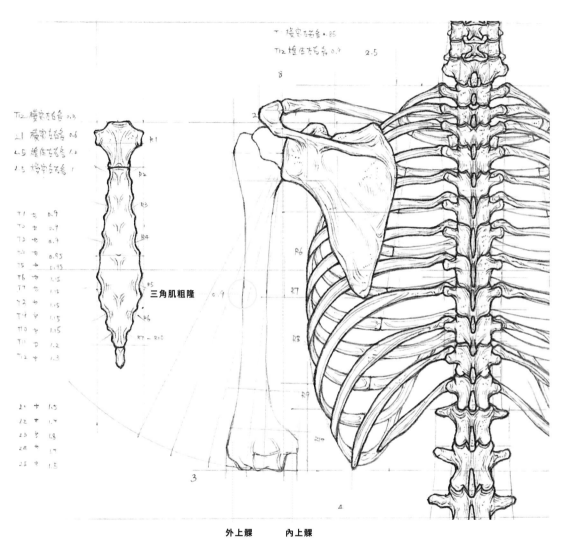

三角肌粗隆

外上髁　　　　內上髁

Step3
描繪出肱骨的結構外形。外側 1/2 處有一微微隆起的
「三角肌粗隆」；內上髁傾斜角度平緩；外上髁角度
較陡。這幾處是描繪時需表現出的特徵。

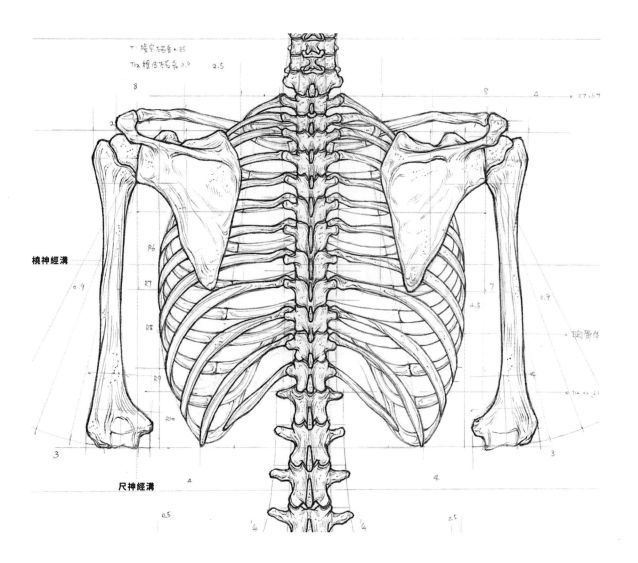

橈神經溝

尺神經溝

Step4
用相同的方式可以將另一側肱骨畫出，再以輕線裝飾
細節，背側的肱骨即告完成！

[橈骨與尺骨]

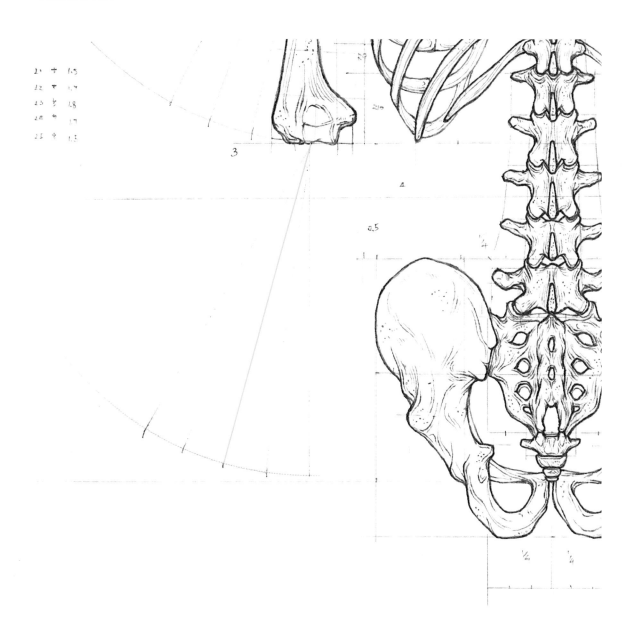

將圓規腳針釘在肱骨下緣，半徑拉長到 11.5 格的長度畫一弧線，此弧線便是手腕活動的合理範圍。同樣地，我們讓下手臂微微向外展開。

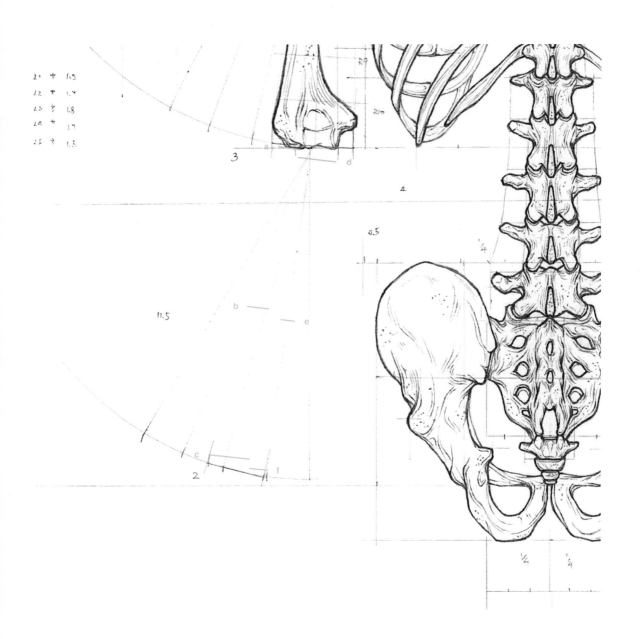

接著量測橈骨與尺骨的各部寬度。外側橈骨各部尺寸分別：a0.8 格、b0.7 格、
c1.5格；內側尺骨各部尺寸分別是：d1.5格、e0.7格、f0.7格。依序畫上參考線。

Step2

接著量測橈骨與尺骨的各部寬度。外側橈骨各部尺寸分別：a0.8 格、b0.7 格、
c1.5格；內側尺骨各部尺寸分別是：d1.5格、e0.7格、f0.7格。依序畫上參考線。

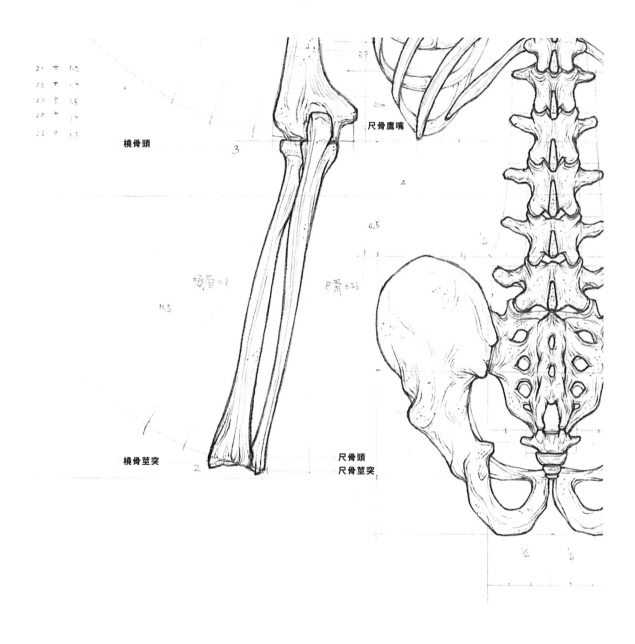

橈骨頭

尺骨鷹嘴

橈骨莖突

尺骨頭
尺骨莖突

按量測的比例，描繪橈骨與尺骨的結構外形，包括：a 橈骨頭、b 橈骨莖突、c
尺骨鷹嘴、d 尺骨頭、e 尺骨莖突，並加上裝飾線。

[手掌]

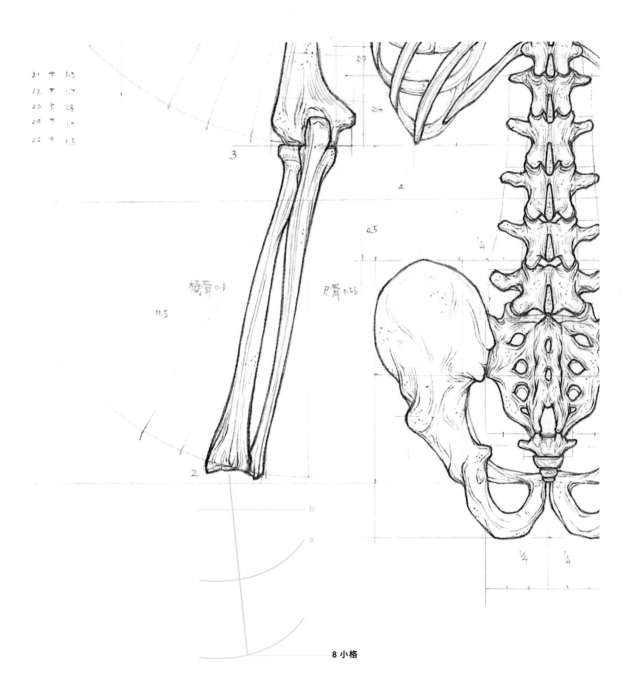

2' 十 1.5
12 十 1.7
13 中 1.8
14 中 1.7
15 十 1.5

3

4

0.5

橈骨 0.8

11.5

尺骨 0.65

2

¼

¼

¼

b

a

8 小格

手掌的總長是 8 格，在其 1/2 處，畫出一參考線 a，作為掌部和指部分界線。
掌部 1/3 處再畫一參考線 b，定出腕骨的描繪位置。

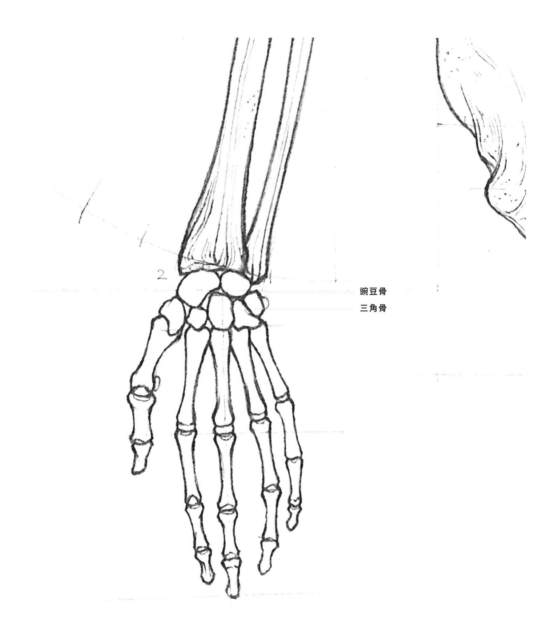

豌豆骨
三角骨

Step2
描繪方式與正面上肢骨單元相同（p.160），僅須留心三角骨和豆狀骨的前後覆
蓋關係即可。

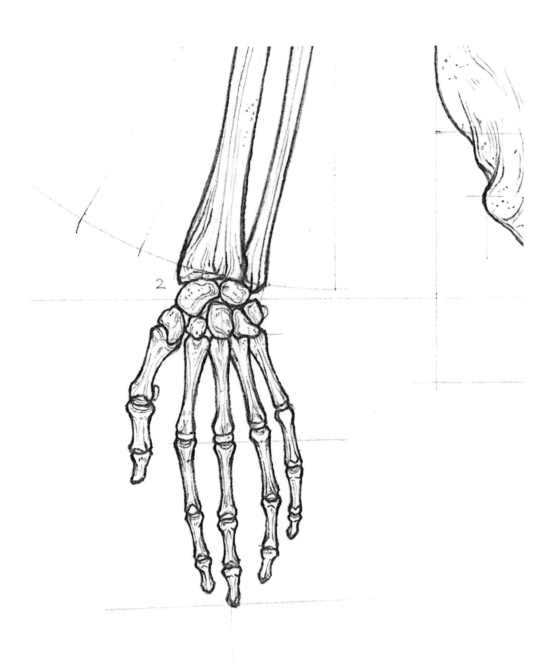

Step3
以輕線描繪出裝飾細節，背側手掌即告完成！

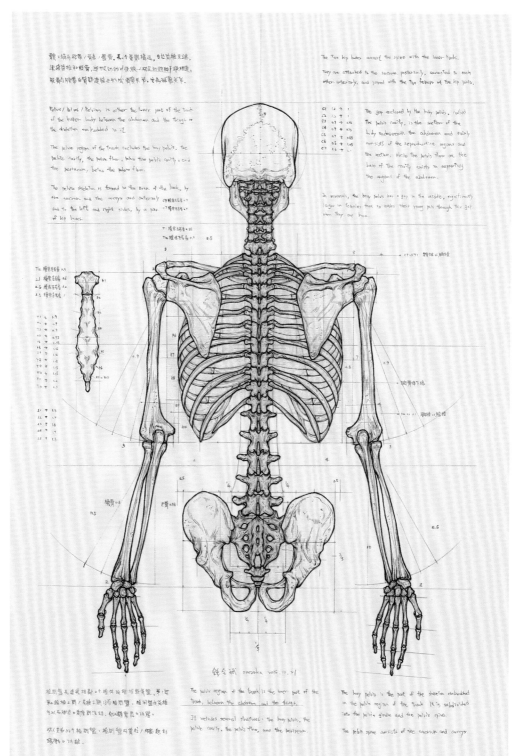

The Two hip bones connect the spine with the lower limbs.

They are attached to the sacrum posteriorly, connected to each other anteriorly, and joined with the Two femora of the hip joints.

Pelvic/Pelvis/Pelvis is either the lower part of the trunk of the human body between the abdomen and the thighs or the skeleton embedded in it.

The pelvic region of the Trunk includes the bony pelvis, the pelvic cavity, the pelvic floor, below the pelvic cavity, and the perineum, below the pelvic floor.

The pelvic skeleton is formed in the area of the back, by the sacrum and the coccyx and anteriorly and to the left and right sides, by a pair of hip bones.

The gap enclosed by the bony pelvis, called the pelvic cavity, is the section of the body underneath the abdomen and mainly consists of the reproductive organs and the rectum, while the pelvic floor on the base of the cavity assists in supporting the organs of the abdomen.

In animals, the bony pelvis has a gap in the middle, significantly larger in females than in males their young pass through this gap when they are born.

The pelvic region of the Trunk is the lower part of the trunk, between the abdomen and the thighs.

It includes several structures: the bony pubis, the pelvic cavity, the pelvic floor, and the perineum.

The bony pelvis is the part of the skeleton embedded in the pelvis region of the Trunk It is subdivided into the pelvic girdle and the pelvic spine.

The pelvic spine consists of the sacrum and coccyx.

FINAL

打基礎的階段，少了任憑創意自由揮灑的空間、多了許多的條條框框，總顯得堅澀枯燥。相信進行到這個章節，不少讀者的「左腦」可能已經發出了這樣的訊息、萌生了想放棄繼續的想法。

人類大腦運作的過程，會持續搜尋一個最簡路徑，以達到減少耗能的需求（動腦是非常消耗能量的活動呢），而這樣的結果容易將我們導向停留在舒適區、做已經熟悉的事，便停止進步了；成長的過程往往是要突破一些固著在我們腦中的想法、拋棄這些思維邏輯、重新建構一個新模式的過程，也通常會伴隨著一些痛苦，但這些痛苦能使我們的能力不斷翻新。

貝蒂・艾德華教授在《像藝術家一樣思考》一書中，將這樣會阻礙我們繼續增進繪畫技能的思考稱為腦中的「噪音」，而她認為這樣的噪音是負責理性思考的左腦產生，所以這樣企圖說服我們不要走出舒適圈的想法，都帶有某種邏輯性、進而提高了說服的成功率。當我們知道了大腦運作的情況，便要避免自己陷入這樣的誤區，民國初年畫家李可染學習的心得，或許能成為我們很好的借鑑。

李可染在齊白石門下學習時，不斷被要求臨摹芥子園畫譜上的筆法，他對於學習這個筆墨系統產生了疑惑：這麼多人在臨摹芥子園畫譜，我再用心也只是和大家畫得一樣而已啊？那我不就成為了一個很一般的畫家嗎？齊白石的回答是：「要用力地打進去，再用力地打出來。」這兩句話後來也成為了李可染一生的座右銘。

這個座右銘說的是學習繪畫分成兩大階段：第一階段用力地打進去，是充份吸收、理解目前繪畫領域已發展成熟的技法和想法；第二階段用力地打出來，是在第一階段奠定的基礎上發揮自己獨特的觀點、獨創的技巧，進行創作。

對於第二階段提出反對意見的人少，而對第一階段強烈反對的人多，反對的人中又可以分作兩類：一是在學習用力打進去的過程中，不夠堅持而失敗的人；二是對第一階段系統性的內容已經掌握精熟，內在有一種想突破的衝動、不甘被限制於此的人。

第二種人已完成了第一階段的學習，努力對抗大腦停留在舒適區的想法，不想只作為一個技法扎實的畫匠，想在堅實的基礎上，有新的突破，向真正的畫家之路邁進；第一種人卻從未打進去過，只想著打出來，這種情況下創作的作品，往往是不僅說服不了別人、連自己也無法說服。

作為初學者的任務，是對抗大腦的噪音、努力離開現在的舒適區、用力地打進去；而經過 2、3 年刻苦的學習，對系統內知識能熟悉掌握時，不要忘了再次對抗大腦的噪音、努力離開當時的舒適區、用力地打出來。

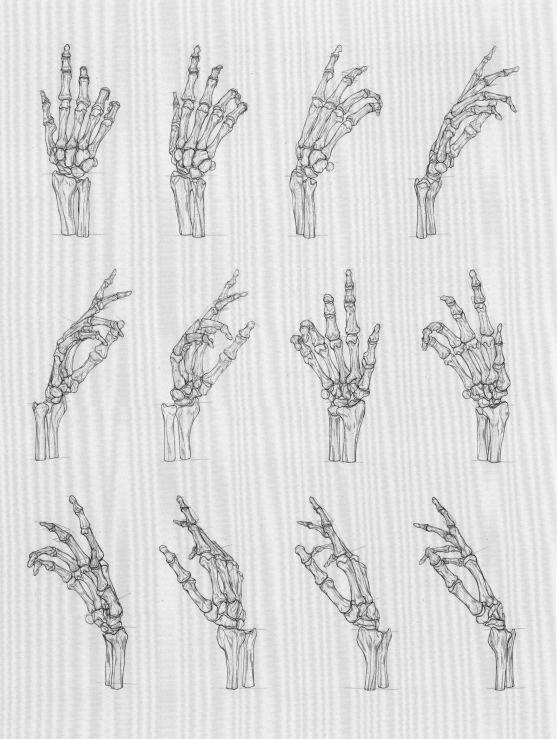

The human hand normally has five digits: four fingers plus one thumb; these are often reffered to collectively as five fingers, however, whereby the thumb is included one of the fingers

CHAPTER 10 下肢 ╳ 正面

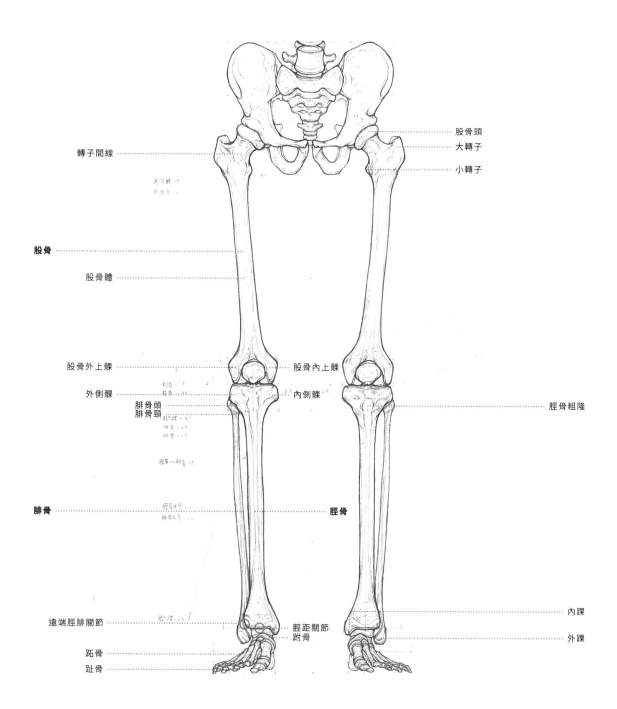

轉子間線

股骨頭
大轉子
小轉子

股骨

股骨體

股骨外上髁
外側髁
腓骨頭
腓骨頸

股骨內上髁
內側髁

脛骨粗隆

腓骨

脛骨

遠端脛腓關節

脛距關節
跗骨

內踝

外踝

距骨
趾骨

過往人類用四肢行走，逐漸進化成用其中兩肢行走、另外兩肢用於抓取工具、食物等，所以下肢的結構與上肢沒有太大的差異，僅僅是隨著使用時的用途不同，在比例上產生了些微的變化而已。

上肢的「肩胛骨」、「肱骨」、「橈尺骨」和「手掌」，對應用到下肢為「髖骨」、「股骨」、「脛腓骨」和「足掌」。髖骨在半身像的章節介紹過，所以下肢的章節著重於股骨、脛腓骨和足掌。

可以列印雲端的檔案，上面有一個骨盆，我們僅需將剩下的下肢骨畫上去。在開始描繪前，我們需要把 8 頭身的下半身 4 大格比例先定出來。由於骨盆的長度與頭長相同，因此可以先準備一張紙片，在紙片上標註出骨盆上緣到下緣的距離，並將這段長度均分為 10 小格，以此作為量測下肢骨結構的比例尺。

｜下肢正面部位介紹｜

△ 股骨

肱骨的結構「肱骨頭」、「大結節」、「小結節」、「肱骨體」、「肱骨外上髁」和「肱骨內上髁」，對應到股骨分別是「股骨頭」、「大轉子」、「小轉子」、「股骨體」、「股骨外上髁」和「股骨內上髁」。

股骨頭和大小轉子間較窄的部分是「股骨頸」；而大小轉子間隆起的部分，在身體前側稱為「轉子間線」、在身體背側稱為「轉子間嵴」；股骨體的背側則有一條名為「粗線」的凹陷構造。

這些名詞可以不用強記，先有個印象在腦海中，描繪的流程中我們還會介紹到，到時將會更明確知道每個結構的位置。

△ 脛骨與腓骨

脛骨在人體的內側、較為粗大，而腓骨在外側、較為細長。

脛骨上端外側的膨大部分稱為「外側髁」、內側膨大的部分稱為「內側髁」；在內外髁中間隆起的結構則稱為「脛骨粗隆」，是髕韌帶接附的位置，可以在體表觸及；脛骨下端向下有關節面與距骨連接形成「脛距關節」、向外亦有關節面與腓骨形成「遠端脛腓關節」、向內膨大的部份則稱為「內踝」。

腓骨上端膨大的部分稱為「腓骨頭」；收窄的部分稱為「腓骨頸」；中段細長的部分為「腓骨體」；下端膨大的部分為「外踝」。

△ 足掌

足掌的結構：「跗骨」（足腕骨）、「蹠骨」（距骨）、「近節趾骨」、「中節趾骨」和「遠節趾骨」；對應到手掌的結構為：「手腕骨」、「掌骨」、「近節指骨」、「中節指骨」和「遠節指骨」。

人類在演化成下肢行走、上肢抓取物體的過程，手指三節佔手掌總長的比例不斷提高；而足趾的主要功能則為調節身體重心，而不是抓取物體，因此其佔足掌總長的比例，則仍維持較小。

跗骨（足腕骨）共有 7 塊，分別為：「距骨」、「跟骨」、「足舟骨」、「內側楔骨」、「中間楔骨」、「外側楔骨」和「骰骨」。這些骨頭和蹠骨結合形成足掌弓形拱起的結構，稱為「足弓」，共有 3 個分別為：「內縱足弓」、「外縱足弓」和「橫弓」。

講義下載連結
檔案名稱｜下肢 X 正面.jpg

[股骨]

Step2
將圓規的腳針釘在髖臼的中點，半徑拉
長到 19.5 小格（即頭長的 1.95 倍），
畫一弧線作為股骨的下緣，此弧線便是
膝蓋活動的合理範圍。

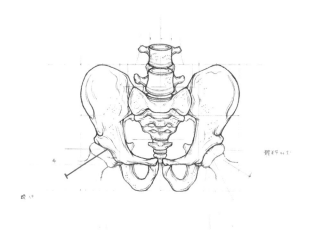

Step1
先畫出一條垂直線作為身體的中軸對稱
線；接著在 8 頭身身高的一半，恥骨聯
合的位置劃出一條水平線，再以小紙片
上標定的長度，從恥骨聯合向下切出人
體高度的第 5、6、7、8 大格。

Step3
從髖臼向外量測 4 小格，此處為股骨外
緣大轉子的位置。

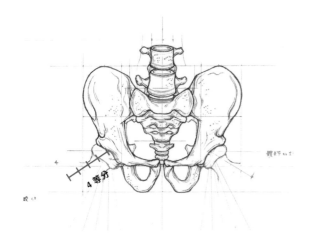

Step4
接著將參考線切為 4 等分，先畫出一部分塞入髖臼的股骨頭，以及稍微收細的股骨頸。

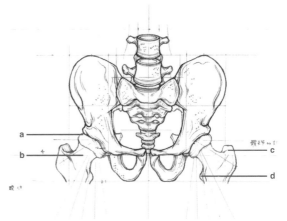

Step5
a 處為股骨頭、b 處為股骨頸，股骨頸最窄不小於 1.7 小格。再依序畫上 c 處的大轉子和 d 處的小轉子。

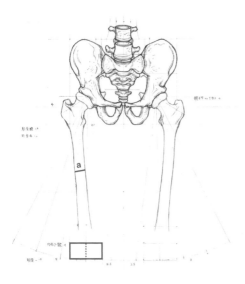

Step6
向下延伸畫出股骨體，a 處寬度 1.3 格。在股骨的最下緣畫一寬 4、高 2 格的方框作為參考線。

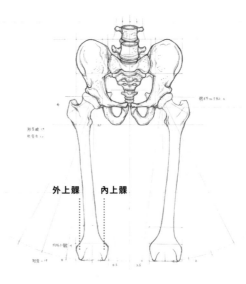

Step7
在方框中畫上股骨的內外上髁。內外髁中間留有一個關節面，與俗稱為膝蓋（膝關節蓋子）的髕骨相連。

[脛骨與腓骨]

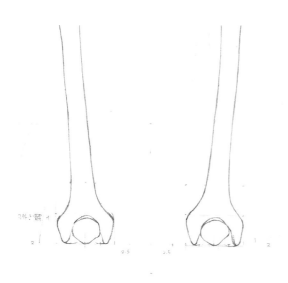

Step8
接著畫上髕骨，其外形有點像上端較鈍的六角形。

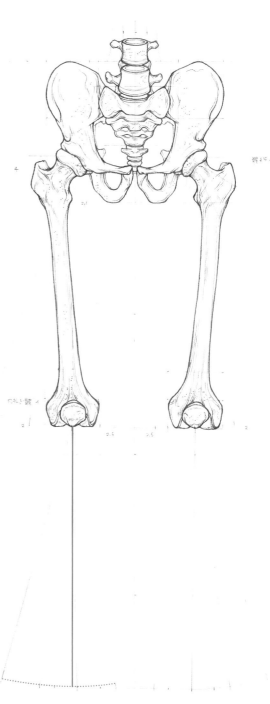

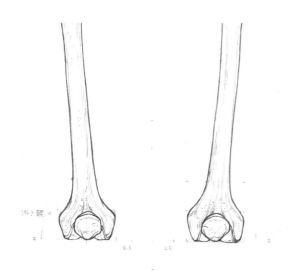

Step9
最後以輕線畫上裝飾細節，股骨和髕骨即告完成！

Step1
將圓規腳針釘在髕骨下緣，半徑拉長至18.5 小格的長度畫一弧線。弧線便是腳踝活動的合理範圍。

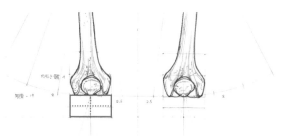

Step2
在小腿的上緣，以參考線畫一寬 4 格、
高 2 格的方框，可在 1/2 處畫一十字線，
方便觀察結構位置。

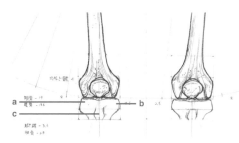

Step3
方框中依序畫上 a 脛骨外側髁、b 脛骨
內側髁，以及內外側髁間的脛骨粗隆。

> **BOX >>**
>
> 脛骨粗隆是髕韌帶的接附點，當我
> 們輕敲髕韌帶時小腿會微微彈起，
> 神經學上稱為「膝躍反射」。

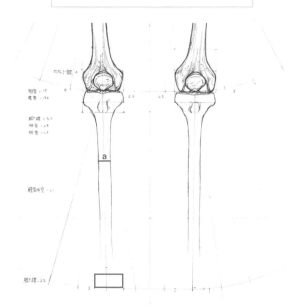

Step4
向下延伸畫出脛骨體，中段 a 處寬度 1.2
格。並在脛骨最下緣，用參考線畫一寬
2.8 格、高 1 格的方框。

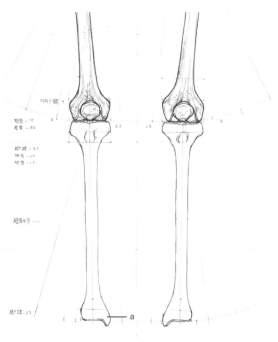

Step5
在方框中描繪出脛骨遠側，其中 a 處即
為內踝。

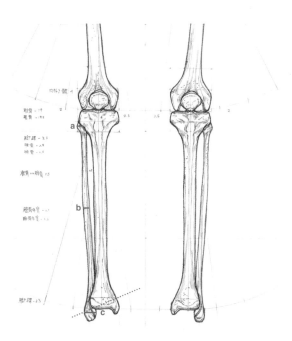

Step6
接著在脛骨的外側畫出較細的腓骨，a
處為腓骨頭 0.7 格、b 處腓骨體 0.7 格、
c 處外踝 1.2 格。描繪時須注意，內外踝
應形成一個外低內高的傾斜情況。

最後以輕線加入裝飾細節，脛骨和腓骨
即告完成！

[足掌專欄 _ 俯視]

Step1
開始描繪足掌之前,我們首先透過俯視圖和正視圖,來瞭解結構與比例。先畫一寬 3.5 格、長 10 格的方框。在 1/2 處畫一參考線 a,此為距骨(足掌骨)和跗骨(足腕骨)的交界線。

Step2
接著在要描繪跗骨的方框中,畫一十字參考線。

BOX >>

人類足掌的長度約莫等於頭長,可在空白處畫 3.5*10 等比例放大的方框練習。

BOX >>

人類的 7 塊足腕骨分別為:
距骨、跟骨、足舟骨、內側楔形骨、中間楔形骨、外側楔形骨、骰骨

Step3
首先描繪距骨滑車,其前緣和右緣與十字參考線切齊,後緣為十字參考線左下格的 1/2(b 處),左緣為十字參考線左下格的 1/5(a 處)。

Step4
由距骨滑車向前向右延伸,描繪出距骨其他部位。

Step5
描繪的第二塊跗骨（足腕骨）是「跟骨」。其前緣切齊距骨前緣、後緣形成足掌後緣，此處結構稱為「跟骨結節」，也是小腿三頭肌肌腱 —— 阿基里斯腱的接附點。

Step6
距骨前方接著足舟骨，其前緣於十字參考線左上格 1/2，即 a 處。

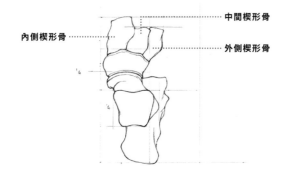

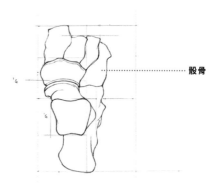

Step7
足舟骨前方接著三塊形狀相似的骨骼，由內向外分別是「內側楔形骨」、「中間楔形骨」和「外側楔形骨」。其中內側楔形骨切齊足掌 1/2 處，中間楔形骨和外側楔形骨則稍微短一些。

Step8
跗骨的最後一塊為「骰骨」。

BOX >>

古時侯的士兵會收集死去戰馬的這塊骨頭，製作成「骰子」，因此得名骰骨。

Step9
結構線確立後，再利用輕線加入裝飾的
細節。

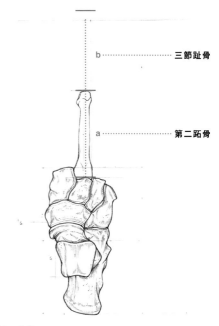

三節趾骨

第二跖骨

Step10
接著描繪跖骨。由中間楔形骨向前延伸
出第二跖骨、近節趾骨、中節趾骨和遠
節趾骨，即食趾。先將食趾的總長取一
3：2 的比例關係，a 處描繪「第二跖
骨」，b 處將描繪近節、中節與遠節等
「三節趾骨」。

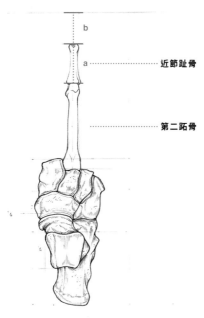

近節趾骨

第二跖骨

Step11
再切一次 3：2 的比例，a 處畫上近節
趾骨。

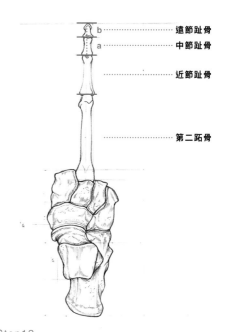

遠節趾骨

中節趾骨

近節趾骨

第二跖骨

Step12
再次取一次 3：2 的比例，a 處為中節
趾骨、b 處則是遠節趾骨。

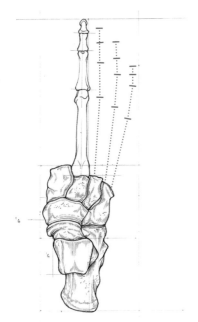

Step13
第二跖骨的結構確定後，依相對關係定
出其餘三趾的各節長度。

由於大姆趾的趾節數，與其他四趾不
同，故最後描繪。

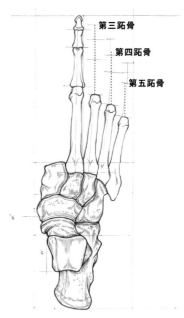

第三跖骨
第四跖骨
第五跖骨

Step14
依序畫出第三跖骨、第四跖骨和第五跖
骨的結構外形。

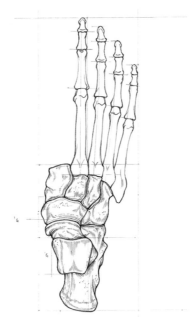

Step15
同樣再畫出三、四、五趾的三節趾骨結
構外形。

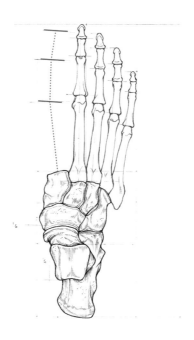

Step16
依照相對關係定出第一跖骨、近節趾骨和遠節
趾骨的長度。

足掌依不同的腳趾比例關
係又可以分為埃及腳、羅
馬腳、希臘腳三種類型。

埃及腳的特徵是姆指比食
趾長，羅馬腳是大姆指與
食趾等長，而希臘腳的特
色是姆趾稍短於食趾。

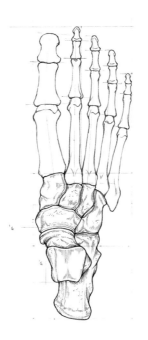

Step17
畫上結構線。

趾骨

蹠骨

跗骨

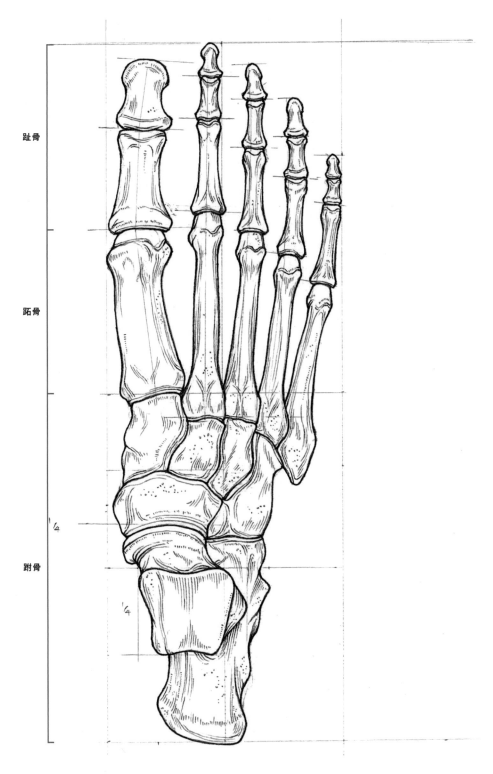

Step18
最後以輕線加入裝飾細節，足掌的俯視圖即告完成！

[足掌專欄 _ 正視]

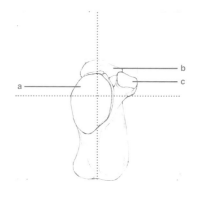

Step1
再從正面複習一下剛剛描繪到的足掌結構。先在紙張空白處畫一寬 3.5 格、高 3.5 格的方框（可以等比例放大練習），並在方框中畫一十字參考線。

Step2
描繪出跟骨的結構外形，a 處是與骰骨連接的關節面、b 和 c 皆為與距骨連接的關節面。

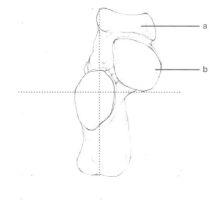

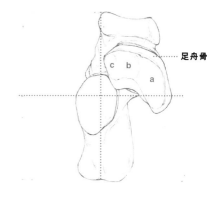

Step3
接著畫上「距骨」，a 處是距骨滑車，與小腿連接，b 處是跟足舟骨連接的關節面。

Step4
畫上「足舟骨」，a、b、c 分別為與內側、中間、外側楔形骨連接的關節面。

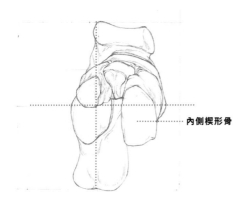

內側楔形骨

Step5
依序畫上三塊楔形骨，其中「內側楔形
骨」的體積較大。

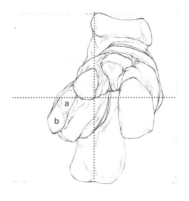

Step6
描繪出「骰骨」，a、b處分別是與第四、
第五跖骨相連接的關節面。

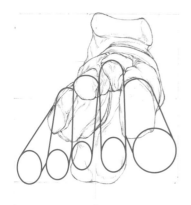

Step7
第一到第五跖骨關節面確立後，分別畫
出圓筒形的參考線，以標記每根跖骨的
位置。

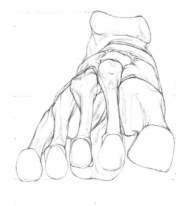

Step8
依照參考線，描繪各跖骨的結構外形。

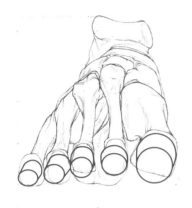

Step9
再以圓筒形畫出近節趾骨的參考線、標定位置。

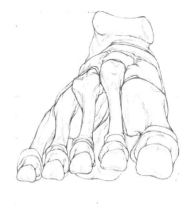

Step10
描繪上各近節趾骨的結構線和表面細節。

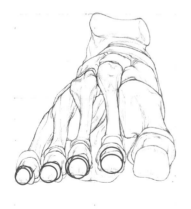

Step11
再以圓筒形畫出中節趾骨的參考線、標定位置。

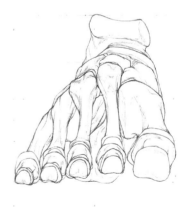

Step12
依據參考線，描繪出各中節趾骨的結構線和裝飾細節。

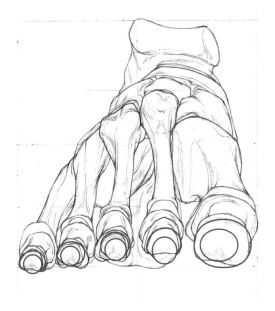

Step13
再來，加入圓筒形的參考線，畫出各遠節趾骨的造形與標定位置。

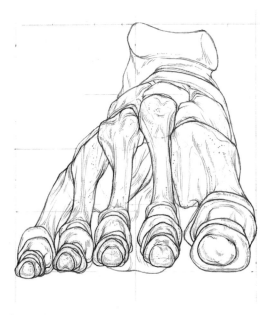

Step14
描繪上各遠節趾骨的結構線和裝飾細節，正視圖的足掌即告完成！

[足掌]

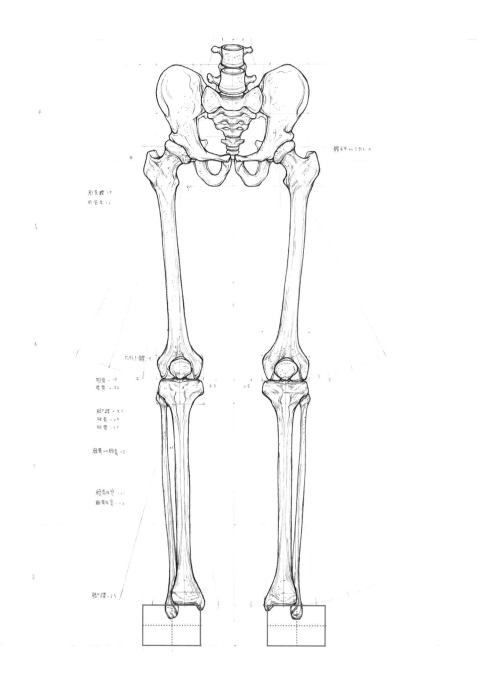

Step1

在脛腓骨下方畫一寬 5、高 3.5 的方框，用來描繪足掌，並在方框中切一十字參考線。隨著足掌擺的角度不同，方框的寬也會有所變化；最短是全正面的 3.5 格、最長是全側面的 10 格。

Step2
這次我們先試著從靠近我們的跗骨和趾
骨進行描繪。首先,定出第一至第五跗
骨的參考線。

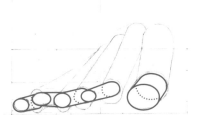

Step3
再標出描繪近節趾骨的位置。

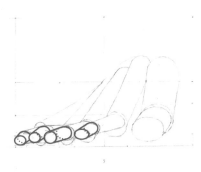

Step4
接著加入中節趾骨參考線。

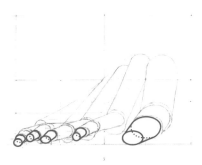

Step5
最後,定出遠節趾骨參考線。

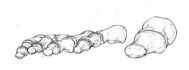

Step6
各趾各節比例確立後，可從近而遠，由
近節趾骨開始加入結構外形和細節。

Step7
接著加入中節趾骨及遠節趾骨的結構外
形和細節。

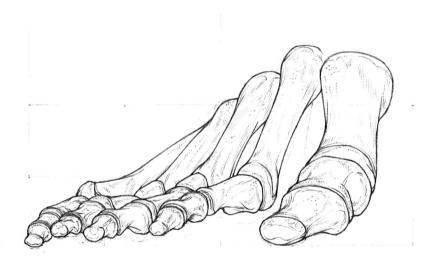

Step8
最後畫上跗骨的結構外形和細節。

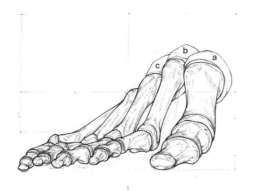

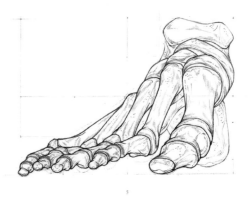

Step9
在第一、第二、第三跖骨後方,加入相連的 a 內側、b 中間、c 外側楔形骨。

Step10
與第四、第五跖骨相連的骰骨 b,這個角度僅會看到局部。內側、中間、外側楔形骨後方的是足舟骨 a。

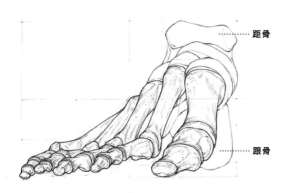

Step11
再從足舟骨往後延伸出「距骨」,距骨的下方是跗骨中體積最大的「跟骨」。

Step12
加入裝飾細節,足掌即告完成!

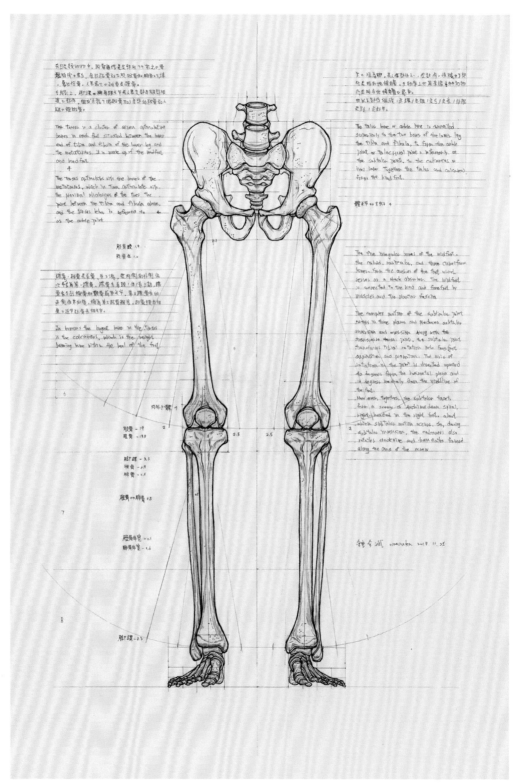

FINAL

曾經有學生問我：「素描能算是藝術嗎？」
我反問：「所謂的『藝術』又是什麼呢？」

藝術似乎和先前提到的「美」一樣，是個極為玄妙的概念。但只要我們回溯到「藝術」這個詞最早被使用的情況，從它最初的意義著手，許多看似很抽象的概念就能迎刃而解。

Art 這個單字最先使用於古希臘古典時期，當人們看到一個前所未見、驚為天人的東西時，會發出「啊啊啊啊啊……」的聲音，有人用希臘字母將這個發聲拼了出來，演變至今，就成了「Arts（藝術）」。所以藝術最原始的定義，便是能拓展某個人的視野、使其為之驚訝的人事物。

還記得，小時侯我有一次在台南吃流水席的婚宴，當被雕成蓮花的西瓜、和被雕成兔子的柳丁端上桌面時，同桌有位外國人，忍不住驚呼：「哇！藝術啊！」

因為在西方的生活經驗中，看到水果雕花的機會不多，小小的水果盤，從此拓展了他的視野。但對吃慣流水席的我們來說，這樣的雕花時常看到，便覺得和藝術扯不上關係。

再舉個例子，第一次和朋友到高級的西餐廳用餐時，桌邊服務的廚師以俐落的刀法將烤鴨切片並放入我們的盤中，席間穿插著拉小提琴的樂師演奏，晚餐似乎變成了一場藝術響宴。對我來說，這樣的體驗也拓展了我的審美感受，但對時常進出西餐廳的西方人來說，便覺得稀鬆平常，理所當然。

所以藝術的認知，會因一個人生命經驗的豐富程度而有所改變。每天浸淫在各式藝術品中的藝術評論家，因為感官每分每秒都被世界最新穎的創作衝擊著，每當能使他發出「啊啊啊啊……」驚嘆聲而被定義為藝術品的作品出現時，這些作品往往對大眾來說出奇得過於難以下嚥，形成了所謂的「雅文化」和「俗文化」。

在藝術史的長河中，當兩種文化對於藝術的見解分歧達到臨界時，便會催生一種能夠雅俗共賞的「『新的』藝術風潮」，譬如：普普藝術（Pop Arts）在 1960 年代的出現。

瞭解了藝術的定義，在描繪手上這張下肢骨正面圖時，我們就將畫面的各種對比營造到前所未有的極致，目標讓來訪的好友們看到後會發出「啊啊啊啊啊……」的聲音吧！

CHAPTER 11 下肢 ╳ 側面

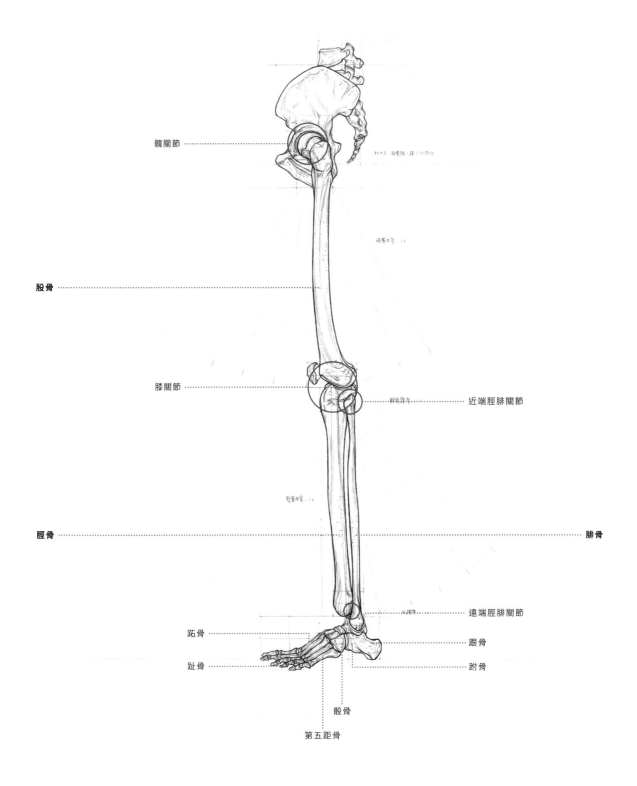

髖關節

股骨

膝關節 ⋯⋯⋯⋯⋯ 近端脛腓關節

脛骨 腓骨

⋯⋯⋯ 遠端脛腓關節

距骨 跟骨

趾骨 骰骨

骰骨

第五距骨

如果我們的手上有一個長方形的盒子，當我們把它放在和眼睛等高的位置時，就看不見它的頂面和底面；但若將盒子放在地上，則可以看到它的頂面。

在畫下半身時，我們將視線的高度，定在骨盆上緣的位置，所以足掌就如同放在地面上的盒子，我們看見的，大部分是足背（盒子的頂面）；若我們是以螞蟻的視角來作畫（想像有個大盒子放在螞蟻眼前），描繪時便看不見足背和足底。

透視法和藝用解剖學是文藝復興時期，優秀的畫家們為了在平面的畫布上建立立體空間並畫上人物而建立起來的兩大繪畫知識體系。本書內容聚焦於藝用解剖學，未來若有機會學習透視法，可將從本書習得的人體比例轉化為對應的幾何圖形，並置入透視空間中。

| 下肢側面部位介紹 |

△ 股骨

股骨頭與髖臼連接形成的髖關節，是人體體積最大的關節。在股骨頭上顏色較淺，呈白色狀的是覆蓋於其上的透明軟骨（下次吃手扒雞，將雞腿從它身體上拽下來時，可以觀察一下）。軟骨的存在，可以避免股骨和髖骨的直接接觸，除了提供緩衝、減震外，亦提供了潤滑功能、降低磨擦力，提昇了關節活動時的靈活性；但因為軟骨中不具有血管提供血養，當其受損時不易復原，這是造成許多老年人髖關節疼痛的原因之一。

股骨下端與脛骨、髕骨連接形成的膝關節，是人體最為複雜的關節。在股骨和脛骨間，有內外側兩個半月形軟骨，稱為「半月板」，亦提供了緩衝和減震的功能，但也因此成為了膝關節中最容易受傷的結構。

像蓋子一般蓋在膝關節上的髕骨，向上透過肌四頭肌肌腱與股骨相接、向下則透過髕韌帶與脛骨相連，形成了運動中肌力作用的支點。

△ 脛骨與腓骨

脛骨與腓骨依靠「近端脛腓關節」、「遠端脛腓關節」和「骨間膜」相連。

近端脛腓關節雖鄰近膝蓋，但並非膝關節的組成結構，為一獨立關節，由脛骨外側髁上的「腓骨關節面」和腓骨頭上的「脛骨關節面」相接形成，在體表很容易觸及；遠端脛腓關節則為踝關節的組成結構之一，外踝的關節面除了與脛骨連接外，也同時與距骨滑車連接形成關節，而此關節因為連接了距骨和小腿，所以也稱為「距小腿關節」。

小腿的肌肉可以分為三個肌群：前群、後群和外側群，除了外側群是依附在腓骨上外，前群和後群依附在脛腓骨骨間膜的前側和背側，這些肌肉的收縮與放鬆，能使足掌進行伸和曲的動作，可以說是人體能否正常行走的關鍵。所以小腿骨間膜不僅僅是提供脛腓骨的穩定，也對人體的運動產生積極的貢獻。

△ 足掌

經過上一章節的描繪過程，相信各位讀者對複雜的足掌結構建立了一些概念。我們再進一步深入認識「內縱足弓」、「外縱足弓」和「橫弓」。

內縱足弓位於足掌內側，由「跟骨」、「距骨」、「足舟骨」、三塊「楔骨」和「第一第二第三跖骨」組成，這個弓形過於塌陷時，緊貼地面的足掌會吸收到人體作用於地面的反作用力而感受到疼痛，即我們常聽到的「扁平足」，而行走是多個關節複合連動的運動，當疼痛產生時，人體會自然調整動作，便又進一步造成脛骨內旋、骨盆前傾和腰弓前凸等症狀。

外縱足弓則由「跟骨」、「骰骨」和「第四第五跖骨」組成，最高點位於骰骨；橫弓由「骰骨」和三塊「楔骨」組成，最高點位於中間楔骨。

三個足弓組合成靈巧、具有彈性的足掌。骨骼間的韌帶提高了足掌的穩定度，但若過度的拉扯使得韌帶受損，可能造成足弓沉陷，即「後天性扁平足」。

講義下載連結
檔案名稱 | 下肢 X 側面 .jpg

[股骨]

5

6

7

8

Step2
將圓規腳針釘在髖臼中點，半徑拉長到
19.5 小格的長度，畫一弧線，此弧線是
膝蓋活動的合理範圍。

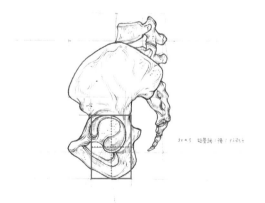

Step1
以骨盆的長度，同時也是頭長的長度切
成 10 小格，標注在一張小紙片上，再從
恥骨聯合開始，往下切出全身身高的第
5、6、7、8 大格。

Step3
以髖臼上緣和左緣為界，畫一寬 3 格、
高 4.5 格的方框，並標注十字線以方便
觀察結構的位置。

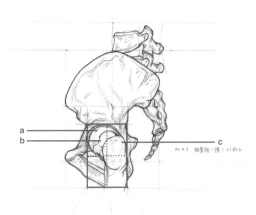

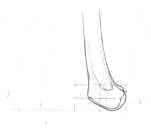

Step6
將正側面的股骨外上髁畫入方框之中。

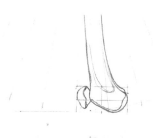

Step7
再將正側面的臏骨畫入方框之中。

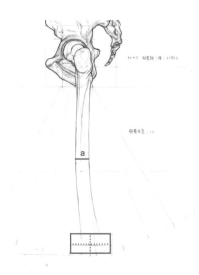

Step4
在方框中依序畫出 a 股骨頭、b 股骨頸，以及 c 大轉子等結構。

Step5
在股骨體寬度 a 處，量測 1.2 格，並於膝蓋出現的弧線上畫一寬 4 格、高 2 格的方框。

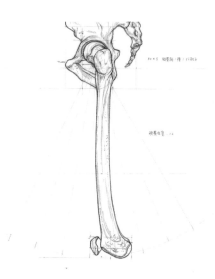

Step8
以輕線描繪裝飾線。正側面的股骨即告完成！

[脛骨與腓骨]

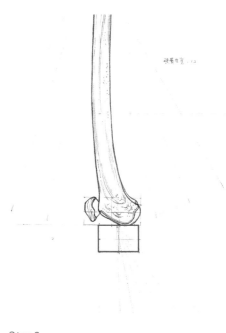

Step2
在小腿上緣用參考線畫出一寬 3 格、高 2 格的方框。注意方框的前後緣應與股骨的前後緣切齊。

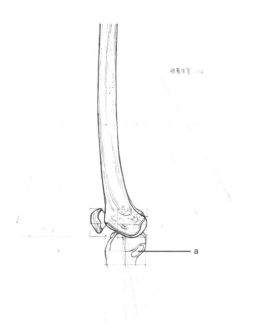

Step1
以股骨下緣為圓心、半徑 18.5 格，畫一弧線，弧線為腳踝活動的合理範圍。

Step3
在方框內畫上脛骨外側髁和脛骨粗隆的結構。其中的 a 處為與腓骨相連接的關節面。

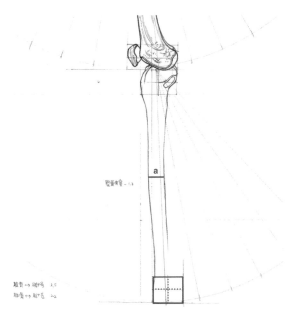

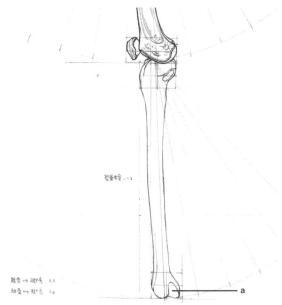

Step4
接著再向下延伸,畫出正側面的脛骨體,
a 處寬度為 1.4 格。並在脛骨下緣畫一寬
2.5 格、高 2 格的方框,切出十字參考線。

Step5
在方框內畫出脛骨外側的結構,a 處亦為
和腓骨相連接的關節面。

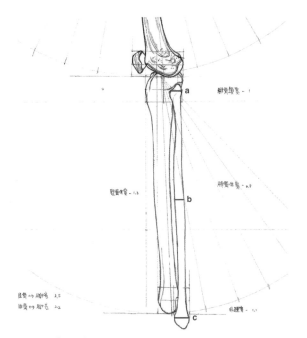

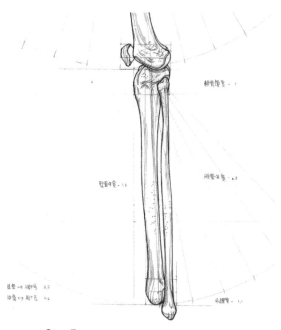

Step6
畫上腓骨的外形,腓骨頭 a 為 1 格、腓
骨體 b 為 0.8 格、外踝 c 為 1.2 格。

Step7
最後加入裝飾線的細節,正側面的脛骨
和腓骨即告完成!

[足掌]

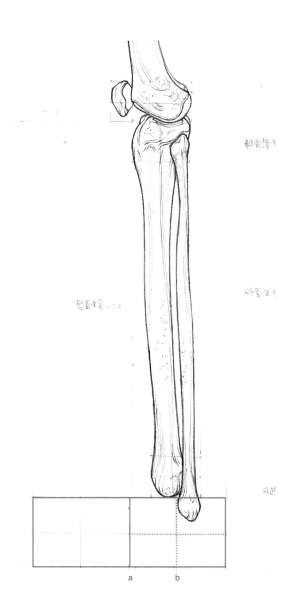

Step2

建議先在空白紙上等比例放大練習 2、3 次，熟悉側面足掌的結構比例後，再畫入作品中。首先描繪的是「距骨滑車」，從側面看會被腓骨遮擋覆蓋。

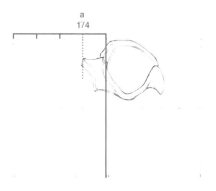

Step1

畫一寬 10 格、高 3.5 格的方框，用來描繪側面的足掌。1/2 處畫一參考線 a，此為跗骨與距骨的交界線，接著在跗骨的部位畫一十字參考線，b 處則是距骨滑車的前緣，會對到脛骨最下的突點。

Step3

向前後延伸距骨其餘部位，前緣為十字參考線左上格 1/4，即 a 處。

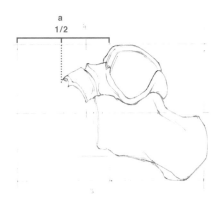

Step4
距骨再向前延伸出足舟骨至十字參考線
左上格 1/2，即 a 處。但描繪側面角度
時，大部分的足舟骨，會被待會要畫的
楔形骨與骰骨遮擋，故此處僅畫出未被
擋到的部分。

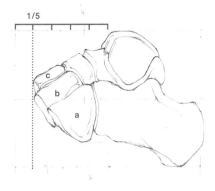

Step5
先畫出最靠近觀者的骰骨 a，再畫出較
短小的外側楔形骨 b 和中間楔形骨 c。

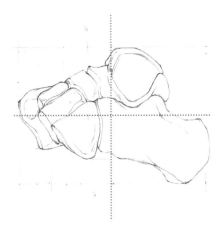

Step6
最後畫上內側楔形骨，將其前緣切齊足
掌的 1 / 2。

Step7
以輕線畫上表面細節。

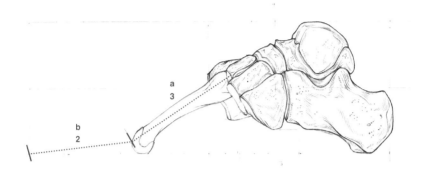

Step8
足掌骨和趾節部分，先畫出最長的食趾，其餘四
趾便能依其相對關係定出長度。以 3：2 的比例，
取出 a、b 線段，a 段為第二跖骨。

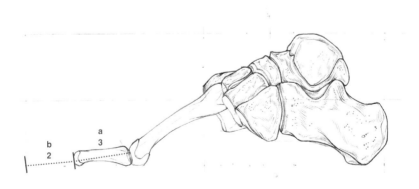

Step9
再分一次 3：2 的比例，a 段為近節趾骨。

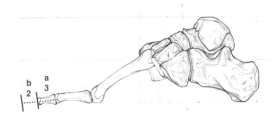

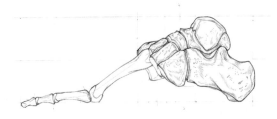

Step10
餘下距離再取一次 3：2 的比例，a 段
處為中節趾骨、b 段為遠節趾骨。

Step11
依序畫上食趾各節的結構線。

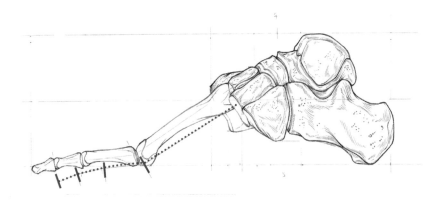

Step12
接著以參考線定出中趾各節長度。

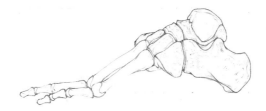

Step13
畫上中趾各節結構線。

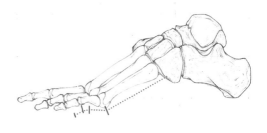

Step14
以參考線定出無名趾各節長度。

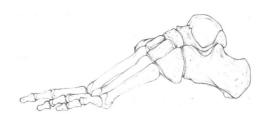

Step15
畫上無名趾各節結構線。

Step16
同樣以參考線定出小姆趾各節長度。

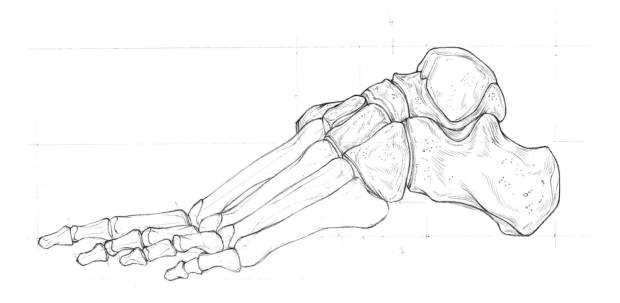

Step17
畫上小姆趾各節結構線。

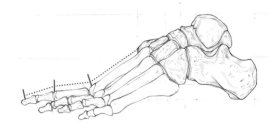

Step18
最後則是大姆趾的比例。

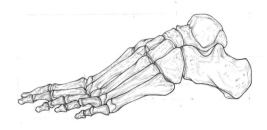

Step19
畫出大姆趾和其他四趾的裝飾細節，側
面的足掌即告完成！

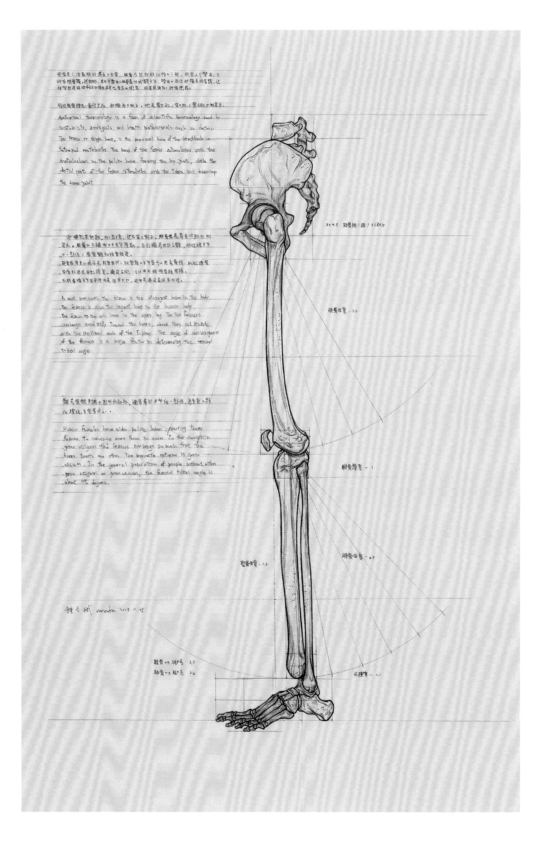

明此處質項是一套科學的，被描著大夫、動物學家、獸醫學專家使用。股骨成是大腿骨，是人體四肢中最長的骨頭。股骨上端與骨盆形成臀部關節，而股骨下端與脛骨和膝蓋骨。

Anatomical Terminology is a form of scientific terminology used by anatomists, zoologists, and health professionals such as doctors. The femur or thigh bone, is the proximal bone of the hindlimb in tetrapod vertebrates. The head of the femur articulates with the acetabulum in the pelvic bone forming the hip joint, while the distal part of the femur articulates with the tibia and kneecap the knee joint.

少 頭肌是斜的肌肉，於下肢上，使它往往生，股骨是人體最長的肌肉的所屬位。股骨的下端向外扭曲延轉，分別形成與脛外側。股的股骨移轉。股骨是見之肌肉最肌肉移轉，股肌加大了膝蓋角。角度之的，確定定性。代代為角脛股趨趨趨趨，脛股角隨著平脛骨肌角改著重角時代，這角度通過高點其角轉。

As most measures the femur is the strongest bone in the body. The femur is also the largest bone in the human body. The femur is the only bone in the upper leg The two femurs converge medially toward the knees, where they articulate with the proximal ends of the tibiae. The angle of convergence of the femora is a major factor in determining the femoral tibial angle.

髖骨角脛股角脛的 圓形白色的，通常有脛女性角-之時，這重脛的變化標準，及愈愈術之。

Human females have wider pelvic bones, causing their femora to converge more than in males. In the condition genu valgum the femur converges so much that the knees touch one other. The opposite extreme is genu varum. In the general population of people without either genu valgum or genu varum, the femoral tibial angle is about 175 degrees.

程 之軒 maruku 2018.11.25

FINAL

相信讀者中，除了藝術設計學院的學生外，也有喜歡畫圖的醫學生。筆者剛從設計學院轉任到醫學院時，有位大一新生在第一堂課就用迷惘的神情看著我問說：「老師，我就是不懂畫畫，我才來唸醫學院的，怎麼到醫學院了還有畫畫課啊？」

筆者任教的醫學院之所以要開設這門課程，其實跟記憶有關。德國一位研究記憶的學者艾賓浩斯認為：「單向的輸入資訊到大腦，僅會產生短期記憶；若要產生長期記憶，必須同時有輸入和輸出的過程，形成迴路。」所謂單向輸入，即看一本書、聽一門課程，這種方式輸入的知識，絕大部分會在不久的將來被遺忘；而輸入和輸出指的是，醫學生在解剖課上學習了人體的知識後，來到我的課程，將這些知識在腦中進行統整，並輸出於畫紙上，以此來強化形成長期記憶。

試著回想你曾經學習過的知識，是否是那些看完書、將書中內容爬梳整理後、用自己的語言口頭講述過或用自己的文詞撰寫成論文的，才真正的成為你腦海中的學問。

回到繪畫的領域，該怎麼透過對大腦運作方式的理解，來增加我們學習藝用解剖的效率呢？人類的大腦有上億個神經元，資訊的輸入和輸出都可以促使神經元生長出突觸連結鄰近其他的神經元；但當這個知識長期處於未使用的情況，相對應的突觸也會萎縮消失，造成記憶的缺失。

短時期針對同一領域知識的大量輸入和輸出，能促使鄰近較大面積的神經元產生連接，這個過程形成了「對一個事物的概念」，建立了這種概念（連接）後，記憶就能固化，不容易學什麼、忘什麼。

所以我非常推薦讀者，當你一邊臨摹範例的同時，可以根據描繪的章節內容，去尋找標本、閱讀與骨骼相關的文章，將這些知識統整後，用手機錄製一段邊畫邊介紹該結構的影片。在每一個章節結束後，爬梳自己的思緒，絕對可以讓你像吃了記憶土司一樣，將書中的內容牢牢地印入腦中。

CHAPTER 12 下肢 ╳ 背面

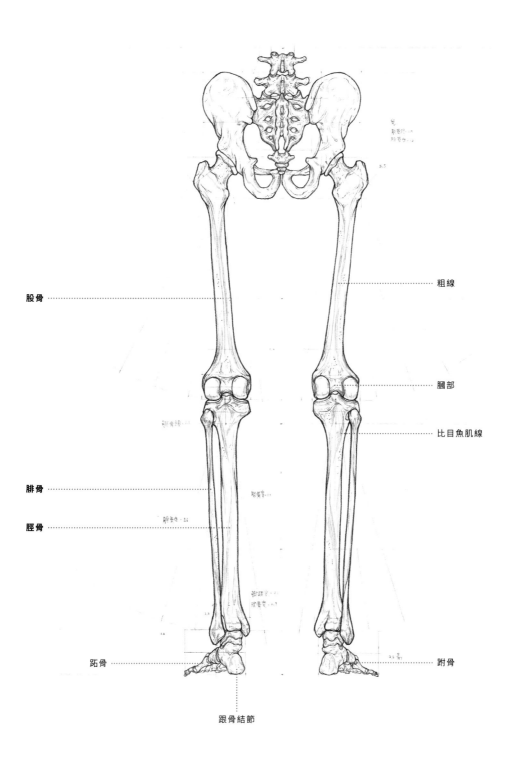

股骨

腓骨

脛骨

跗骨

粗線

膕部

比目魚肌線

跗骨

跟骨結節

8 頭身是理想化的人體比例，實際人類的頭身比介於 6.7 - 7.2 之間，亞洲人的頭普遍大一些，接近 6.7，非洲人的平均頭身較好、接近 7.2。。

穿上高跟鞋後，修飾過的比例都能更加符合視覺上的美感，而這樣修飾過的美感又反過頭來影響了我們對人體結構的描繪習慣。

在現代，我們的眼睛更樂於看到一對修長的小腿。熟悉本書介紹的比例後，可以試著在描繪人物體表時，將大小腿的長度設定爲等長（皆爲 19 格）。看看在這樣比例下的人物，是否更像 IG 上濾鏡修圖後的網美？

| 下肢背面部位介紹 |

△ 股骨

股骨是全身最長的骨頭，脛腓骨則排名第二。股骨下端的關節面從身體背側延伸至前側，背側關節面稱爲「膕面」，其和粗線兩側圍成的區域則稱爲「膕部」（即膝蓋的背側）。而所謂的「膕旁肌」並非一束肌肉的名稱，而是幾束生長在膕部周遭肌肉的合稱；膝關節前側稱爲「髕面」，覆蓋著人體最大的種子骨 ——「髕骨」。

解剖學中將被結蹄組織（肌腱和韌帶）完全包覆的骨頭稱爲種子骨，而人體除了髕骨之外的種子骨，並非每個人都具備，一般出現在受壓較大的關節中，如：第一掌指關節、第一跖趾關節等。種子骨的作用，可以提高運動中肌力的傳遞，並降低關節的損耗。

△ 脛骨與腓骨

脛骨背側近端脛腓關節的內側，有一隆起的結構，解剖上稱爲「比目魚肌線」，是一束形狀近似比目魚的肌肉接附點。這束肌肉和「內側頭腓腸肌」、「外側頭腓腸肌」合稱爲「小腿三頭肌」，即所謂的小腿肚。特別是位於淺層的內外側頭腓腸肌，是許多女孩在意的「蘿蔔腿」的元兇。不少人會透過在這兩束肌肉上注射肉毒桿菌，阻卻神經傳導，使肌肉逐漸萎縮，來達到「拔蘿蔔」瘦小腿的功效。

有次上課，同學提問：「老師，小腿離腹部很遠，爲什麼這兩束肌肉的名稱有『腸』這個字。」腓腸肌最開始時，是按日文的翻譯稱爲「腓腹肌」；此名稱的由來，是指從腓側觀看時，這束肌肉的位置

如同比目魚的腹部。而腹部中有腸子，中文名稱爲了與日本漢字區隔，便形成了「腓腸肌」的稱呼。

除了小腿三頭肌的命名外，小腿的肌肉命名大多依其靠近腓側或脛側決定，如同下手臂的肌肉分爲橈側和尺側。

△ 足掌

小腿三頭肌共用的肌腱連接至「跟骨結節」，是我們摸自己的後腳跟時會觸及的部位。這束肌腱因連接至跟骨，而被稱爲「跟腱」，若依原文 Achilles 音譯直翻，便是「阿基里斯腱」，取自希臘神話人物之名。

相傳阿基里斯的母親將他浸入冥河之水而獲得刀槍不入的身體，但在特洛伊戰爭中卻被弓箭射中唯一沒有浸到冥河水的跟腱而身亡，於是文藝復興時期的解剖學家便把後腳跟的這束肌腱命名爲「阿基里斯腱」。在武俠古裝劇中常聽見的「挑斷腳筋」，指的也是這束肌腱。

足掌的主要功能之一是承載全身的重量，所以緊實密合的跗骨占了整個足掌的一半，提供身體穩定的支撐；跗骨中最大的一塊骨頭是跟骨，其又占了整個跗骨的一半，可以想像跟骨與附著其上的肌腱對人體的重要性。

講義下載連結
檔案名稱 | 下肢 X 背面 .jpg

｜下肢背面繪製步驟｜

［股骨］

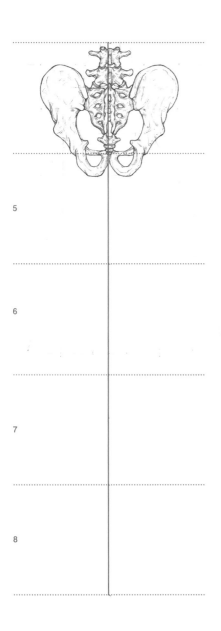

5

6

7

8

Step1
同樣在空白紙片上，以骨盆高度為總長，
切分 10 小格製作成比例尺，並由恥骨聯
合往下，定出下半身 5、6、7、8 等大格。

Step2
圓規腳針釘在髖臼中點，半徑拉長為
19.5 格畫一弧線，弧線是膝蓋活動的合
理範圍。

Step3
從髖臼向外下側處，畫出一條傾斜的參
考線，長度為 4 小格，此為股骨大轉子
的外緣。

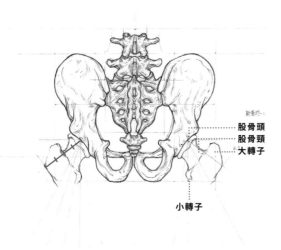

股骨頭
股骨頸
大轉子

小轉子

Step4
接著將參考線均分為等份，並依序將股骨頭、股骨頸、大轉子和小轉子畫入參考線的範圍之中。

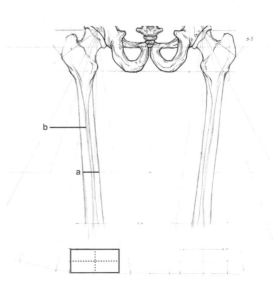

Step5
接著向下延伸出股骨體，a 處寬度量測量為 1.3 格，並在股骨的下緣畫一寬 4 格、高 2 格的方框。b 處為股骨背側的結構「粗線」。

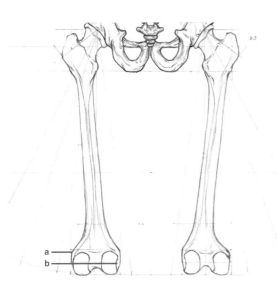

Step6
在方框內依序畫上 a 處的股骨外上髁與 b 處的股骨內上髁。

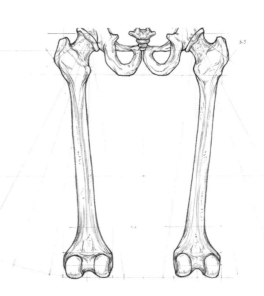

Step7
再用輕線畫上裝飾細節，背側的股骨即告完成！

[脛骨與腓骨]

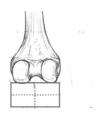

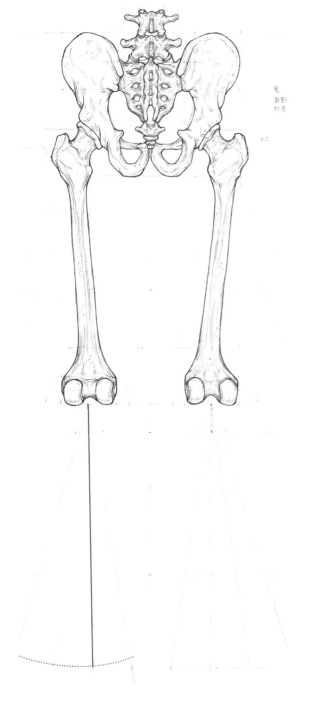

Step2
小腿上緣畫一寬 4 格、高 2 格的方框，並切出十字參考線，方便觀察各結構出現的位置。

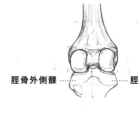
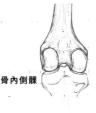

脛骨外側髁 ┈┈┈┈┈┈ ┈┈┈┈┈┈ 脛骨內側髁

Step1
圓規腳針釘在膝蓋下緣，半徑設定為 18.5 格畫一弧線，是腳踝活動的合理範圍。

Step3
依序在方框內畫出脛骨外側髁和脛骨內側髁，和股骨的內外髁相對應，而髁與髁間的「半月板」屬於軟骨，在圖示中沒有畫出。

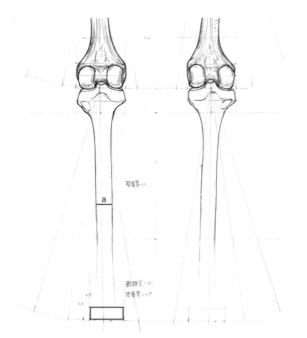

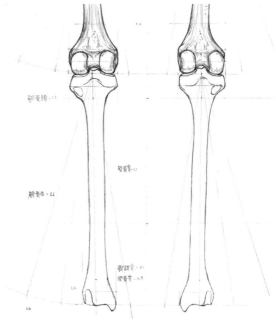

Step4

向下延伸出脛骨體，a 處寬度量測為 1.2 格，並在小腿下緣畫一寬 2.8 格、高 1 格的方框。

Step5

方框中畫入將與腓骨相連的關節面以及內踝。

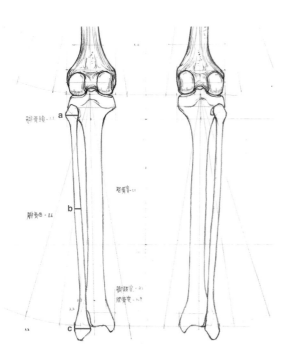

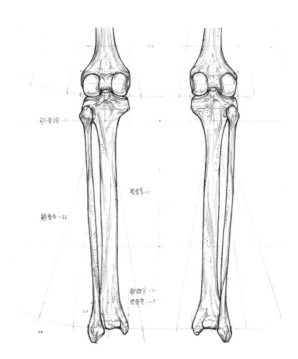

Step6

畫上在小腿外側，較為細長的腓骨。a 處腓骨頭寬 1.1 格、b 處腓骨體 0.7 格、c 處外踝 1.2 格，留心人體內踝高、外踝低的結構特徵。

Step7

以輕線畫上裝飾線，背側的脛骨與腓骨即告完成！

[足掌]

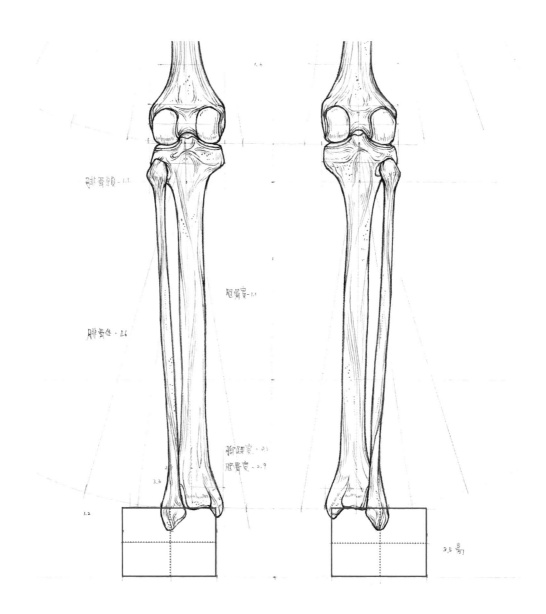

Step1
在脛腓骨下方畫一寬 5 格、高 3.5 格的方框,用來描
繪背側足掌,並在方框中切一十字參考線。

Step2
建議先在空白紙上等比例放大練習，熟悉後再畫入小方框中的位置。此處，首先在十字參考線右上格，描繪出距骨。

Step3
接著是巨大的跟骨。

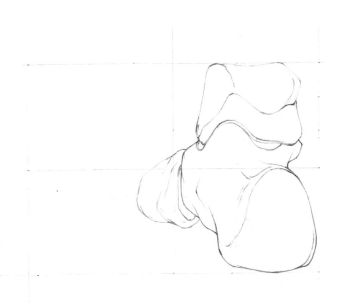

Step4
跟骨向前延伸是骰骨，楔形骨和足舟骨從這個角度觀察時被遮擋看不到。

Step5
將完全沒有被遮擋到的小姆趾各節比
例，以參考線定出。

Step6
畫出小拇趾各節結構外形。

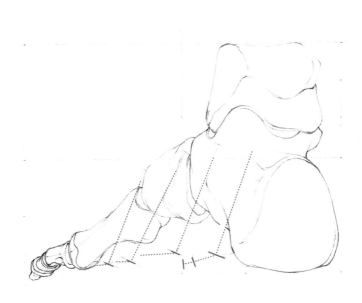

Step7
其餘四趾的各節長度依序用參考線定出，被遮擋住的
趾節可以不用量測。

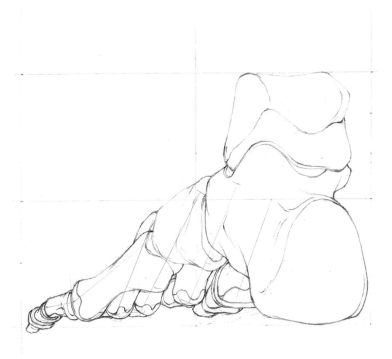

Step8
畫出各節結構外形。

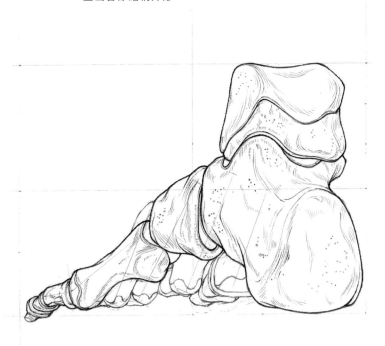

Step9
以輕線描繪裝飾細節，背側的足掌即告完成！

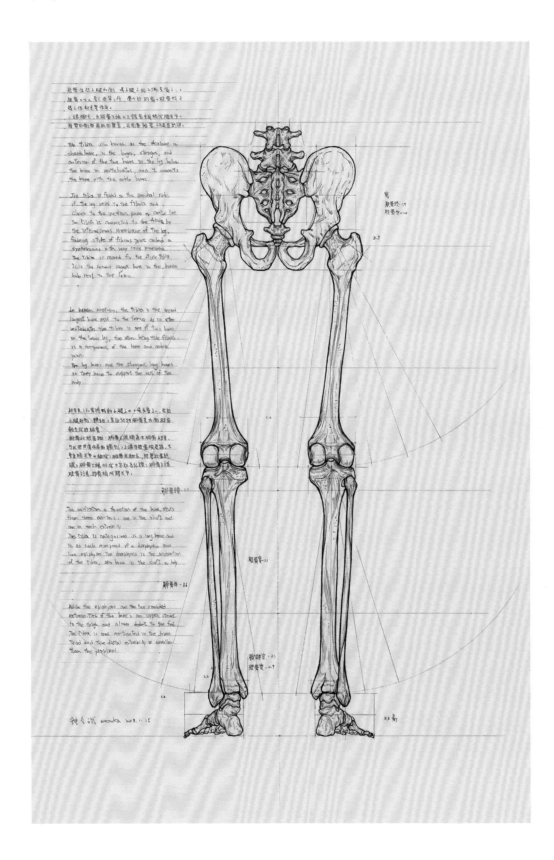

FINAL

最後一個示範單元的結束，我想來談談速寫。

速寫的線條較素描單純許多，乃至於不少初學者選擇從速寫開始練習；學院中的素描課，也不乏許多教學，課程從一開始便是聘請模特兒到課堂上，讓同學進行速寫的寫生。前者是學生踏入了一個認知的誤區，後者更多可能是任課教師被學校的 KPI 考核壓得喘不過氣，無奈只得用模特兒寫生帶過考核表上相對不重要的教學項目。

18~19 世紀，當西方寫實風格人物畫發展到前所未有的高度時，幾所重要的美術學院在進行模特兒速寫前，學生必須先修習過藝用解剖學課、學習標準人體結構，並運用課堂上教授的描繪步驟大量的臨摹範本。這些反覆、長時間的分析和作畫過程，能讓人體形態和作畫規律性的知識，成為條件反射應用於描繪上。當這些知識內化成直覺反應時，所進行的模特兒寫生、速寫才具有實質的意義。

速寫其實是一個總複習的概念，好比經歷過高中三年，每學期針對一個範圍內知識深入的研讀之後，到了高中三年級下學期、指考前的三個月，進行一場快速、去蕪存菁的總複習，把最重要的知識加固，在腦海中形成完整概念的過程。

速寫的時間通常一張圖 15 分鐘，過程中僅能把最關鍵、能表現出結構轉折、體塊量感的線條表現出來。在沒有前面刻苦臨摹練習積累下來的知識作為基礎，往往簡省了不該少的線條、增添了不該多的陰影，造成人體的變形與體積感的喪失。

所以，我們針對某一特定的繪畫主題進行訓練時，先深入刻畫，再簡以概括。

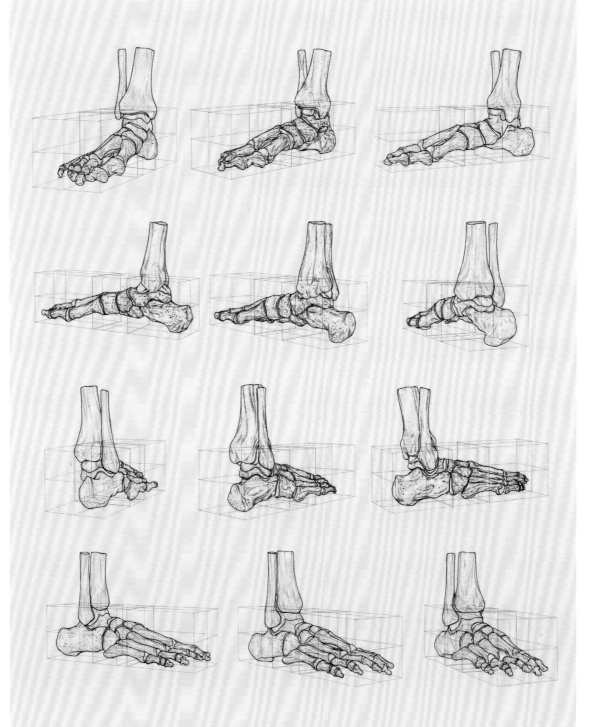

The foot can be subdivided into the hindfoot, the midfoot, and the forefoot. The hindfoot is composed of the talus and the calcaneus. The midfoot is connected to the hind-and-fore-foot by muscles and the plantar fascia. The forefoot is composed of five toes and corresponding five proximal long bones forming the metatarsus.

課程設置建議

細則

●

課程大綱

教學內容說明

評分方式

修課學生作品

課程設置建議細則

2016 年以前，先後於幾所設計學院任教，開課過的科系有：視覺傳達設計系、多媒體動畫系、創意設計與建築學系等；2016 年以後，轉職任教於醫學院迄今，授課的科系有：醫學系、牙醫系、護理系等。

不同院校在設置此課程時，授課時數、教室設備略有不同，遂想利用本書最後一章，總結多年在各科系開設藝用解剖學課程時的經驗，給予未來有意開辦此類課程的院校作為參考。

近年，愈來愈多的藝術設計學院重新設立了這門過去屬於學院派美術教育核心的課程，以增進美術生進行具象人物繪畫時的人體結構知識；醫學院則是著眼於提昇醫學生的人文素養，並希望能透過繪製解剖圖加深學生對人體解剖知識的記憶，而打算開辦相關課程。但往往因可供參考的開課資料不多、師資尋覓不易，課程建置卡關，亦有臨陣受命提槍上陣的非相關專業教師苦無參照資源，使課程無法達到預期的授課效果。

在時間人力物力未有限制的情況下，筆者認為這門課程合適規劃為一學期 18 週 3 學分的課程，現就「課程大綱」與「課程教學說明」分述如下：

◎ **課程大綱**

週 數	內 容
Week01	課程介紹 / 工具使用說明
Week02	正面頭像骨骼 / 正側面頭像骨骼
Week03	55°側面頭像骨骼
Week04	作業檢視
Week05	正面半身像骨骼 （包含上肢骨）
Week06	背面半身像骨骼 （包含上肢骨）
Week07	正側面半身像骨骼 / 55°側面半身像骨骼 （包含上肢骨）
Week08	作業檢視
Week09	正面下肢骨骼 （包括足掌俯視圖 / 足掌正視圖）
Week10	背面下肢骨骼 / 正側面下肢骨骼
Week11	正面全身肌肉
Week12	正面全身肌肉
Week13	作業檢視
Week14	背面全身肌肉
Week15	背面全身肌肉
Week16	作業檢視
Week17	正側面全身肌肉
Week18	期末展覽

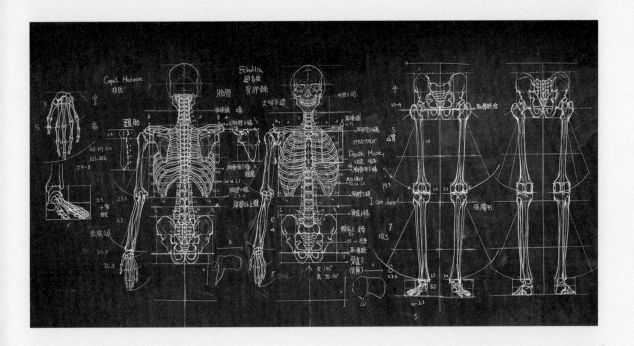

◎ 課程教學說明

每週 3 小時，共 18 週。其中第 1 至 10 週的骨骼系統為本書的內容，第 11 至 18 週的肌肉系統則未包括在本書之中。

● 第 1 週為選課週，修課名單尚未確定，所以以介紹預計授課內容、工具清單與使用方法為主，讓欲選課的同學課後備妥工具、預先操作熟悉。

● 教室的一面牆可以使用黑板漆刷成供上課示範的大黑板。曾在同一院校、同一科系的不同學期裡，分別以投影機和黑板兩種形式進行授課，能很明顯地感受到使用黑板上課時，修課同學在課堂中較為專注、問答的互動也較為熱絡，更重要的是看到不少同學課後會將上課時用手機拍攝的「筆記」和自己的練習放在個人社群帳號上與好友討論。

這門課程無論在藝術設計學院或醫學院都開設在大一，大一作為義務教育結束、莘莘學子進入高等教育的第一年，建立其對於「知識」的好奇心、「作學問」的熱忱，有著至關重要的影響。所以以能引起同學興趣的方式進行知識的傳遞，在大一這個階段，或許比知識本身更為重要。

● 但黑板上課的形式存在一些限制，最大的影響來自粉筆，筆頭很粗的粉筆不太容易描繪出人體骨骼的一些細節，所以要搭配紙本的講義，每週印發給同學。當日拿到的講義便是修課學生要跟著上課示範畫過的內容。教師能確實的按照公布的課程大綱進度進行，可以建立學生對課程的信任感，有助於他們學習課堂演示的作畫技法。

● 黑板授課一個班級的人數不超過 25 人為佳，畫到不同角度相同結構時可多向同學提問，有助於其統整腦海中的知識。問答時先多點班級上回答熱絡的學生作答，剛開始對於課堂學習氛圍比較疏離的學生，在看到同儕逐漸融入課程時、會逐漸放低對教師的防禦心理，這時再和他進行問答，有助於其進入學習狀態。

以這個方式逐一幫疏離的學生進入狀況，約莫在第 4.5 週可以感受到修課同學都能以比較放鬆的情緒回答提問、有疑問時也能敢於向教師提問，形成一個正向學習的氣氛。

• 第 1 至 10 週的骨骼系統共有 3 個單元，分別是：頭像（鎖骨之上包含鎖骨）、半身像（包含上肢骨）、下肢骨。前兩個單元會各派一份「單元作業」，描繪正面、正側面和背面的頭像以及半身像骨骼，第 3 單元下肢骨的內容則會在期末作業繪製的過程中練習到。

單元作業不宜安排「創作」類型，應以「臨摹」類型為主，並於第 4 和第 8 週的課堂作業檢視中給予明確的修改建議，有了反饋，能使學生在學習初期快速的建立起對人體結構的概念；創作類型的作業則合適安排於期末作品，讓同學在修課過程中掌握的合理人體結構上發揮創意、描繪自己喜歡的姿態。

掌握一門技術，必須反覆的操作，形成近年流行於繪畫圈的所謂「肌肉記憶」。單元作業即是課程演示的內容，同學除了在課堂上跟著示範畫過一次外，須於課後練習數次，再進行作業的繪製，並註記人體相關比例、結構的文字介紹，使版面完整、具備觀賞價值。

而剛開始學習一門技術時，初學者所忽略的細節大同小異，所以課堂檢視時不建議每位學生都輪流展示作品，教師走過場稱讚兩、三句；反之，應是挑出幾張情況較為不理想的作業，一項一項的點出問題，並以實物投影機投影修改過程給全班同學觀看。

修改時使用的工具與學生繪製作業時相同，可以多著墨於如何安排輕重線的變化，使之符合筆法，以彌補粉筆授課的不足。經過第 4 週的作業檢視後，單元 2 收到的作品，在線條粗線輕重的安排都會有顯著的品質提升。

• 作品的評分分為 A、B、C、F, 拿 A 的作品可以在下堂課開始前先點名發放，其餘作品於課後讓同學自行取回。課間尚未拿到作品的學生往往會向評分 A 的同學借作品去觀看，這個過程對於提高學習的效果也有很大的幫助。

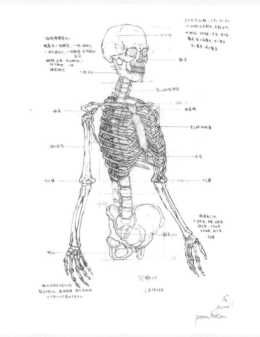

醫學系一年級　郭靜怡

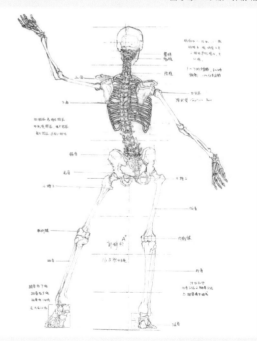

醫學系一年級　郭靜怡

| 詳細評分的細則表列如下 |

評分	評分依據	備註
A⁺	比例與結構細節描繪準確 線條輕重粗細對比明確 文字與圖的對比佳 版面完整度高、具有極佳的審美價值	
A	比例與結構細節描繪準確 線條輕重粗細對比明確 文字與圖的對比合宜 版面完整度高、具有不錯的審美價值	
A⁻	比例與結構細節描繪準確 線條輕重粗細對比明確 文字與圖的安排稍加調整可提高版面完整度、審美價值	
B⁺	比例與結構細節大致準確 線條輕重粗細對比大致合宜 文字與圖的關係未妥善安排	
B	比例與結構細節大致準確 輕重線對比稍顯不足，或粗細變化稍不符合筆法 文字與圖的關係未妥善安排，或未標註文字介紹	
B⁻	比例與結構局部變形 輕重線對比不足，或粗細變化稍不符合筆法 文字與圖的關係未妥善安排，或未標註文字介紹	
C⁺	比例與結構變形嚴重，細節不符合正常的人體結構，或未描繪線條輕重、粗細變化無章法	非繪畫創作相關科系適用；相關科系應評為 F
C	比例極怪異，線條描繪草率	非繪畫創作相關科系適用；相關科系應評為 F
C⁻	看到作品的瞬間讓平時較嚴肅的教師心情凝重，或讓平時較開朗的教師噗嗞一笑：明顯非地球人會出現的骨架	非繪畫創作相關科系適用；相關科系應評為 F
F	毫無用心、極其敷衍 未使用課程演示技法進行繪製的作品	須重畫補交

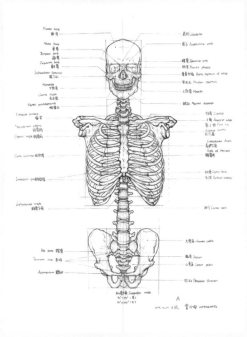

醫學系一年級　曾心雨

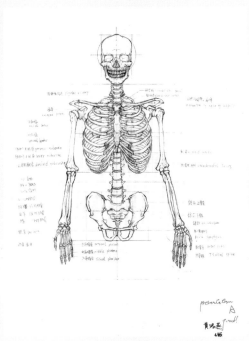

醫學系一年級　黃鴻燕

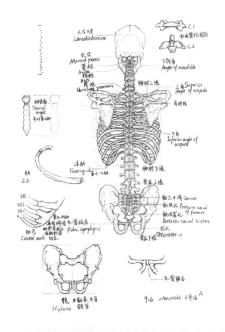

醫學系一年級　王華浩

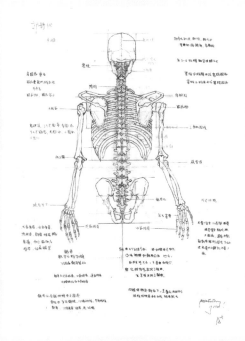

醫學系一年級　郭靜怡

● 課堂示範必須確實從零到有，帶著學生將當週的上課內容描繪出來，不能僅僅是發講義讓學生自己臨摹。人體結構複雜，示範的時間可能會很長，繪製時若僅有介紹比例和結構名稱，會有大量時間沒有口述內容，課堂氣氛容易顯得沉悶。沉悶的感受會逐漸形成認知心理學上的「符號義」，並與作為「符號具」的藝用解剖學連結在一起，被解讀為「藝用解剖學是很無趣的」，但無趣沉悶的其實並非知識或技術本身。

為了避免這種情況發生，在作畫時可以介紹相關藝術史或醫學史的故事。近代意義的醫用解剖與藝用解剖皆奠基於文藝復興時期，彼此間有著豐富多元、且非常有趣的連結可作為口述內容。例如畫到足掌的跟骨與其上的小腿三頭肌肌腱時，可以談談達文西的名畫《麗達與天鵝》。圖中的天鵝是宙斯為了接近麗達公主而作的喬裝，麗達在不知情的情況下和宙斯發生了超越友誼的關係，並生下了四顆天鵝蛋，其中一顆天鵝蛋誕生出了絕世美女海倫，因而引發斯巴達為首的希臘聯軍與特洛伊城為了爭奪海倫的特洛伊戰爭。戰爭中，希臘聯軍的戰神阿基里斯被射中了這束肌腱而亡，小腿三頭肌肌腱因而被命名為「阿基里斯腱」(Achilles Tendon)。

有了故事的舖陳，冰冷的專有名詞也會變得較為生動有趣，容易被同學記住。

● 授課的第 1 年，對於文科出身的教師要記住全部的醫學專有名詞，以及熟悉這些命名背後的源由確實是很大的挑戰。一週 3 小時的課程，可能需要 9 個小時的時間備課；第 2-3 年，對自己掌握的知識和技能信心仍未足夠的情況下，上課難免會出現一些口誤，可以將上課的過程用錄影機拍攝下來，作為課後回顧，在下週課堂開始前與同學修正；第 4-5 年，教師應該能感受到自己對上課內容有較強的掌握能力，能輕鬆的應對學生的提問或課程的突發狀況；第 6 年，會具備在自己疏理好的教學系統上延伸增添的能力。

年復一年的授課，一年中又有多個班級同時在進行，教師很容易會因對內容熟悉而失去熱忱，講課時的口氣便流於平淡、沒有感染力，這時要能換位思考，講台下的學生都是第一次聽到授課時講述的內容。

只要能把課程的目標從單純的「傳遞知識」改變為「引起學生對藝用解剖學的興趣」便能跨過心理的一些障礙，課程的最大主旨在挑起修課學生對這門學問的求知慾、樹立起其在鍛鍊這門技術時的目標，隨著課程的進展，逐步建立修課學生對描繪人體的自信心，促使其具備使用課堂上學習到的技巧，去挑戰各種有限課堂時間內無法一一介紹的各種無限角度人體的描繪。

骨骼之書：

藝用解剖學入門 × step by step 多視角人體結構全解析

作　　者　　鍾全斌
責任編輯　　葉承享
特約編輯　　歐陽辰柔
美術設計　　Zoey Yang
行銷企劃　　謝宜瑾

發行人　　　何飛鵬
事業群總經理　李淑霞
副社長　　　林佳育
圖書主編　　葉承享

國家圖書館出版品預行編目 (CIP) 資料

骨骼之書：藝用解剖學入門 × step by step 多視角人體結構
全解析 / 鍾全斌著 . -- 初版 . -- 臺北市：麥浩斯出版：家庭傳
媒城邦分公司發行, 2021.07
　面；　公分
ISBN 978-986-408-613-9(精裝)

1. 藝術解剖學 2. 素描 3. 人體畫

901.3　　　　　　　　　　　　　　　　109008304

出　　版　　城邦文化事業股份有限公司 麥浩斯出版
　　　　　　cs@myhomelife.com.tw
　　　　　　115 臺北市南港區昆陽街16號7樓
　　　　　　02-2500-7578

發　　行　　英屬蓋曼群島商家庭傳媒股份有限公司城邦分公司
　　　　　　115 臺北市南港區昆陽街16號5樓
　　　　　　讀者服務專線 | 0800-020-299（09:30 ～ 12:00；13:30 ～ 17:00）
　　　　　　讀者服務傳眞 | 02-2517-0999
　　　　　　讀者服務信箱 | csc@cite.com.tw
　　　　　　劃撥帳號 | 1983-3516
　　　　　　劃撥戶名 | 英屬蓋曼群島商家庭傳媒股份有限公司城邦分公司

香港發行　　城邦（香港）出版集團有限公司
　　　　　　香港灣仔駱克道 193 號東超商業中心 1 樓
　　　　　　電話 | 852-2508-6231　傳眞 | 852-2578-9337

　　　　　　城邦（馬新）出版集團 Cite（M）Sdn. Bhd.
馬新發行　　41, Jalan Radin Anum, Bandar Baru Sri Petaling, 57000 Kuala Lumpur, Malaysia.
　　　　　　電話 | 603-90578822　傳眞 | 603-90576622

總經銷　　　聯合發行股份有限公司
　　　　　　電話 | 02-29178022
製版印刷　　傳眞 | 02-29156275
　　　　　　凱林彩印股份有限公司

定價　新台幣 950 元／港幣 317 元
2024 年 6 月 5 刷 · Printed In Taiwan
ISBN　978-986-408-613-9